完全入門 24 課

COMPLETE LEARN TO PLAY UKULELE MANUAL

Ukulele

烏克麗麗

全世界最簡單的彈唱樂器

帶著夏威夷吉他去旅行

適合全家人一起玩的樂器

教學影片

隨掃即看

陳建廷(David) 編著

作者簡介

至五峰鄉原住民部落教Ukulele　　2011/7/17 David受邀至夏威夷參
加41th Ukulele Festival

姓名：陳建廷（David Chen）
學歷：英國York University音樂工程碩士

擔任以下單位Ukulele老師：
職訓局、台北縣文化局、新竹縣文化局、清交大夏威夷吉他社、工研院、科技生活館、環宇電台、KPMG、
力晶半導體、新竹仁愛啟智中心、台北凱斯雙語幼稚園、新竹舊社國小、六家國小、二重國中…

經歷：
2010花博—夏威夷吉他表演、台北市街頭藝人（Ukulele）、光明診所音樂治療師 、兩屆桃竹苗歌唱比賽冠軍、
工研院夢想飛車樂團主唱兼吉他手、英國Irwan樂團主唱兼吉他手、1997英國York University歌唱比賽冠軍

作者序

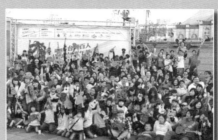

主辦四屆台灣百人夏威夷吉他嘉年華　　2011/7/17 David邀請Jake到
台灣來表演

我的築夢過程

　　10年前在英國唸完「音樂工程」剛回國，當時在「工程」和「音樂」之間猶豫，我選擇了工研院。10年後我重新選擇 "回到音樂"。覺得自己很幸福，從高中開始學吉他、大學唱民歌、出國唸書和三個愛爾蘭人組一個樂團 Irwan（Irland & Taiwan），進了工研院又繼續玩團—夢想飛車，因為音樂讓我認識很多好朋友。

　　大約在2年多前，覺得自己生命的熱情越來越少，當時也不知道可以做什麼，只希望可以讓自己有熱情！有一次就跟神禱告，求神給我一個有熱情的工作。一個多月後，我得到了音樂治療的工作，讓我有機會接觸到很多小朋友，藉由音樂和他們互動，看到他們因為音樂而改變，讓我沈寂已久的熱情再度燃燒起來。當時就開始思考這是不是我的下一步，後來又跟神禱告，如果是音樂，是不是可以更清楚的看到，後來夏威夷吉他就出現了。在接觸小朋友後，我也一直在思考什麼樂器適合他們，也因此去學了鋼琴、小提琴、陶笛、曼陀鈴等各種樂器，也買了一支六弦小吉他教他們，後來發現六弦對他們來說太難了。在一次偶然機會下，接觸到夏威夷吉他Ukulele，也發現小朋友都很喜歡這個小巧的樂器，後來就一口氣買了10把給小朋友玩。

　　因為真的很喜歡Ukulele，而且覺得應該讓周圍的人都認識它，剛開始就在工研院開班邀請親朋好友一起學，有些人因為琴的可愛，有些是希望一輩子可以學會一種樂器，還有一些是因為被我拉來。第一班就來了將近50個學生，教學相長，也讓我越來越認識和喜歡這個樂器。因為教學需要，我自己弄了一個Blog解決這群學生的疑難雜症，慢慢也吸引了越來越多的同好，許多Ukulele廠商也開始跟我接觸。在許多朋友的鼓勵下，也激起了我的夢想—推廣Ukulele。

　　經過了一年多的思考和兼職嘗試，也經歷了許多失眠的夜，讓我確定要走回音樂，因為它給我熱情和快樂。最近正在寫『烏克麗麗』教學用書。新的嘗試真的很需要鼓勵和Support（支持），謝謝各位的友誼，給了我很多很棒的回憶和收穫。

本文入選刊登於聯合國NGO世界公民總會網站 http://www.worldcitizens.org.tw/awc2010/ch/F/F_d_page.php?pid=21237

微博：Taiwan_David_Ukulele
Facebook社團：Ukulele夏威夷吉他
Blog：www.davidukulele.com

David Chen

推薦序

建廷是一個很有才氣又滿懷愛心與理想的歌手，也是我多年的良師益友。與建廷認識是我在擔任工研院院長時一起組了一個搖滾樂團—夢想飛車，一起玩了六年的音樂，每一首歌每一場演出，都令人難以忘懷。當時我是鼓手，建廷是樂團主唱兼吉他手，也是我們的團長。每年的院慶和年終尾牙是我們最忙的時候，因為那段時間，團員都會一起密集團練，然後到院內各單位表演與同仁一起同樂，也幾次受邀到業界及慈善活動表演。玩音樂的回憶是很快樂的，特別是在一個科研機構裡，能為嚴謹的氣氛增添不少活力和創意。

建廷很喜歡唱歌，尤其是輕快的民歌與情歌。他充滿感性的嗓音，曾多次代表工研院參加經濟部舉辦的歌唱比賽，拿了兩次桃竹苗冠軍，為院內爭取榮譽，也吸引了許多歌迷粉絲。除了唱歌之外，在工作之餘，他也和我們分享他所從事的音樂治療工作，用音樂幫助發展遲緩的小朋友，找到他們快樂的天地；他也擔任義工去學校或是老人院與大家一同分享音樂，在在都可以看出建廷在音樂上的熱情和才能。

建廷在從事音樂治療的過程中發現了烏克麗麗這個樂器，因為對這個樂器的喜愛，他也特地到了夏威夷拜訪當地的知名的製琴師和Ukulele老師，努力瞭解這個樂器的相關的訊息。因為他喜歡分享的特質，便在院內邀請許多他的好朋友一起學習，有一年我們還在尾牙場合一起用烏克麗麗表演。

由於對音樂的熱愛，在他用心經營下慢慢累積了不錯的成果，最後也毅然辭去了十年科技工程師的工作，決心成為一位專職音樂工作者。除了教學外，他也考上了街頭藝人，並將他的心得彙整出書，讓更多人分享音樂的喜悅。看他一步一步築夢踏實，身為他的好朋友真的很替他開心，也由衷祝福他的音樂之路越來越美好。

<div style="text-align: right">曾任工研院院長，現任生物技術開發中心董事長 李鍾熙 </div>

女人過了40歲就會開始正視「老」這件事情，在一年前「突然」有個發現：只要不斷學習就能抗老！因為原來這世上還有很多可學的，會教人謙虛，讓心態保持年輕，起碼是內在的(笑)。再去修學分、念學位，需要找資料、做調查、排時間，似乎是個浩大的工程。於是想到了：可以學一樣樂器！而且最好是馬上可以自娛娛人的，才會有不間斷的動力和興趣。

Ukulele是第一個想要搜尋的，從網路上找到了David老師，在聯絡上課細節時，更興奮的發現原來我們是同一個教會，而且不可思議的有開親子班（yeah）！覺得不可思議是因為「跟孩子們一起學一樣樂器」是最近常跳出腦海的個想法。當兩個孩子都是學齡期漸漸要轉入少年時，也感受到媽媽的角色要從長輩的身分漸漸轉為好友，否則這個關係好像沒有一起成長！若有機會我們能一起做學生，我們不就有機會做「平輩」了嘛！

這想法都還沒有跟神求呢，竟立刻有了機會！於是趕快跟老師報名上課。孩子們跟我都很興奮，老師教的仔細又不會覺得很「高門檻」，和弦、單音跟拍子在上完課都會變成「麻吉」，每一課起碼都會一首新歌，可以立刻彈唱，很有成就感。回家後大家會一起練習，這已成了我們三人的特別時間，一起抄譜、調音、找歌本、合奏。短短兩個月後，我們的「表演」已成了朋友來訪時必備的「飯後娛樂」！這是一開始沒有想到的。

玩樂器可以讓我們彼此開心，有時網路上找到了Ukulele高手的影片我們也一起欣賞。念小五的兒子甚至會跟我討論他喜歡哪一個樂團，或者媽媽跟孩子回憶這首民歌出版時，最愛翹課去哪裡吃冰。雖然是同學，卻沒有競爭，孩子若學習的比媽媽有天份，媽媽更是開心。當初只是單純的想學一樣樂器，沒想到收穫竟是超乎想像的豐富。你也一定要來試試，相信你會找到這一輩子都會跟著你的開心快樂！

<div style="text-align: right">知名歌手、丘丘合唱團主唱 金智娟</div>

最容易上手的樂器—Ukulele（夏威夷吉他）

先要恭喜好友陳老師這本書的誕生，很辛苦的寫了一本台灣沒出過的Ukulele教材，在捨棄了工研院的工作，一心投入Ukulele教學後的另一貢獻！本書的內容活潑易懂，可說是學習Ukulele不可或缺的工具書。實在替讀者感到開心喔！當然也給陳老師拍拍手，喜愛音樂的朋友們一起來享受吧！

場景一：台北市某國小綠化校園活動節目之一！記得那年夏天與歌手梁文音在校園舉辦的一場活動，音樂內容主要由木吉他加Ukulele當伴奏，這是很難得的經驗，與Ukulele一起演奏流行音樂，而且音樂的背景不會因為這樣簡單的樂器而顯得單薄，反而跟原曲的伴奏有不一樣的清新感，聲音非常舒服。沒錯！這也是我對Ukulele第一次印象中的聽覺，陳老師當然也看出來我對Ukulele的好奇，很大方的就送了我一把。嘿嘿，這不是寶劍贈英雄嗎！太好了，我微笑帶些掩飾的雀躍也大方的收下。

場景二：回到家順手把Ukulele在沙發上擺好，等放學的國小四年級小女兒一見到Ukulele就直呼好可愛，想要彈看看。我順手就寫了幾個和弦按法，譜就擺在書桌上，過沒久就聽到房間裡有Ukulele的聲音，哈哈！太妙了吧，她看著譜就自己彈了起來！還自己開心一邊唱著。很奇妙吧！Ukulele特色是體積小、方便攜帶，而且只有四條弦。再次推薦這本解說跟範例歌曲很廣泛的Ukulele教材，希望有一天Ukulele將會是一種最容易上手的"全民樂器"。

國內知名吉他編曲兼吉他手 蔡科俊

烏克麗麗是一種信念

兩年前我接觸了烏克麗麗，當時是專訪一個工研院的活動，因此了認識了David，對這種小小把的吉他有很深的印象；後來聽說David辭掉了工研院的工作決定專心當全職的『烏克麗麗』教師，真的讓我感到蠻訝異的。一個勇於追逐夢想的決定。在David的邀請下，我參加了課程，感受他對烏克麗麗的那份熱情專業，以及Ukulele真的好聽又好學的喜悅；隨著數週的練習，居然我也能在成果展上彈得有模有樣。愛爾蘭的英雄「威廉華勒斯」曾說過：每個人都會死，但並非每一個人都曾真正的活過；David的信念讓我在工作之餘又有了追求新世界的勇氣，還有新的興趣；誠摯的推薦這本書，他的每一頁都是有信念、有夢想的！

環宇電台總經理 洪家駿

散播愛與幸福感的樂器—烏克麗麗Ukulele

認識夏威夷吉他是透過公司社區總體營造部門「秧隄博美館」的活動，也因此與年輕、熱情、充滿夢想的David陳建廷老師結緣。在公司長期推動社區總體營造計畫的過程中，David老師推廣的夏威夷吉他，不但為我們新竹地區的住戶帶來了豐富的音樂生活，更進一步地，社區民眾因為喜愛夏威夷吉他的迷人音質，成立了秧隄音樂教室，將Ukulele帶入溫馨甜蜜的親子生活中。

2009年在David老師帶領下，新竹地區的百人夏威夷吉他街頭嘉年華活動，看到了全省各地夏威夷吉他愛好者及許多社區家庭共襄盛舉。另外在十二月，公司與土地銀行竹北分行，共同為愛鄰舍關懷協會弱勢孩子們舉辦的兩百人「南園一日遊」活動，我們也感受到了夏威夷吉他演奏時帶給參與者的共鳴與感動！很高興在David老師為夏威夷吉他與音樂治療的孩子們付出熱情、奉獻音樂生命的同時，出版了這本『烏克麗麗』教學入門書籍，希望可以透過David老師對於夢想的執著與努力，將無盡的愛蔓延到世界上每個需要關懷的角落！

富廣開發‧源富建設 總經理 張鎮洲

本書內容大綱

ENJOY UKULELE

目錄

曲目索引

ENJOY
UKULELE

彈唱曲

演奏曲

本書內容簡介

　　學會一種樂器而且能夠自在彈唱是許多人的夢想！號稱全世界最簡單的彈唱樂器─Ukulele，由於它的小巧，攜帶方便和容易上手的特質讓人感覺親近，容易完成自彈自唱的目標，若是一輩子只想學一種樂器，Ukulele會是不錯的選擇。

　　學習樂器選歌很重要，好聽的歌可以提高大家的學習興趣，本書收錄了許多經典好聽的歌曲，希望可以讓大家快樂學習Ukulele。

　　本書對於歌曲的內容編排並非以原曲的編排方式，而是以樂器特性與其隨性樂趣為主，讓大家可以輕鬆學習。

本書內容包含以下五個部份：

一、熱身篇

Ukulele的基本常識介紹，包含Ukulele的歷史、種類和Ukulele音階等。

二、彈唱篇

本書主要為Ukulele學習者設計，內容適合初、中級學生，整理出學習Ukulele的24堂課，並針對不同類型歌曲提供不同的彈奏技巧，讓學習者可以輕鬆彈唱。

三、樂理篇

內容包含學習Ukulele常用且實用的簡單樂理，像是移調、轉調等，讓學習者可以不只是會彈音樂，而且可以靈活運用音樂。

四、Ukulele相關小常識篇

內容包含一般人比較常問的問題，如何選購Ukulele、相關配件等。

五、經驗分享篇

內容包含Ukulele Q&A，自彈自唱經驗分享，和學習Ukulele的建議等。

　　本公司鑒於數位學習的靈活使用趨勢，故取消隨書附加之影音學習光碟，改以QR Code連結影音分享平台（麥書文化官方YouTube）。

　　學習者可以利用行動裝置掃描「課程首頁左上方」及「和弦變換練習右上方」QR Code，即可立即觀看該課教學影片及示範，也可以掃描右方QR Code連結至教學影片之播放清單。

影片播放清單

Ukulele歷史

夏威夷吉他英文名稱「Ukulele」，中文翻譯成「烏克麗麗」，知名歌手「優客李林」當初就是用這個樂器命名。根據記載，夏威夷吉他是在1879年由三位移民至夏威夷的葡萄牙工匠兼製琴師所製作─分別為Manuel Nunes、Joao Fernandes和Augustine Dias。

Ukulele的原始設計是來自於葡萄牙四弦琴「Cavaquiho」，但是外型較儉樸。由於外型小巧，所以剛開始看到這個樂器的人，都以為是裝飾品或是玩具，很少人會認為它可以彈出美妙的音樂。Ukulele早期是在夏威夷當地流行的樂器，由於小巧和攜帶方便的特性，很快的就流行起來並深受農、漁夫與皇室的喜愛。

Ukulele的發展歷史和其他傳統樂器比較起來時間並不長， 只有一百多年的歷史，因為有美國本土吉他製造商像是Martin和Gibson加入Ukulele製造的行列，慢慢在全球流行開來。 近年來又有許多不錯的新品牌加入市場， 目前在台灣也可以找到一些品質還不錯的廠牌，像是Leho、Kala、Anuenue、Koyama和D&D等。

夏威夷以外的其他地區

除了夏威夷外，日本號稱是Ukulele的第二個故鄉，主要由於日本有Ukulele廣大愛好者的原因。Ukulele之所以會傳到日本是因為19世紀末期在夏威夷有許多的外來日本移民，回國後將此樂器發揚光大。近年來更有許多藝人將此樂器融入於流行音樂當中，透過媒體讓這個樂器更加流行。

Ukulele代表人物

提到Ukulele一定要介紹的兩個人，IZ和Jake Shimabukuro，當初就是看到他們的表演後吸引我去接觸這個樂器的兩個重要人物。

IZ

已故有夏威夷英雄之稱的IZ，用輕鬆、浪漫的Ukulele琴聲，結合他慵懶、渾厚富有磁性的嗓音，充份發揮出這個樂器的特色！我當初就是被他的音樂吸引才會愛上這個樂器。最有名也是他在YouTube上點閱率最高的歌曲〈Over The Rainbow〉，已成為學習Ukulele的範本。

Jake Shimabukuro

拿過多屆世界Ukulele大賽冠軍的Jake，他演奏時出神入化的技巧，讓人深深的被他豐富、多元又細膩的彈法所吸引，上YouTube可以看到他的代表作〈While My Guitar Gently Weeps〉。

Ukulele種類

一般來說，Ukulele主要是以長度來作分類，分成以下四種，分別為：Saprano 21吋（女高音）、Concert 23吋（音樂會）、Tenor 26吋（男高音）和Baritone 30吋（男中音）。目前市場上前面三種比較常見，Baritone因為調音方式和其它三種不同，用的人也比較少。

如何選擇Ukulele

演奏者可依照彈奏的需求來選擇適合自己的Ukulele，選擇主要有兩種考量，一是功能性，比較專業的演奏者，因為需要較廣的音域，通常會選擇較多琴格的Ukulele，像是世界知名的Ukulele冠軍Jake Shimabukuro就是用Tenor Ukulele。另一種是依據自己身高或者手的大小來選擇，只要按起來覺得舒服即可。基本上來說，越長的Ukulele琴格越多，可演奏的音域和音樂類型也就越廣。

關於琴格

每家廠牌生產的Ukulele琴格不一定相同，相同類型的Ukulele有可能不同格數。有些Ukulele製造商生產的Long Neck就比相同類型的Ukulele格數多，選購前可以先比較一下。

類型	長度	調音	說明
Soprano	21吋	A E C G	小巧、可愛、攜帶方便，適合小朋友。
Concert	23吋	A E C G	音箱較Soprano大一些，琴格數較Soprano多，聲音也較Soprano渾厚一些。
Tenor	26吋	A E C G	格數較前兩者多，音域廣、職業演奏家常用。
Baritone	30吋	比較常用EBGD，亦有其他調音方式	較少見，因為音箱大可以產生較低沈的共鳴。

*Ukulele*家族

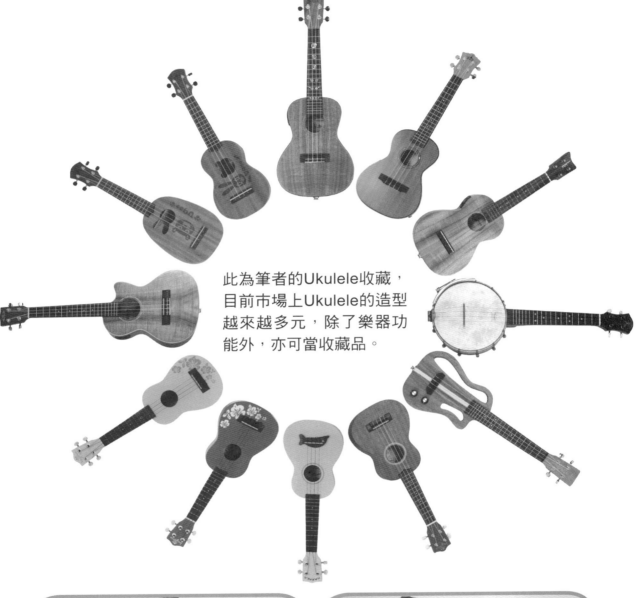

此為筆者的Ukulele收藏，目前市場上Ukulele的造型越來越多元，除了樂器功能外，亦可當收藏品。

Ukulele與吉他size比較，由左而右依序為吉他、Soprano、Concert、Tenor。

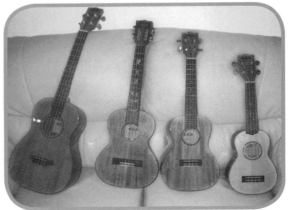

Ukulele家族，由左至右為Baritone、Tenor、Concert、Soprano。

Ukulele結構介紹

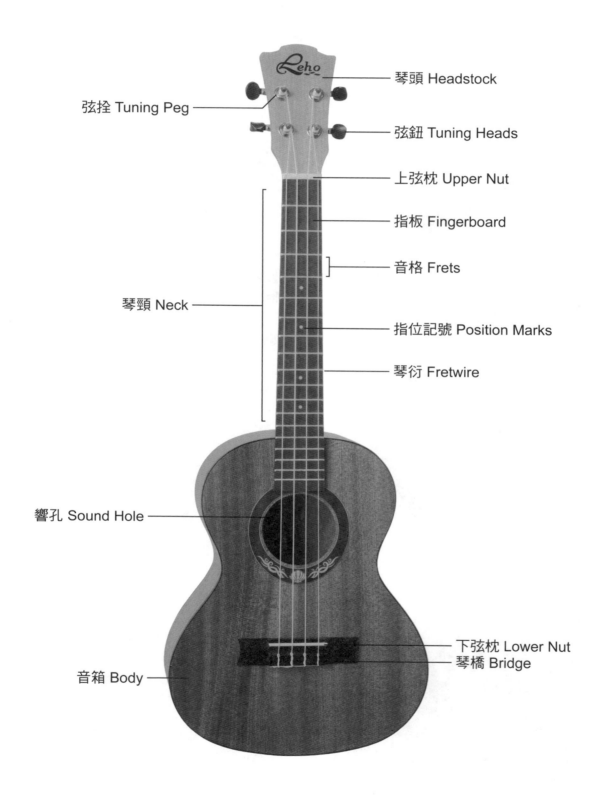

琴頭 Headstock

弦拴 Tuning Peg

弦鈕 Tuning Heads

上弦枕 Upper Nut

指板 Fingerboard

音格 Frets

琴頸 Neck

指位記號 Position Marks

琴衍 Fretwire

響孔 Sound Hole

下弦枕 Lower Nut
琴橋 Bridge

音箱 Body

Ukulele彈奏姿勢

Ukulele因為Size小巧、攜帶方便，所以可以很隨性的帶著到處跑，可以坐著也可以站著彈。 比較特別的是Ukulele玩家經常可以不用背帶，用手臂夾著就可以站著彈唱。

坐姿
這是比站著簡單、舒服的姿勢，只要找一個舒服可以坐的地方就行了。

站姿
Ukulele是一個隨性、活潑的樂器，可以邊走邊彈。原則上握法和坐姿差不多，但要維持好的平衡，還是需要經常練習。右手剛開始夾住Ukulele時，可能會一直滑下來，但是夾久了之後，身體自然會找到一個舒服的姿勢。可以對著鏡子看一下自己的姿勢，比較容易有感覺。

手部動作
右手：比較重要的是需要將Ukulele固定住，彈的時候才不會搖晃，可以將
　　　Ukulele輕靠在手臂的關節處，再用手前臂輕輕夾住。
左手：可以將Ukulele輕輕的放在左手的虎口，主要作為Ukulele支撐和平衡。

站姿
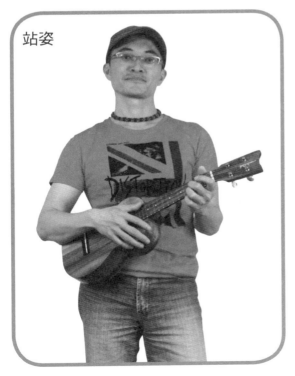

坐姿
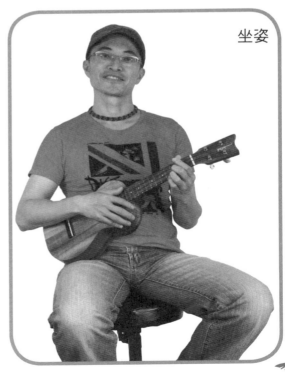

Ukulele彈奏方式

　　當你上YouTube看Ukulele影片時，會發現Ukulele的彈法有很多種，對於初學者來說，可以先參考本書的彈奏方式，當你累積了一些技巧後，就可以再更廣泛的學習其他彈奏方式了。

Ukulele彈奏方式

可依據歌曲的味道來決定，本書約略分為三種—拇指撥弦法、指法和食指敲擊法。拇指撥弦法和指法因為是用指肉撥弦，聲音聽起來比較沈穩，適合慢的抒情歌曲；敲擊法是用指甲彈奏，因此聲音聽起來比較亮，適合輕快活潑的歌曲。

1.拇指撥弦法

　　拇指由上往下依序輕撥弦，初學者需注意不要彈奏得太用力，聽起來才會悅耳。

2.指法

　　又稱分散和弦法，即根據歌曲味道用不同手指依序彈奏，通常用於比較抒情味道的歌曲。

3.食指敲擊法

　　手腕放輕鬆，並以手腕為轉軸，用食指的指甲與弦垂直上下彈奏，其餘手指也放輕鬆即可。

右手彈奏指法方式

1.手部放置的位置，手掌與琴面平行，且手掌心放置於大約四根弦的中間位置，小指可以微微的貼住琴面，手掌比較不會晃動。
2.由於Ukulele的Size小，為了讓右手前臂比較容易夾住琴身，手部的位置可以稍稍往琴頸方向移動。
3.每個手指都有其對應彈奏的弦，像是拇指彈奏4（最上面）、3 弦，食指彈奏第2弦，中指第1弦。拇指往下撥弦，食指和中指往上勾弦。為了彈出好聽的聲音，彈奏時盡量保持力度均勻。

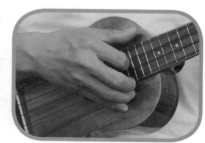

左手按弦方式

習慣上左手按弦的方式為左手食指按第一格，中指第二格，無名指第三格。

食指敲擊法彈奏順序

以下是食指敲擊法分解動作，向下彈時，是用食指指甲垂直撥弦，向上彈時，則是用食指指甲內側撥弦，對於初學者來說，剛開始指甲與弦的距離不易掌控，常出現手指疼痛情形，這是因為手指彈撥的部位不正確手腕太用力的緣故。因此建議初學者剛開始先練習輕輕的甩手，手腕盡量放輕鬆，等到手腕可以輕鬆上下擺動再開始彈。

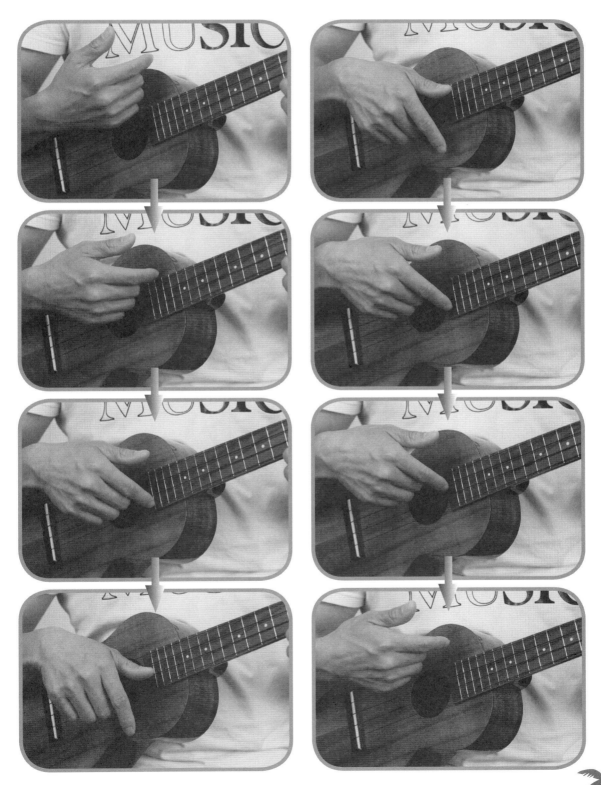

如何讀譜、Ukulele調音

　　一首歌譜裡面包含了拍子和節奏，這裡列出了拍子和節奏說明。本書歌譜主要以簡譜為主，對於熟悉五線譜者，可以參考此表「五線譜和簡譜對照」。

拍子

　　下表為拍子和其休止符的五線譜、簡譜和Ukulele四線譜的表現方式

基本拍子

拍數	五線譜	休止符	簡譜	休止符	Ukulele四線譜
4	o 全音符	━ 全休止符	1 — — —	0 — — —	0 0 0 0
2	♩ 二分音符	━ 二分休止符	1 —	0 —	0 0
1	♩ 四分音符	𝄽 四分休止符	1	0	0
1/2	♪ 八分音符	𝄾 八分休止符	1	0	0
1/4	♬ 十六分音符	𝄿 十六分休止符	1	0	0

附點拍子

說明：附點的意思為原本拍子的一半，例如2拍附點為2+1拍。

拍數	五線譜	休止符	簡譜	休止符	Ukulele四線譜
2拍附點 (3拍)	♩. = ♩ + ♩	━· = ━ + 𝄽	1 — —	0 — —	0 0 0
1拍附點 (1又 1/2拍)	♩. = ♩ + ♪	𝄽· = 𝄽 + 𝄾	1·	0·	0 0
1/2拍附點 (1/2+1/4拍)	♪. = ♪ + ♬	𝄾· = 𝄾 + 𝄿	1·	0·	0

三連音

說明：三連音顧名思義，就是連續彈奏三個音。三連音通常用於慢搖滾（Slow Rock）的歌曲中。

拍數	五線譜	休止符	簡譜	休止符	Ukulele四線譜
2拍三連音	♩♩♩	—	1̂ 1 1	0 0	0 0 0
1拍三連音	♪♪♪	𝄽	1 1 1	0	0 0 0
1/2拍三連音	♪♪♪	⁊	1 1 1	0	0 0 0

Ukulele四線譜

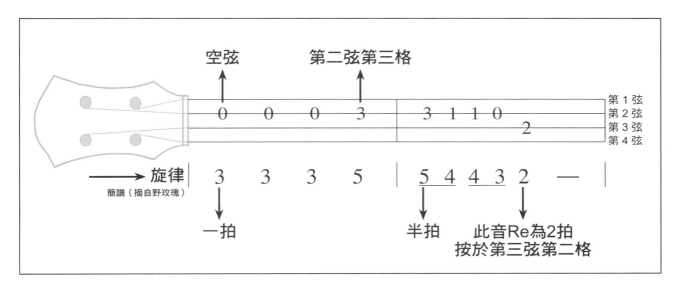

旋律
簡譜（摘自野玫瑰）

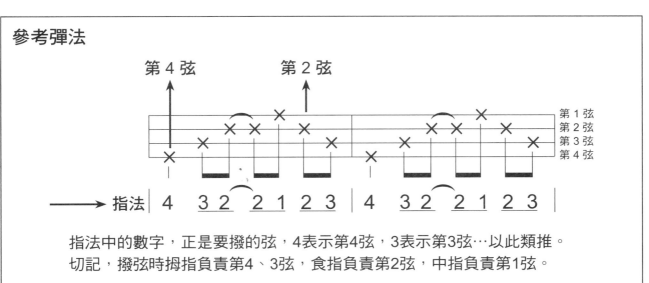

指法中的數字，正是要撥的弦，4表示第4弦，3表示第3弦…以此類推。

切記，撥弦時拇指負責第4、3弦，食指負責第2弦，中指負責第1弦。

節奏

流行歌裡面的音樂形態中，常用的有靈魂樂節奏（Soul）、搖滾樂節奏（Rock）和民謠搖滾（Folk Rock）等，不同節奏有其特定的彈法。以Ukulele來說，每種音樂形態都有其拍擊法或是指法的彈法，就看歌曲的味道決定，一首歌也可拍擊和指法混合。每種音樂形態都有其基本型和其變形節奏，基本型通常比較簡單，變形通常是基本型的變化，味道也會比較活潑。這裡列出幾種常用的節奏基本型和指法彈奏方式：

靈魂樂—Soul

靈魂樂的特色是節奏拍子比較規律，對於初學者來說會比較容易學，和Slow Soul的差別在於，Slow Soul是慢板的Soul。

節奏　　四分音符：每小節有4拍　　　　　八分音符：每小節有8拍

指法

說明：4、3弦用拇指，2用食指，1用中指

慢搖滾—Slow Rock

Slow Rock的特色就是三連音的彈法，像是〈新不了情〉、〈Unchained Melody〉或是〈浪人情歌〉，都蠻適合用這種節奏。

節奏

指法

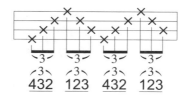

說明：4、3弦用拇指，2用食指，1用中指

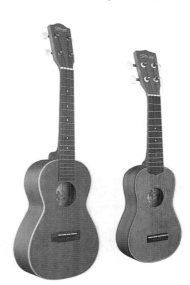

民謠搖滾—Folk Rock

民謠搖滾的特色就是輕快活潑，像是一般輕快節奏的民歌或是輕快的四拍流行歌常用的節奏。常用的Pattern口訣為：下、下、上、上、下、上。

節奏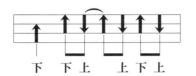

說明：剛開始彈這個節奏比較不容易，可以分解來練，就是先彈下、下、上，熟了之後再彈上、下、上。

指法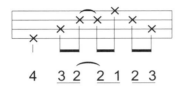

說明：拇指撥第4弦一拍接著撥第3弦半拍，然後撥第2弦一拍，再撥第1弦半拍，最後撥第2弦半拍及第3弦半拍。

華爾滋—Waltz

華爾滋的特色是三拍，一般國語歌曲用的比較少，西洋歌曲裡面用的比較多。像是〈Amazing Grace〉、〈Moon River〉和〈Edelweiss〉等歌曲都是用這個節奏。

節奏 　四分音符　　　　　　　　　　　四、八分音符混合

指法 　四分音符　　　　　　　　　　　四、八分音符混合

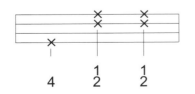 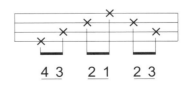

說明：4、3弦用拇指，2用食指，1用中指

*Ukulele*調音

要彈奏Ukulele前，第一件事是讓每根弦發出正確的音，最好在Ukulele袋子裡面放一個調音器，在彈奏前先將音調準。

Ukulele的四個音－ＡＥＣＧ(由下往上)

一般來說，當你抱著Ukulele的最下面的弦為第一弦。Ukulele有個特別的地方就是最上面一根弦的音高突然升高，也因為這個突然升高的音讓Ukulele有著活潑、輕快的特質。

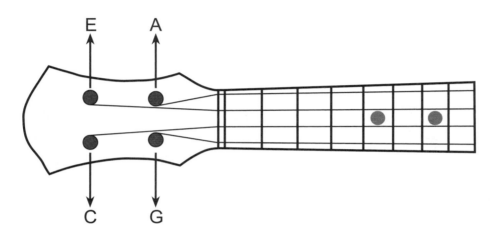

調音注意事項

1.調音速度要慢：

Ukulele的弦不容易斷，大部分都是調音時轉得太緊而斷弦，因此要放慢速度來調音。

2.調音由低音往高音調：

為了避免斷弦最好先將弦轉鬆再來調，就是由低音往高音調。

調音器種類

調音器有兩種，一種是傻瓜式，適合沒有學過樂器或自認音感不好的，另外就是需要音感的。

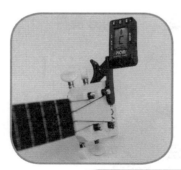

1.傻瓜式調音器：

目前市面上蠻流行的電子是調音器，調音器主要是接收到音的震動頻率來顯示音高。

用法：將調音器夾在Ukulele上，只要將開關打開，就可以依序（由下往上）ＡＥＣＧ 音來調。若是音調準了，螢幕的顏色會變色。

2.音感式調音器：

其他方式都是需要音感，有吹奏式的調音笛，也可以用其他樂器來調音。

相對調音法：

若是身邊沒有任何調音器，可以用相對調音法，用大家最熟悉的C開始，也就是第三弦的空弦當成Do它是所有音的最低音，再依據Ukulele的空弦音—A（La）、E（Mi）、C（Do）、G（Sol）依序用相對音的方式來調。

調音步驟：

1.以第三弦為C：

先以第三弦的空弦當成C。

2.調第四弦到G：

因為C和G相差3個全音一個半音，以Ukulele來說，每格為半音，因此第三弦和第四弦的音高會相差7格，也就是將手指按在第三弦第七格的音和第四弦空弦的音高是相同的。

3.調第二弦到E：

第二弦的音需調為E，E和C相差四格，因此將手指按在第三弦第四格的音是要和第二弦空弦的音高是相同的。

4.調第一弦到A：

第一弦需調到A，和第二弦E相差5格，因此將手指按在第二弦第五格的音是要和第一弦空弦的音高是相同的。

如下圖：

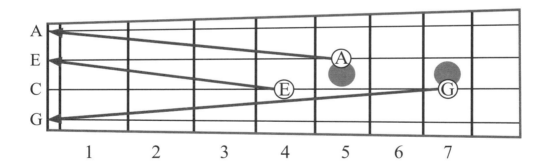

*Ukulele C*調音階

音階
音階就是按照音高順次排列的一串音，例如C大調音階Do、Re、Mi、Fa、Sol、La 、Ti。

音程
就是兩個音之間的距離，比如說，Do和Re的音程為一個全音。

音的表現方式
音可用音名（C、D、E）、唱名（Do、Re、Mi）或是簡譜（1、2、3）方式表現，一般國外的樂譜常用前面兩種，流行音樂則常用簡譜。

C調音階在Ukulele上的位置
和吉他一樣，Ukulele的一個琴格為半音，以下為C調音階在Ukulele上的位置。Do 的位置在第三弦的空弦（標示為0）位置…依此類推。

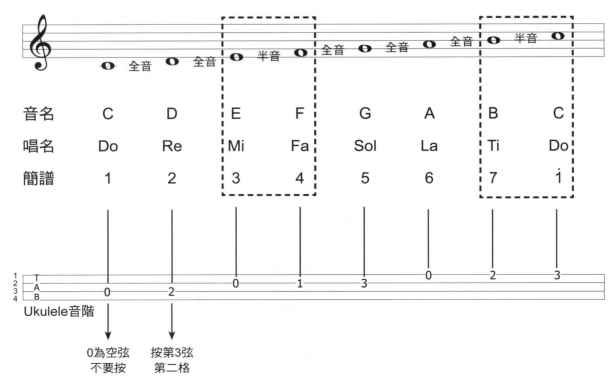

Ukulele單音練習

以下為Ukulele單音練習，Ukulele的每個琴格為半音，習慣上左手按弦的方式如下：
左手食指負責第一格的音，中指第二格的音，無名指負責第三格。

 彈第三弦空弦

 中指按第三弦第二格

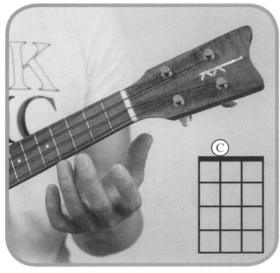

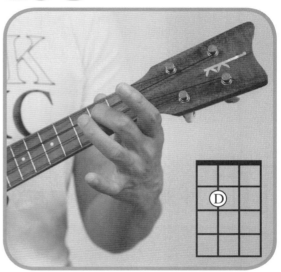

 彈第二弦空弦

 食指按第二弦第一格

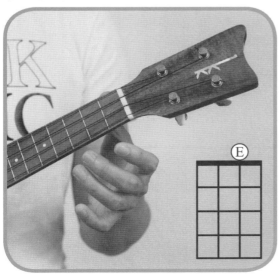

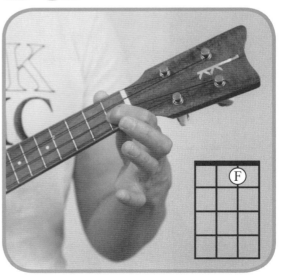

Sol
無名指按第二弦
第三格

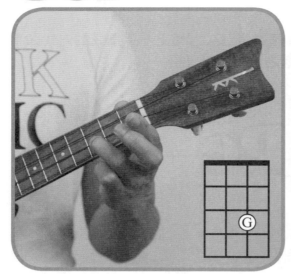

La
彈第一弦空弦

Ti
中指按第一弦第二格

Do
（高音）無名指按
第一弦第三格

單音歌曲練習

左手： 負責按琴格，按的順序第一、二、三格分別由食、中、無名指負責。

右手： 彈奏的方式有很多種，剛開始可先用拇指彈，其餘四指輕輕托住琴身。

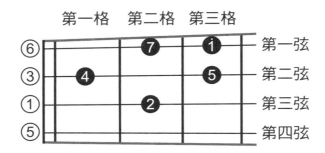

第一格　　第二格　　第三格

⑥　　　　　　　7　　　1　── 第一弦
③　　　4　　　　　　5　── 第二弦
①　　　　　　　2　　　　── 第三弦
⑤　　　　　　　　　　　── 第四弦

聖誕鈴聲

■ 作詞 / 王敏顯　　　■ 作曲 / 皮爾龐

琴格	0	0	0		0	0	0		0	3		0	2	0			
旋律	3	3	3	—	3	3	3	—	3	5	1	2	3	—	—	—	

1	1	1		1	0	0		0	2	2	0	2	3		
4	4	4	—	4	3	3	—	3	2	2	3	2	—	5	—

0	0	0		0	0	0		0	3	0	2	0			
3	3	3	—	3	3	3	—	3	5	1	2	3	—	—	—

1	1	1		1	0	0		3	3	1	2	0		
4	4	4	—	4	3	3	—	5	5	4	2	1	—	—

小星星

(兒歌)莫札特鋼琴變奏曲

琴格

旋律 | 1 1 5 5 | 6 6 5 — | 4 4 3 3 | 2 2 1 — |

| 5 5 4 4 | 3 3 2 — | 5 5 4 4 | 3 3 2 — |

| 1 1 5 5 | 6 6 5 — | 4 4 3 3 | 2 2 1 — |

小蜜蜂

(兒歌)德國民謠

嗡嗡嗡嗡嗡嗡，大家一起勤做工…

琴格

旋律 | 5 3 3 — | 4 2 2 — | 1 2 3 4 | 5 5 5 — |

| 5 3 3 — | 4 2 2 — | 1 3 5 5 | 3 — — — |

| 2 2 2 2 2 | 2 3 4 — | 3 3 3 3 | 3 4 5 — |

| 5 3 3 — | 4 2 2 — | 1 3 5 5 | 1 — — — |

ENJOY UKULELE

第 3 課 常用的四個和弦 C Am F G7

　　這又稱為國際四和弦，也是一般歌曲裡面最常用到的和弦，對於想自彈自唱的人來說，最先要學會的是和弦變換。和弦與單音的不同是，和弦是一組至少三個以上音的組合，彈奏的時候可以用拍擊法或是分散指法的方式表現，而單音就只要彈奏一個單獨的音。

按和弦小提醒： ①代表食指 ②中指 ③無名指
- 一般來說，第一格使用食指，第二格使用中指，第三格使用無名指。
- 手指盡量保持與琴面垂直，才不會壓到下面的弦造成聲音出不來。
- 拇指主要為支撐，只要輕輕頂住琴格，自然舒服就好了。

手指背面姿勢
拇指輕輕的頂住琴頸背面，握的時候虎口要留空隙，和弦變換才會靈活，如右圖。

C 和弦
用無名指按第一弦第三格，注意無名指要盡量靠近第三琴格下方的金屬條，但是不要壓在上面。

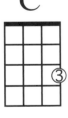
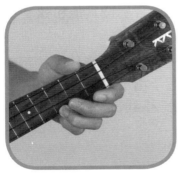

Am和弦
用中指按第四弦第二格。

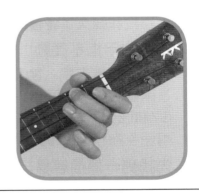

F和弦
食指按第二弦第一格，中指則是按第四弦第二格，按的時候手指不要碰到其他弦，要盡量與琴格垂直。

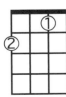
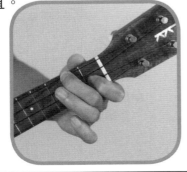

G7和弦
食指按第二弦第一格，中指第三弦第二格，無名指第一弦第二格。

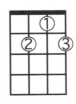
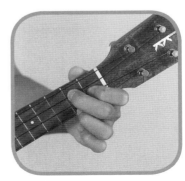

和弦變換練習

再怎麼複雜的歌曲都是許多簡單的步驟組合起來，我們可以先兩個兩個一組來作和弦變換，目標是不要看就可以變換。

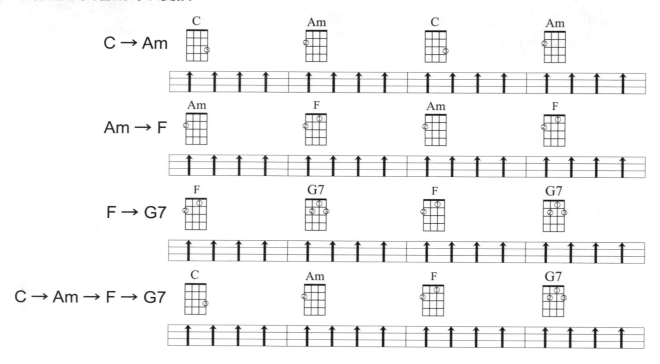

變換和弦的小技巧：

1.變換和弦前，手指先放鬆

手指按和弦久了會僵硬，放鬆後才會靈活，也比較容易按其他和弦。

2.相同的手指不要動

對於初學者來說，換和弦有時候是痛苦的事情，尤其是手指移動的距離比較遠的時候，若是兩個和弦有共同手指的位置，可以先固定一個手指，再將其他手指移到定位。例如 F 和 G7和弦共同的手指位置是第二弦的第一格，從F移到G7之前，食指固定不動，再將其他兩個手指移到G7的位置。

3.先找到一個最容易按的位置

換和弦的時候，要三根手指同時按好三個音並不太容易，這時候可以先找到一個比較容易按的位置，其他兩根手指就比較容易跟著到定位。例如C和弦到G7，可以先將食指移到第二弦第一格，其餘兩指就可以很容易的移到定位。

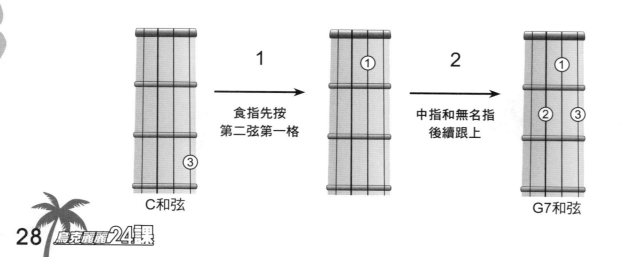

音樂型態：
Soul 靈魂樂拍擊法

彈奏方式：拍擊法

靈魂樂源自於福音音樂和藍調，包含了廣泛的音樂類型。這是流行音樂裡面最常用的音樂類型，關於Soul和Slow Soul的區別，粗略來說每小節8拍或8拍以下為Slow Soul，每小節16拍為Soul，所以Soul聽起來會比Slow Soul 輕快。

Slow Soul因為旋律較慢，所以蠻適合初學者當作學習歌曲。彈奏方式可用拍擊法和指法，一般來說，每種音樂類型都有多種的拍擊法和指法，本書列出幾種常用的簡單方式，讓大家容易入門。

對於同一類型音樂，拍擊法通常比指法容易，因為指法會用到比較多手指細部動作，因此我們可以先從拍擊法開始。

彈奏範例一（四分音符伴奏）　　　**彈奏範例二（八分音符伴奏）**

和弦變換練習（重複5次）

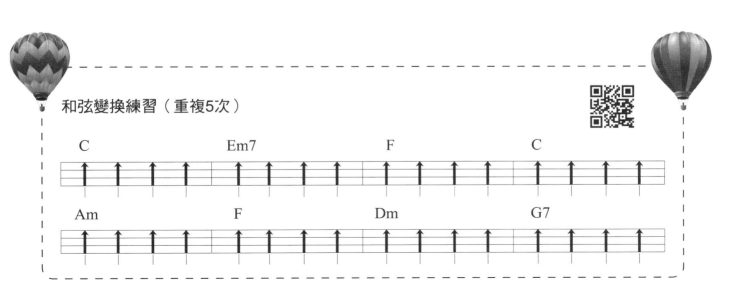

月亮代表我的心

■作詞 / 翁清溪　　■作曲 / 孫儀　　■演唱 / 鄧麗君

 C **Key**　 **Slow Soul** **Rhythm**　 **Tempo** 4/4 ♩= 70　　　　參考彈法：

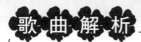 歌·曲·解·析

☆ 這是一首經典情歌，雖然年代久遠，因為旋律優美、動聽，一再被翻唱。早期由鄧麗君演唱，風靡了整個亞洲。聽說此歌也是許多外國人學中文的教材。

☆ 學這首歌的好處是可以學到不少和弦，包含了C調常用的和弦。彈奏速度要放輕、放慢才能彈出好聽的味道。

 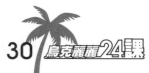

Em7				F		Dm		G7		
3·	2 1	5		7	— —	6 7	1·	1 1	2 3	2 — — 5
深	的 一	段	情	教 我		思 念	到 如	今		你

C			Em7			F		C		
1·	3	5·	1	7·	3 5	0 5	6·	7 1	6	5 — — 3 2
問	我	愛	你	有	多 深	我	愛	你 有	幾	分 你 去

Am			F			Dm		G7	C	
1·	1 1	3 2	1·	1 1	2 3	2·	6 7·	1 2	1 — — —	
想	一 想	你 去	看	一 看	月 亮	代	表 我	的	心	**Fine**

和弦變換練習（重複5次）

You Are My Sunshine
你是我的陽光

■ 作詞曲 / Jimmie Davis、Charles Mitchell　　　■ 演唱 / Bing Crosby

 Key C　 Rhythm Soul　 Tempo 4/4 ♩ = 96　　　　　參考彈法：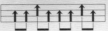

☆ 這是一首早期團康經常會聽到的歌曲，由The Letterman演唱，因為旋律和節奏都容易掌握，用的和弦也不多，只有C、F、G7，很適合初學者。

☆ 自彈自唱第一步就是換和弦要熟練，所以先將變換和弦練熟後再來唱。建議剛開始先用四分音符來伴奏，一拍一拍慢慢彈，等和弦練熟了再來加快速度。

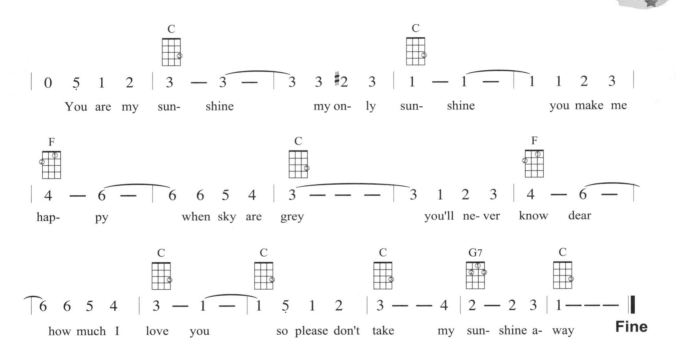

C
```
| 0  5̣  1  2 | 3 — 3 — | 3  3 #2  3 | 1 — 1 — | 1  1  2  3 |
  You are my  sun-  shine        my on- ly  sun- shine        you make me
```

F C F
```
| 4 — 6 — | 6  6  5  4 | 3 — — — | 3  1  2  3 | 4 — 6 — |
  hap- py      when sky are grey      you'll ne- ver know dear
```

C C C G7 C
```
| 6  6  5  4 | 3 — 1 — | 1  5̣  1  2 | 3 — 4 | 2 — 2  3 | 1 — — — |
  how much I  love  you    so please don't take  my  sun- shine a- way   **Fine**
```

望春風

■作詞 / 李臨秋　　■作曲 / 鄧雨賢

 C Key　 Soul Rhythm　 Tempo　4/4 ♩= 76

參考彈法：

歌 曲 解 析

☆ 這首歌號稱是台灣音樂史上最受歡迎的歌曲之一，因為旋律優美，在不同時期被一再的翻唱，像是齊秦、陶喆…等，用不同的方式詮釋都很有味道。

☆ 因為Ukulele的音色簡樸，用來演奏台語歌曲還蠻搭的，這首歌用的和弦比較多一點，不過都還蠻容易按的，多加練習就能上手。

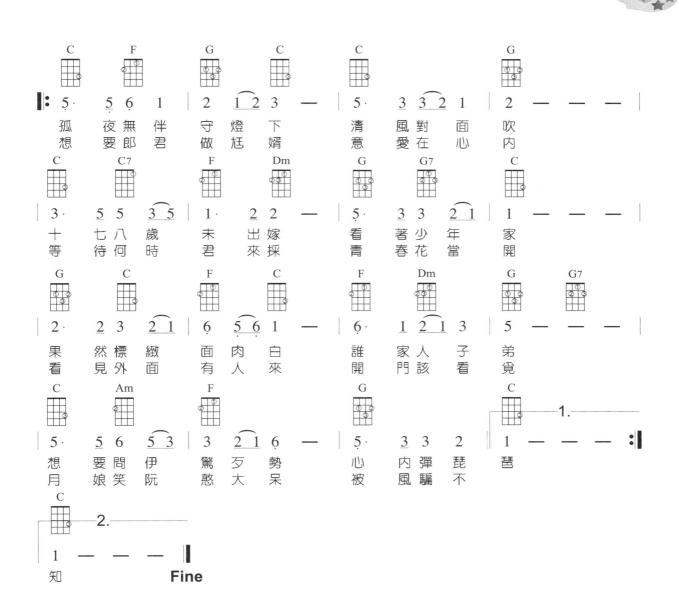

音樂型態：
Soul 靈魂樂指法

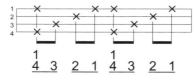

彈奏方式：指法 (分散和弦)

　　指法又稱分散和弦，就是用手指依序的撥弦。相對於前一課的拍擊法，指法對於初學者來說比較難，因為需要去熟悉每隻手指所要撥的弦，不斷的重複練習是最好的方式，所以剛開始需要一些耐心去克服手指按弦的不習慣，直到不用眼睛去看弦就可以了。Soul的指法有很多種，不同指法可彈奏不同味道的歌曲，大家可以自己去找不同歌曲來配配看。本書列出常用的四種指法。

特別說明：

1. 為了增加彈奏和聲效果，可以在每個指法第一拍加入第一弦音，也就是第一拍拇指和中指一起彈。

2. Ukulele四線譜下方數字表示右手要撥彈的弦，彈奏範例一為（41）321（41）321，即表示右手先以拇指和中指撥（41）兩弦，接著以拇指撥第3弦，再以食指撥第2弦，然後再以中指撥第1弦，接著再反覆一次剛才的步驟。

3. 右手指指負責彈奏的弦如下：拇指：第4、3弦（往下撥弦）、食指：第2弦（往上勾弦）、中指：第1弦（往上勾弦）

彈奏範例一：（41）321（41）321

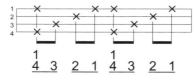

左手按和弦，右手使用該弦負責的手指，依序由第四弦依序往第一弦彈4、3、2、1、4、3、2、1

彈奏範例二：（41）3212321

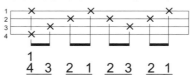

指法二稍微作了些變化，但是也不難，多彈幾次就習慣了。

彈奏範例三：（41）3231323

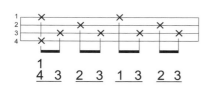

這種彈法的特色，在於彈奏時一直回歸第三弦，聽起來聲音進行有層次的味道。

彈奏範例四：（421）3（21）3

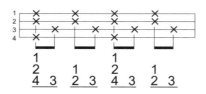

這種彈法難度在於三個音同一個時間要用食指和中指一起彈，熟能生巧，多彈就會了。

彩虹

■作詞 / 周杰倫　　■作曲 / 周杰倫　　■演唱 / 周杰倫

 Key **C**　 Rhythm **Slow Soul**　 Tempo **4/4 ♩ = 80**　　參考彈法：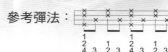

歌 曲 解 析

☆ 周杰倫的歌曲很多都不太容易唱，因為拍子並不太容易抓，這首歌是一首節奏明確、旋律好聽的抒情歌，很適合用指法（421）3（21）3的彈法。

☆ 這種彈法一開始就要一次用到三根手指可能會不太習慣，最好練習到不用看手指就可以彈奏的狀態。這首歌的和弦用的比較多，和弦的進行也蠻好聽，很值的一學的歌曲，最好是一小段一小段的練。

☆ Am/G就是Am和弦加上G和弦的根音Sol，除了按Am和弦外，另一手指按第二弦的第三格。

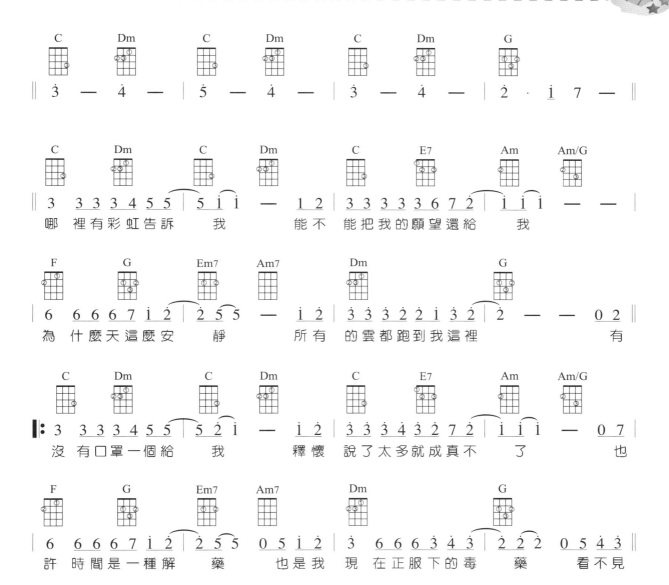

F	G	Em7	Am7	Dm	G	C

‖ $\underline{2\,\dot{1}\,\dot{1}\,\dot{1}}\,\underline{7\,\dot{1}\,2\,3}$ | 5 — $0\,5\,\dot{1}\,\dot{7}$ | $\underline{6\,5\,5\,4}\,\underline{3\,2\,3\,4}$ | 5 — $0\,5\,5\,5$ ‖

你的笑我怎麼睡得 著　　妳的聲 音這麼近我卻抱不 到　　　沒有地

E7	Am7	F	Dm	G

‖ 6· 6 #5 $6\,7\,3$ | $\dot{1}$ — $0\,\dot{1}\,7\,\dot{1}$ | 2· $\underline{2\,2\,\dot{1}}\,3\,4$ | $\underline{2\,2\,2}$ $0\,5$ #4 5 ‖

球　太陽還是會 繞　　沒有理 由　我也能自己 　走　　　你要離

C	E7	Am7	F	G	C	G

‖ 3· $\underline{3\,4\,3}\,3\,2\,7$ | $\dot{1}$ — $0\,\dot{1}\,7\,\dot{1}$ | 5· $\underline{5\,4\,3}\,2\,3$ | 3 — $2\,5$ #4 5 ‖

開　我知道很簡 單　　妳說依 賴　是我們的阻 礙　　　就算放

C	E7	Am	F	Dm	G	C
		1.				

‖ 3· $\underline{3\,4\,3}\,3\,2\,7$ | $\dot{1}\,2\,3\,7\,6$ $0\,3$ | $\underline{5\,4\,3\,4}\,3$· $\overset{\frown}{\dot{2}\,\dot{1}}$ | $\dot{1}$ — — $0\,2$:‖

開　但能不能別　沒收我的愛　當 作我最後才 明 白　　　有

C	E7	Am7	F	Dm	G
		2.			

‖ 3· $\underline{3\,4\,3}\,3\,2\,7$ | $\dot{1}\,2\,3\,7\,6$ — | 6 0 0 0 $0\,3$ ‖ $\underline{5\,4\,3\,4}\,3$· $\overset{\frown}{\dot{2}\,\dot{1}}$

開　但能不能別　沒收我的愛　　　　　當 作我最後才 明

C	C	E7	Am	Am/G

‖ $\dot{1}$ — — $0\,\dot{1}\,2$ ‖ 3 $\underline{3\,2\,3}$ $\underline{3\,3}$ $\underline{3\,4}\,\overset{\frown}{3}$ $\underline{3\,2\,1}$ | 3 $\underline{2\,3}\,3$ $\underline{3\,2\,3}$ $\underline{3\,4}\,\overset{\frown}{3}$ $\underline{3\,2\,1}$ ‖

白　　沒有 見 你的笑 讓我怎 能睡 的著　你的聲音這麼近我 卻抱 不到

F	G	C	Dm	G	C	E7

‖ $3\,3\,3\,3$ $3\,3\,3\,3$ $\underline{3\,4\,2}\,\overset{\frown}{4}\,2$· | $3\,3\,3\,3$ $3\,3\,3\,3$ $\underline{3\,2\,1}\,\overset{\frown}{5}$· | $\underline{3\,2\,3}$ $\underline{3\,2\,3}$ $\underline{3\,4}\,\overset{\frown}{3}$ $\underline{3\,2\,1}$ ‖

沒有地球太陽還是會 繞會 繞　沒有理由我也能 自己走 掉　釋懷說 了太多 就 成真 不了

Am	Am/G	F	G	C	G

‖ $\underline{3\,2\,3}$ $\underline{3\,2\,3}$ $3\,\underline{6\,5}\,\overset{\frown}{5}\,3\,1$ | $1\,6\,1$ $1\,6\,1$ $1\,\overset{\frown}{6\,1}\,\underline{1\,2\,2}$ | $\overset{\frown}{\dot{2}\,\dot{1}}$· $\dot{1}$ | $0\,5$ #4 5 ‖

也許時間是一種 解藥 解藥 也是我 現在正服 下的 毒藥　　　　　妳 要離

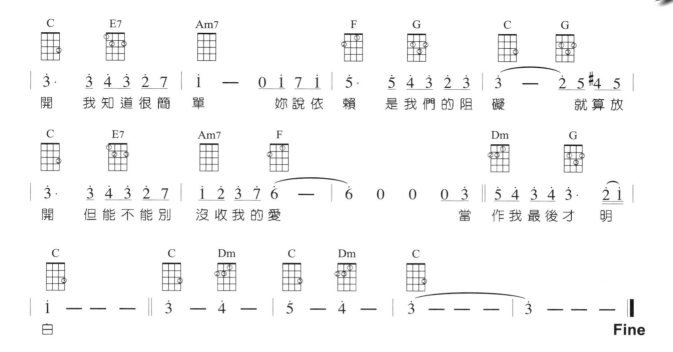

C	E7	Am7		F	G	C	G

3·　　3 4 3 2 7｜i —　0 i 7 i｜5·　5 4 3 2 3｜3 —　2 5 #4 5｜
開　　我知道很簡　單　　妳說依　賴　是我們的阻　礙　　就算放

C	E7	Am7	F			Dm	G

3·　　3 4 3 2 7｜i 2 3 7 6 —｜6 0 0 0 3‖5 4 3 4 3·　2 1｜
開　　但能不能別　沒收我的愛　　　　　當　作我最後才　明

C		C	Dm	C	Dm	C	

i — — —‖3 — 4 —｜5 4 —｜3 — — —｜3 — — —‖
白　　　　　　　　　　　　　　　　　　　　　　**Fine**

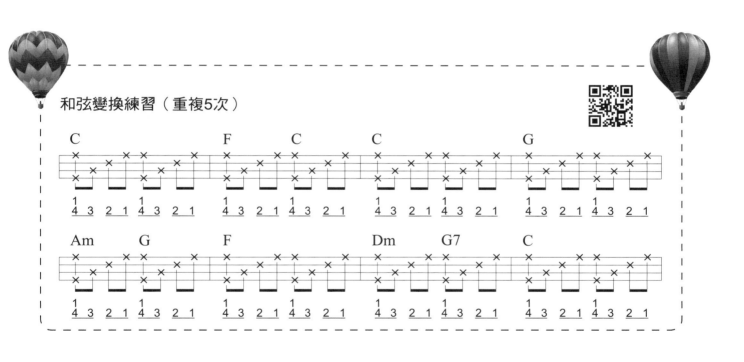

和弦變換練習（重複5次）

C		F	C	C		G	

1 4 3　2 1　1 4 3　2 1　　1 4 3　2 1　1 4 3　2 1　　1 4 3　2 1　1 4 3　2 1　　1 4 3　2 1　1 4 3　2 1

Am	G	F		Dm	G7	C	

1 4 3　2 1　1 4 3　2 1　　1 4 3　2 1　1 4 3　2 1　　1 4 3　2 1　1 4 3　2 1　　1 4 3　2 1　1 4 3　2 1

隱形的翅膀

■作詞 / 王雅君　　■作曲 / 王雅君　　■演唱 / 張韶涵

 參考彈法：

歌曲解析

☆ 這是一首相當激勵人心的歌曲，歌詞的娓娓道來讓人心中充滿希望，旋律輕柔、緩慢，很適合初學者彈唱。

☆ 初學者剛開始彈唱時，常遇到的問題是「應該在哪裡下拍？」，通常會在重拍，也就是唱起來比較重的那個音，只要多彈幾首歌曲慢慢就會累積感覺，這首歌可以在第一句的第三個字，每一次的「次」字，先將指法彈熟再開始彈唱。

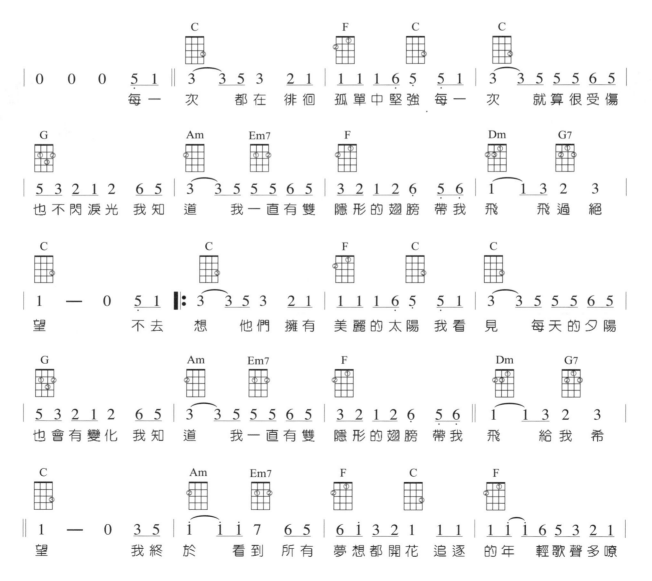

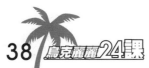

Fine

和弦變換練習（重複5次）

Where Have All The Flowers Gone
花落何處

■ 作詞 / Peter Seeger　　■ 作曲 / Peter Seeger

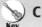 C　 Soul　 4/4 ♩=100

參考彈法：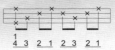

歌·曲·解·析

☆ 「時光流逝，花兒都去哪裡了？」這是一首美國60、70年代的反戰歌曲，最早是一首烏克蘭民謠，是受到小說《靜靜的頓河》所啟發的創作。

☆ 這是早期民歌時期經常聽到的一首歌，旋律簡單、優美，建議可以先用最簡單的指法4321來彈，等熟悉指法後再用比較複雜的指法。

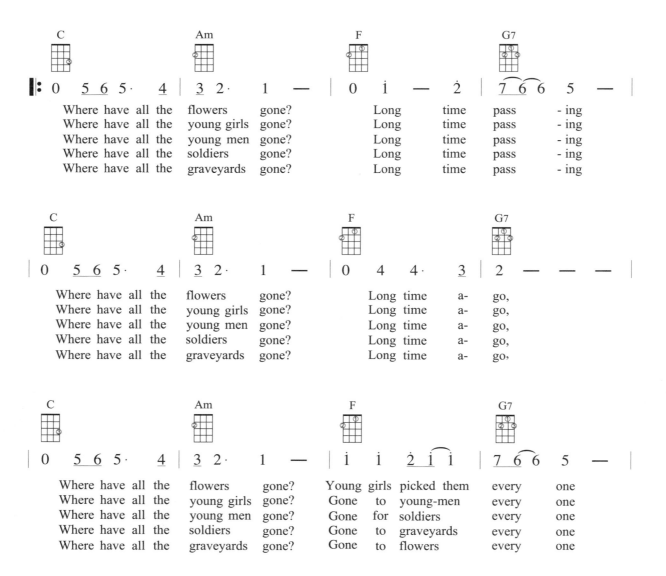

| F | C | F | G7 |

| 0 6 4 $\widehat{3\ 2}$ | 1 $\widehat{3}$ 3 5 — | 0 6 4 3 | 2 — — $\widehat{1\ 7}$ ‖

When will they ever learn? When will they ev- er
When will they ever learn? When will they ev- er
When will they ever learn? When will they ev- er
When will they ever learn? When will they ev- er
When will they ever learn? When will they ev- er

| C | 1.2.3.4. | C | 5. |

| 1 — — — :‖ 1 (— — — 1 0 0 0 ‖

learn learn **Fine**

為何同一個和弦有不同的按法？

可能有些人會發現到，同一個和弦在不同的譜上有不同的按法，主要的原因是根據歌曲所需要的音來選擇。用以下的兩個不同Em和弦按法來說，前者和弦按法的組成音是7537，後者和弦按法的組成音7535，因為Em和弦的組成音是357，只要符合這些音都是Em和弦。

原Em和弦 [Em diagram] 也可用 [Em diagram] 來彈奏

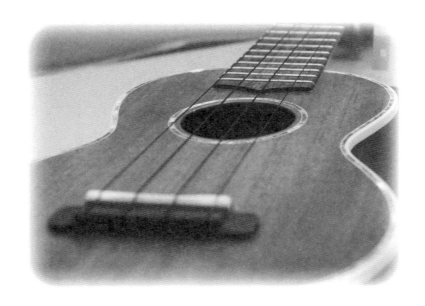

我願意

■ 作詞 / 姚謙　　■ 作曲 / 黃國倫　　■ 演唱 / 王菲

 C
Key

 Slow Soul
Rhythm

 4/4 ♩ = 72
Tempo

參考彈法：

 歌 曲 解 析

☆ 這首由王菲演唱的歌曲，一直是歌唱比賽和卡拉OK經常被演唱的歌曲。整首歌很有層次，剛開始出來的音樂輕輕的緩緩的，接著音高慢慢拉高循序將氣氛帶到另一個高潮，然後又漸慢，所以很能表現演唱者的功力。

☆ 像這首慢歌可以用固定的Slow Soul慢節奏指法43231323來搭配，輕輕的彈奏就很好聽，但注意每根手指下的力道要均勻。

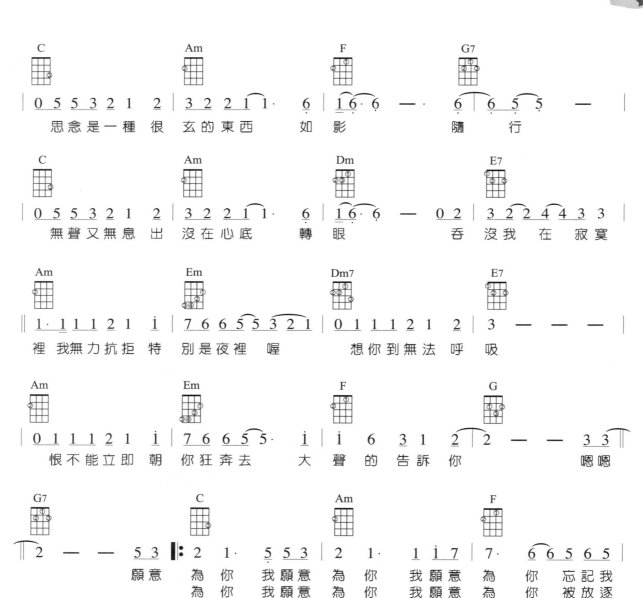

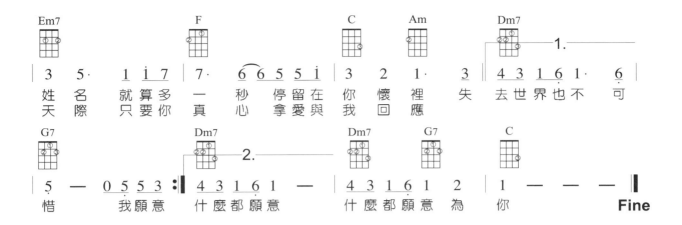

Em7　　　　　　　　F　　　　　　　C　　　Am　　　　Dm7　　　　　1.
3　5·　　1 1 7　　7·　6 6 5 5 1　　3　2　1·　　3　　4 3 1 6 1·　6
姓　名　　就算多　一　秒　停留在　你　懷　裡　失　去世界也不　可
天　際　　只要你　真　心　拿愛與　我　回　應

G7　　　　　　Dm7　　　2.　　　　Dm7　　G7　　　C
5　—　0 5 5 3 :　4 3 1 6 1　—　　4 3 1 6 1　2　1　—　—　—
惜　　　我願意　　什麼都願意　　什麼都願意　為　你　　　　　Fine

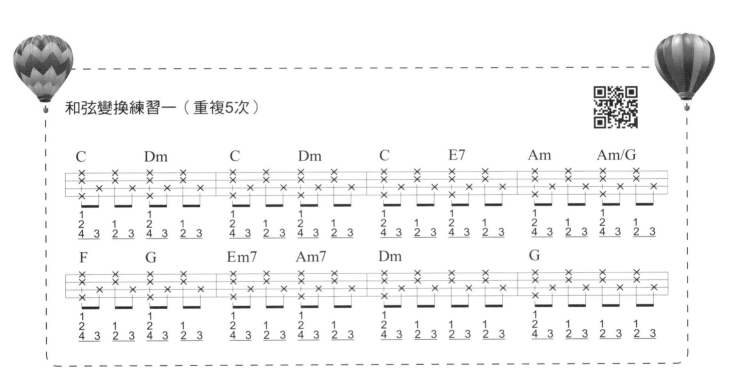

和弦變換練習一（重複5次）

C　　　　Dm　　　C　　　Dm　　　C　　　E7　　　Am　　Am/G

F　　　　G　　　Em7　　Am7　　Dm　　　　　　G

音樂型態：Waltz 華爾滋拍擊法

第 **6** 課

ENJOY UKULELE

彈奏方式：拍擊法

Waltz是第一次世界大戰後由英國傳出的舞步，三拍的節奏—碰、恰、恰，優美輕快、活潑的舞步很快的廣受大家的喜愛，因此這樣的音樂型態開始流行起來。Waltz的音樂型態國語歌當中比較少，西洋歌裡面比較常見，尤其是聖誕歌曲—〈平安夜〉、〈We Wish You a Merry Christmas〉、〈Amazing Grace〉等都是用這種節奏。

一提到Waltz很容易聯想到Waltz的舞步，碰、恰、恰的三拍節奏，重音在第一拍。為了讓彈奏有變化，可以用拍擊法2，第一拍彈2、3、4弦，第二、三拍彈1、2、3弦。

彈奏範例一

彈奏範例二

和弦變換練習一（重複5次）

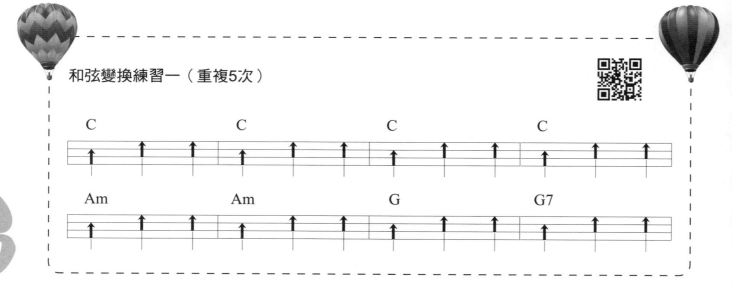

當我們同在一起

兒歌

 Key C Rhythm **Slow Waltz** Tempo 3/4 ♩ = 110 參考彈法：

 歌 曲 解 析

☆ 這是一首外國的童謠，只要是好聽的童謠，就很容易被其他國家翻唱成不同歌詞的童謠，像是兩隻老虎，也有很多版本。

☆ 這首歌老少咸宜，每次唱這首歌總是會有一種歡樂的氣氛，整首歌只用到兩個和弦C和G7，很容易建立自信心的歌曲。

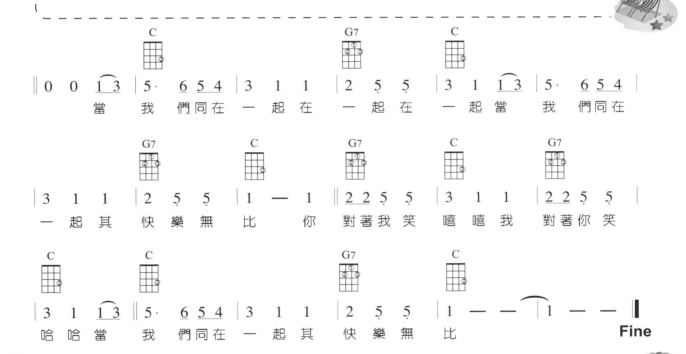

	C				G7		C			
‖ 0	0	1̂3	5·	6 5 4	3 1 1	2 5̣ 5̣	3 1	1̂3	5·	6 5 4 ‖
	當	我	們	同 在	一 起	在	一 起	在	一	起 當 我 們 同 在

G7　　　C　　　G7　　　C　　　G7

3 1 1 | 2 5̣ 5̣ | 1 — 1 ‖ 2 2 5̣ 5̣ | 3 1 1 | 2 2 5̣ 5̣ |

一 起 其 快 樂 無 比 你 對 著 我 笑 嘻 嘻 我 對 著 你 笑

C　　　C　　　G7　　　C

3 1 1̂3 ‖ 5· | 6 5 4 | 3 1 1 | 2 5̣ 5̣ | 1 — — 1 — — ‖

哈 哈 當 我 們 同 在 一 起 其 快 樂 無 比 **Fine**

和弦變換練習（重複5次）

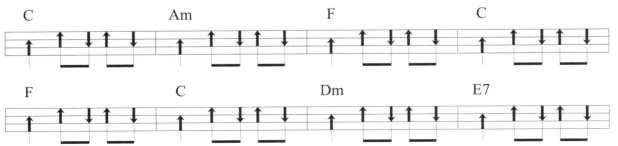

最後一夜

■作詞 / 慎芝　　■作曲 / 陳志遠

Key **C**　Rhythm **Waltz**　Tempo **3/4** ♩= 80

參考彈法：

歌曲解析

☆ 這是蔡琴早期相當知名的一首歌曲，在當時的街頭巷尾人人都會哼唱個幾句，尤其是在晚會的最後，
經常都會播放這首歌曲。國語歌裡面Waltzs節奏比較少，這首是很不錯的練習曲。

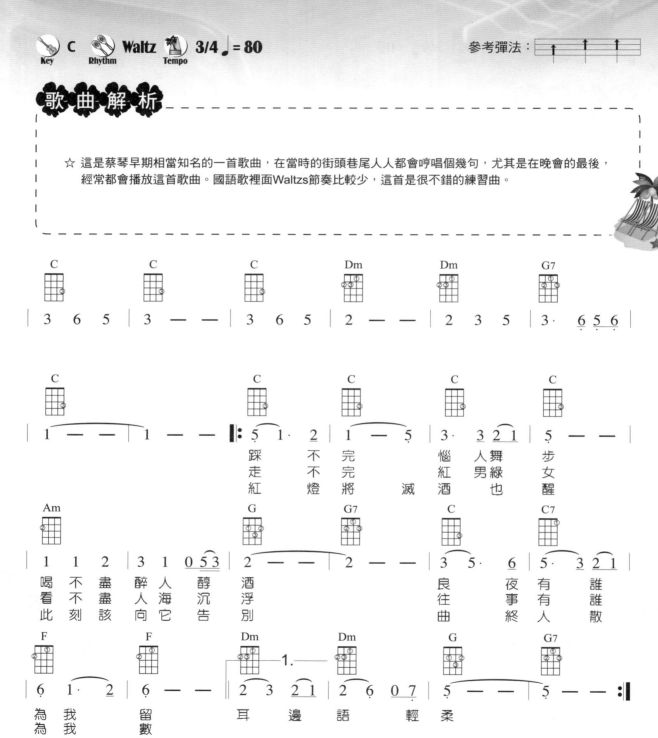

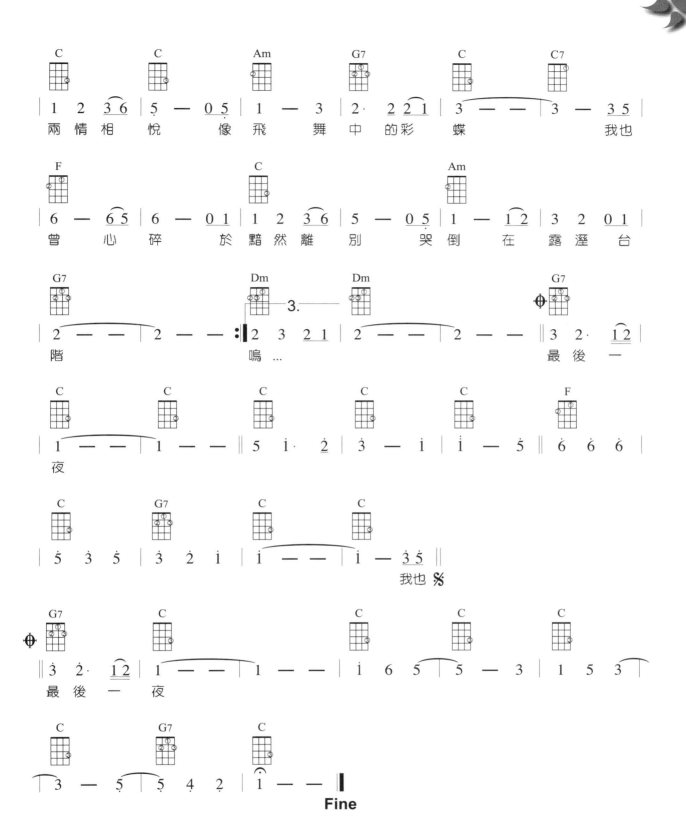

烏克麗麗 47

Moon River
月河

■ 作詞曲 / 亨利曼西尼（Henry Mancini）及 強尼曼塞（Johnny Mercer）

 C Key **Waltz** Rhythm **3/4** ♩ = 84 Tempo

參考彈法：

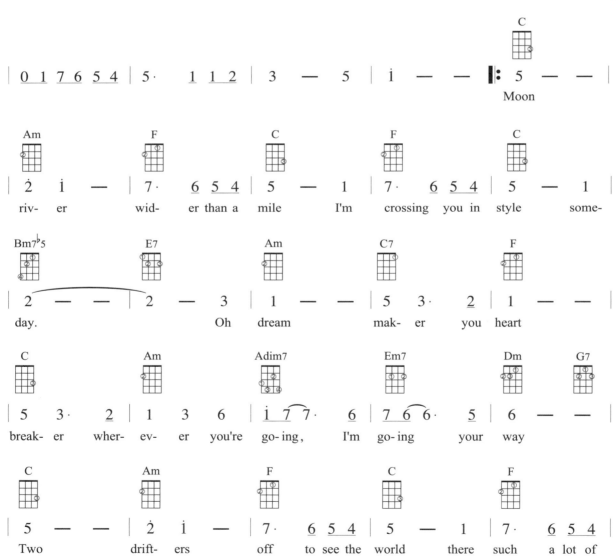

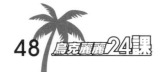

C	Bm7♭5	E7	Am	Am7
5 — 1	2 — —	2 — 3	1 — —	3 — 5
world to see.		we're aft-		er the

Adim7	F	C	F	C
i̇ — —	2̇ — i̇	5 — —	5 7 6 5 4	5 — —
same	rain- bows end		waiting round the bend,	

F	C	Am	Dm	G7
5 1 7 6 5 4	5 — —	1 — —	4 2 —	2 — 3
my huckleberry friend,	moon	riv- er		and

C 1. 　　　　　C 2.

1 — — | 1 0 0 : 1 — — | 1 — — ‖

me　　　　　　me　　　　　　　**Fine**

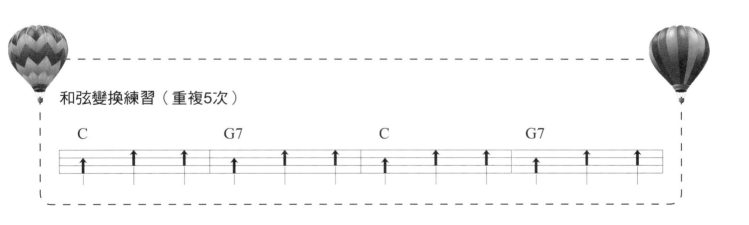

和弦變換練習（重複5次）

| C | G7 | C | G7 |

烏克麗麗 **49**

音樂型態：Waltz 華爾滋指法

彈奏方式：指法

彈奏提示：

左手：按和弦

右手：依序彈一（41）、3、2、1、2、3

右手指：拇指負責第4、3弦（往下撥弦）、食指負責第2弦（往上勾弦）、中指負責第1弦（往上勾弦）。

彈奏範例一：（41）32123

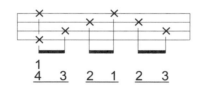

彈奏範例二：（41）32313

彈奏範例三：（23）（14）（14）

和弦變換練習（重複5次）

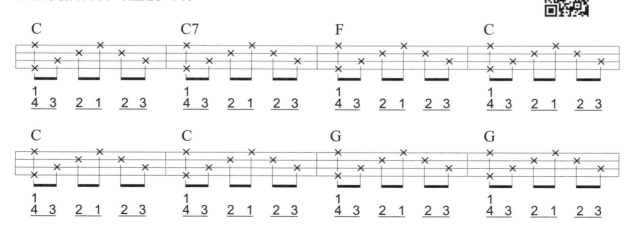

Edelweiss
小白花

■ 作詞 / Oscar Hammerstein II　　■ 作曲 / Richard George Rogers

 Key **C**　 Rhythm **Waltz**　 Tempo **3/4 ♩= 84**　　參考彈法：

歌曲解析

☆ 這是一首好聽的《真善美》電影主題曲，因為旋律簡單、優美，所以深受不同年齡層聽眾喜愛，即使經過了幾十年依舊受歡迎。

☆ 其實，越簡單、經典的歌曲，越是需要穩定的節奏才能夠表現出歌曲的味道，注意先將拍子打穩再配合唱歌。

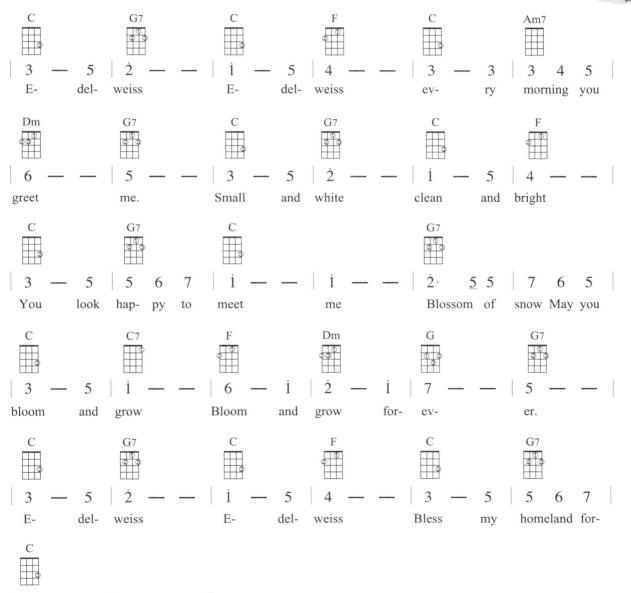

Amazing Grace
奇異恩典

■ 作詞 / John Newton ■ 作曲 / Traditional

 Key **C** Rhythm **Waltz** Tempo **3/4 ♩ = 70**

參考彈法：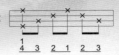

歌 曲 解 析

☆ 和其他歌比較起來，這首歌就更有歷史了，距今已有兩百多年的歷史，原作者John Newton原本為販賣奴隸的船長，後來在暴風雨中，他求神帶領他安全的渡過，他得到了聖靈的感動，就寫下了這首歌。2006年英國電影《Amazing Grace》就介紹這首歌的寫作過程。

☆ 這是一首可以療傷和撫慰人心的歌曲，用指法彈奏更能表現其抒情、寧靜的味道。

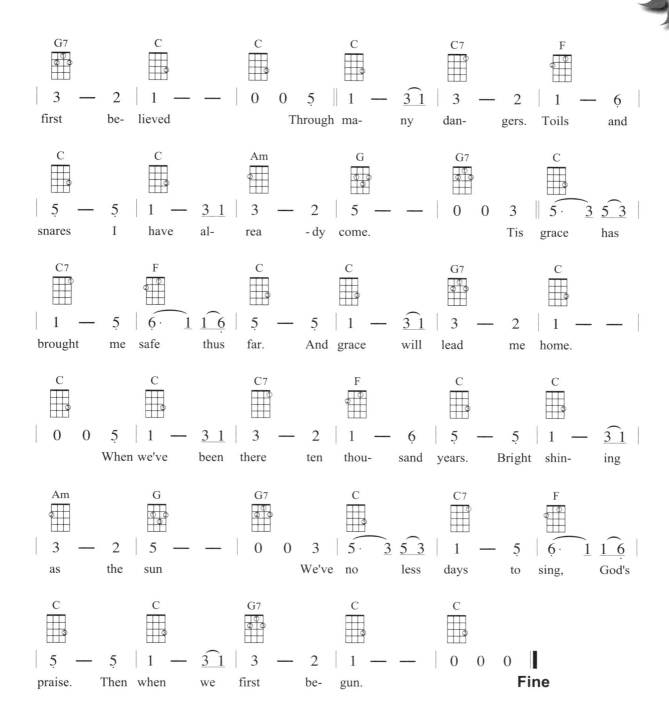

和弦變換練習（重複5次）

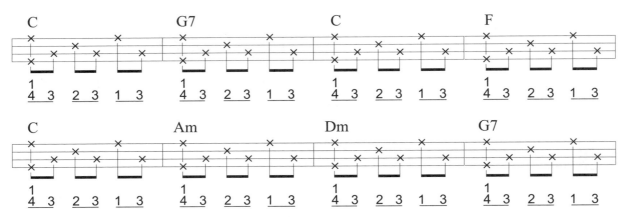

和弦變換練習（重複5次）

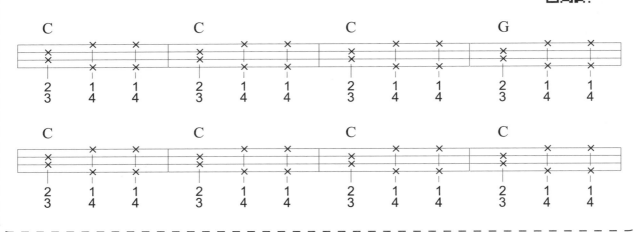

雨夜花

■ 作詞 / 周添旺　　　■ 作曲 / 鄧雨賢

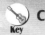 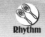 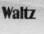

參考彈法：

 歌 曲 解 析

☆ 這首台灣民謠原本是一首兒歌〈春天〉，由台灣新文學作家廖漢臣填詞、鄧雨賢譜曲。後來周添旺結識了一位酒家女，描寫其悲慘故事，才將此歌詞改為〈雨夜花〉，因為旋律悲戚、感人，很受當時社會大眾喜愛。

☆ 好歌不寂寞，雖然經過多年，聽起來依舊動人，Ukulele的音色還蠻適合彈奏台灣小調。

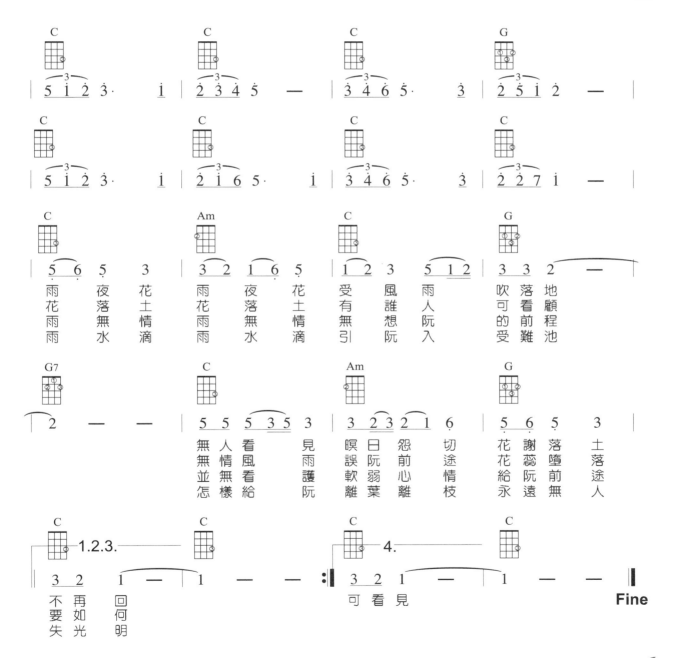

音樂型態：Folk Rock 民謠搖滾

彈奏方式：拍擊法

Folk Rock顧名思義是Folk（民謠）和Rock（搖滾）的結合體。Folk Rock在流行歌裡面算是最常用的節奏之一，其輕快、好聽的拍擊法，經常用於四拍的流行歌曲。像是早期的民歌、西洋鄉村歌曲、或是目前的流行輕快歌曲都蠻適合此節奏。

此節奏因為有切分音，所以對於初學者來說會比較需要花一點時間去適應這個節奏。所謂切分音，就是把同一高度的音以連結線來連結，並將強拍和弱拍予以反轉。

我們可以分成兩段練習，先彈前面三個音，下、下、上，熟了以後再加入後面三個音上、下、上。

這個節奏的口訣是：下、下、上、上、下、上，特別留意第一個音是一拍外其餘皆為半拍，以及第二拍和第三拍的連結線。

彈奏範例：

下 下 上　　上 下 上

和弦變換練習（重複5次）

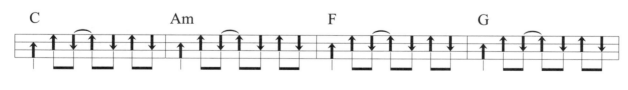

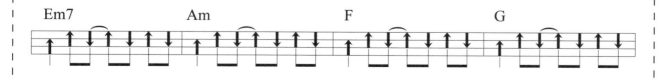

小手拉大手

■ 作詞 / Little Dose　　■ 作曲 / Tsujiayano　　■ 演唱 / 梁靜茹

Key **C**　Rhythm **Folk Rock**　Tempo **4/4 ♩= 130**

參考彈法：

下　下上　上下上

歌 曲 解 析

☆ 這首歌是由原曲日文版的〈幻化成風〉改編，此曲很適合Ukulele彈唱，因為原曲就是由Ukulele伴奏的，一般來說輕快、活潑的歌曲都還蠻適合這個樂器。

☆ 這首歌的和弦比較多，所以需要多花一些時間來熟悉和弦變換，才會事半功倍。

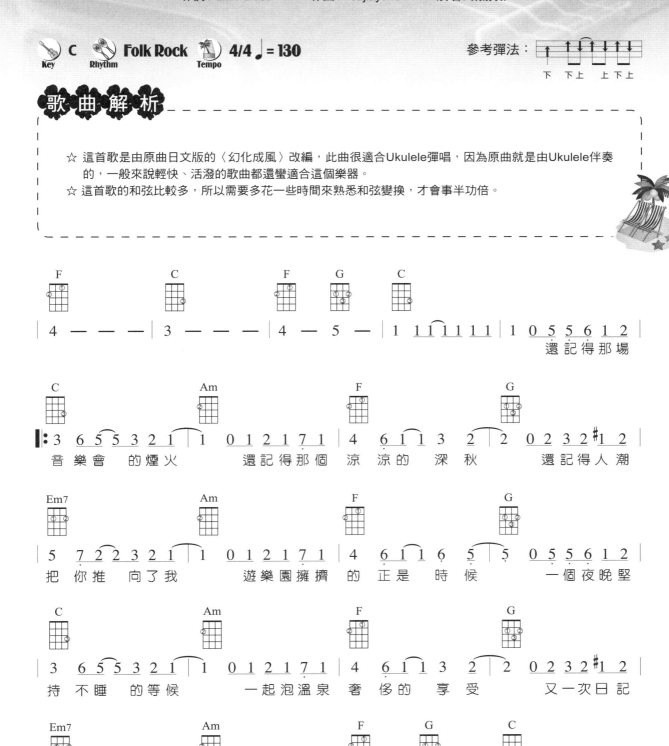

F	C	F	G	C

4 — — ｜ 3 — — ｜ 4 — 5 — ｜ 1 1 1 1 1 1 ｜ 1 0 5 5 6 1 2 ｜

　　　　　　　　　　　　　　　　　　　　　　　　　　　　　還 記 得 那 場

C		Am		F		G	

3 6 5 5 3 2 1 ｜ 1 0 1 2 1 7 1 ｜ 4 6 1 3 2 2 ｜ 0 2 3 2 #1 2 ｜

音 樂 會 的 煙 火　　還 記 得 那 個 涼 涼 的 深 秋　　還 記 得 人 潮

Em7		Am		F		G	

5 7 2 2 3 2 1 ｜ 1 0 1 2 1 7 1 ｜ 4 6 1 1 6 5 5 ｜ 0 5 5 6 1 2 ｜

把 你 推 向 了 我　　遊 樂 園 擁 擠 的 正 是 時 候　　一 個 夜 晚 堅

C		Am		F		G	

3 6 5 5 3 2 1 ｜ 1 0 1 2 1 7 1 ｜ 4 6 1 3 2 2 ｜ 0 2 3 2 #1 2 ｜

持 不 睡 的 等 候　　一 起 泡 溫 泉 奢 侈 的 享 受　　又 一 次 日 記

Em7		Am		F	G	C

5 7 2 2 3 2 1 ｜ 1 0 1 2 1 7 1 ｜ 4 6 1 1 2 1 ｜ 1 0 3 4 3 2 3 ｜

裡 愚 蠢 的 困 惑　　因 為 你 的 微 笑 幻 化 成 風　　你 大 大 的 勇

F | Fm | C | Am

| 4 3 2 2 3 4 | 4 0 4 5 4 5 4 | 3 2 1 1 2 3 | 3 0 3 3 2 #1 3 |

敢 保護 著我　　 我小小的關 懷喋喋 不休　 感謝我們一

D7 | G | G

| 3 2 2 2 #1 2 | 2 0 2 2 3 #4 2 | 6 5 5 5 #4 5 | 5 0 3 4 3 4 5 |

起 走了 那麼久　　 又再一次回 到涼涼 深秋　 給你我的手

C | G | Am | Em7

| 5 0 3 4 3 4 5 | 5 0 5 6 5 6 7 | i 3 3 3 6 5 | 5 — 0 1 2 1 |

像溫柔野獸　　 把自由交給草 原的 遼闊　　　 我們小
我們一直就　　 這樣向 前 走

F | C | D7 | G

| 4 3 2 2 1 1 | 4 3 2 2 1 1 | 2 6 1 1 3 5 | 5 0 3 4 3 4 5 |

手拉大手　　 一起郊 遊今 天別想 太多　　 你是我的夢

C | G | Am | Em7

| 5 0 3 4 3 4 5 | 5 0 5 6 5 6 7 | i 3 3 3 6 5 | 5 — 0 1 2 1 |

像北方的風　　 吹著南方暖 洋洋的 哀愁　　　 我們小

F | C | Dm G | C 1.

| 4 3 2 2 1 1 | 4 3 2 2 1 1 | 2 6 1 2 1 | 1 — — — |

手拉大手　　 今天加 油向 昨天揮 揮手

F 2. | G | Em7 | Am7

| 0 0 5 5 6 1 2 :| 1 — 0 1 5 i | 7 6 5 4 | 5 — — 6 | i — 2 3 |

還記得那場

F | G | Em7 | Am7 | D

| 4 — — — | 0 i 7 2 | 5 — — — | 5 — 6 — | i — — — |

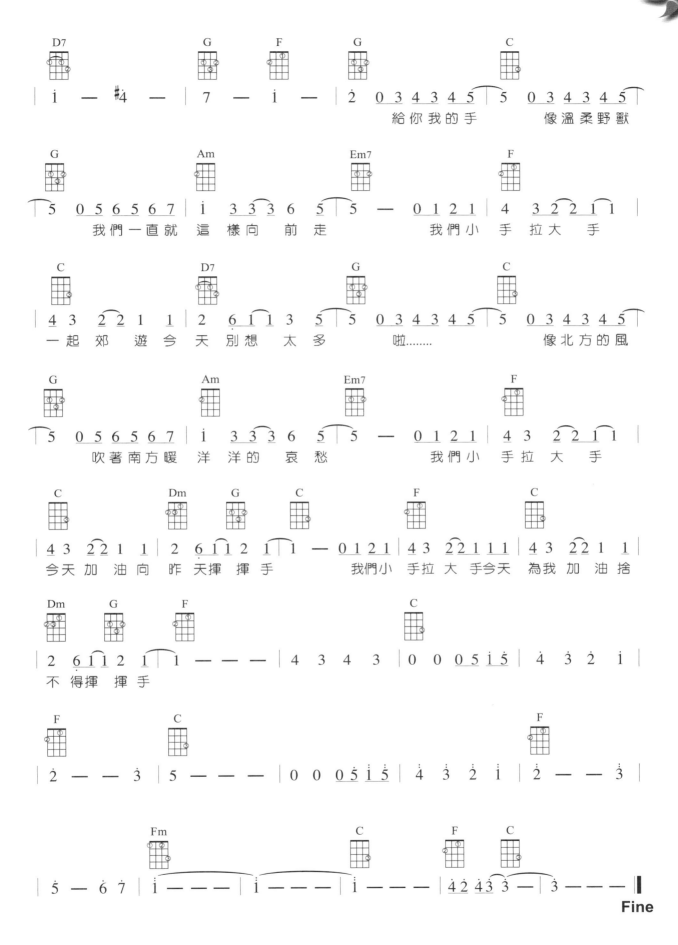

Take Me Home Country Roads
鄉村小路引我回家

■ 作詞曲 / Bill Danoff、Taffy Nivert、John Denver

 G Key　 **Folk Rock** Rhythm　 4/4 ♩ = 140 Tempo　　　　參考彈法：

歌·曲·解·析

☆ 這首英文歌原唱John Denvor，他唱無數膾至人口的歌曲，像是和Domingo合唱的〈Perhaps Love〉等。〈Take Me Home Country Roads〉此曲的旋律輕快、好聽且容易朗朗上口，在民歌時期幾乎可說是國歌。

☆ 這首歌要注意的是下拍的部分，所謂下拍就是刷第一個和弦的時候，最好事先將這首歌旋律和Folk Rock的拍擊法都練得很熟再來唱。

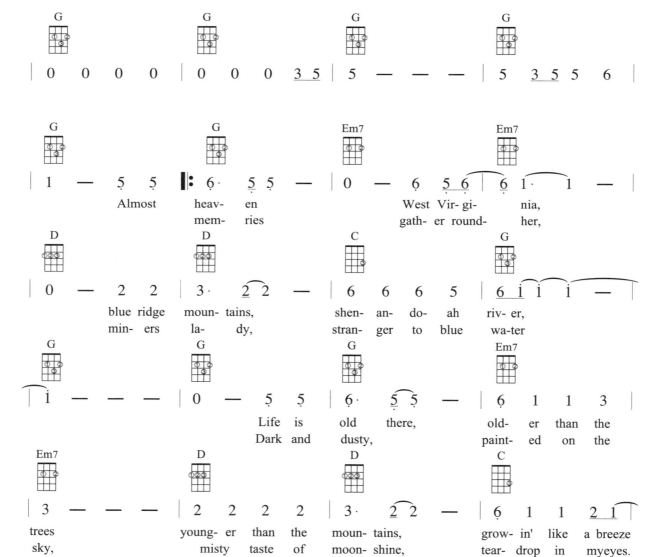

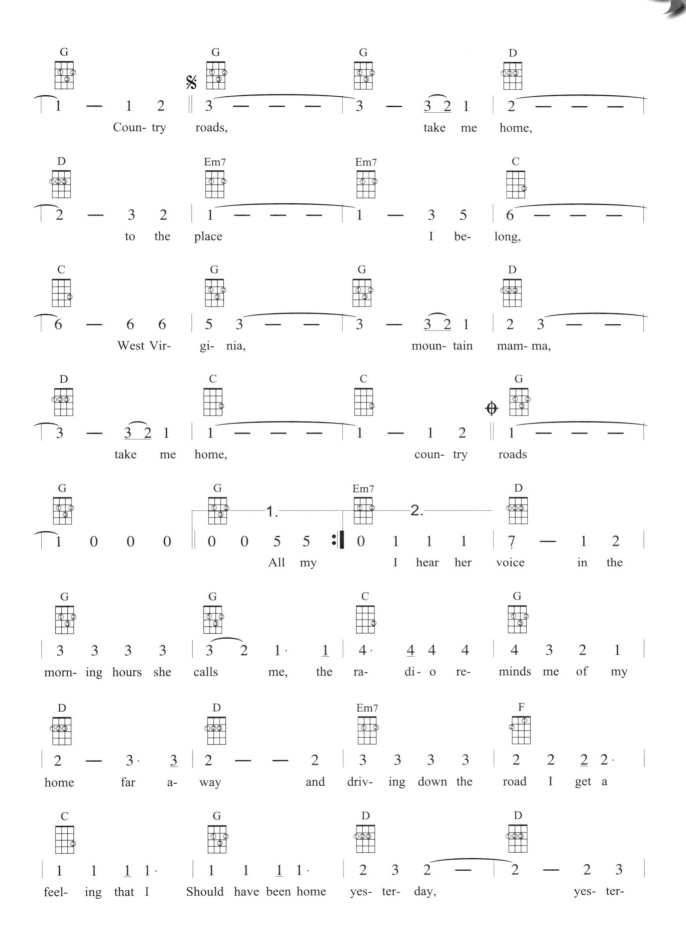

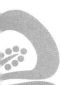

day.　　　　　　coun- try 𝄋

roads,　　　　take me home,　　　coun- try

roads,　　　　take me home,　　　coun- try

roads,　　　　　　Fine

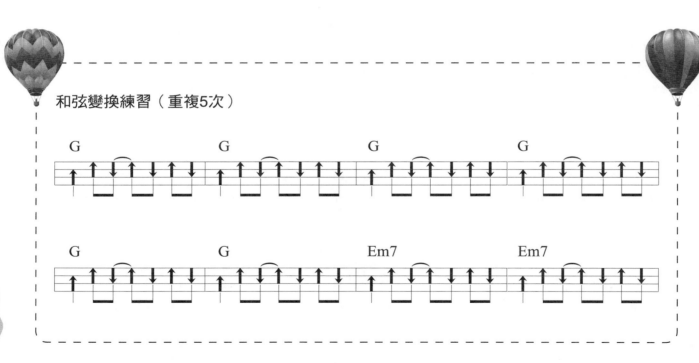

和弦變換練習（重複5次）

愛的真諦

■ 作詞 / 保羅　　■ 作曲 / 簡銘耀

 G Key　 Folk Rock Rhythm　 4/4 ♩ = 130 Tempo

參考彈法：
下　下上　上下上

歌曲解析

☆ 這是一首歌頌愛的歌曲，經常在婚禮或是生日場合演唱，整首歌從頭到尾都是用四個和弦進行：G、Am、D7、G，是一首很適合Folk Rock節奏的練習曲。

☆ 從Am到D7的和弦變換比較需要多花時間練熟，可以單獨反覆這兩個和弦的變換練習。

愛 是恆久忍耐 又有恩慈　愛 是不 嫉 妒

愛 是不自誇 不 張狂　不 做害羞的 事

不 求自己的 益 處　不 輕易發 愁

不 計算人 家 的惡 不喜 歡不義只喜歡真 理

凡 事包容凡事 相 信　凡 事盼 望

凡 事忍耐凡事 要 忍耐　愛 是永不止 息　Fine

音樂型態：
Slow Rock 慢搖滾拍擊法

彈奏方式：拍擊法

　　Slow Rock的特色在於三連音，連續的三連音彈起來有動態進行的感覺和較強烈的節奏。 重點在於如何彈得均勻才會好聽，彈奏時手腕要放鬆，需要多一點練習才比較容易掌握味道。記得剛開始先慢慢彈出均勻的感覺再加快速度。一般人比較容易誤以為此節奏是三拍，若是三拍就變成Waltzs（華爾滋）了。

　　彈奏時第一個三連音和第二個三連音最好彈奏不同的弦聽起來比較有變化、好聽，如下圖。建議可以第一個三連音彈2、3、4弦，第二個連音彈1、2、3弦。這個音樂型態剛開始彈唱搭配比較不容易，因為拍擊的次數多，彈唱搭配起來感覺比較快，所以建議先彈熟再來唱比較事半功倍。

　　歌譜中常可見到 ♪♪ = ♪♪ 的表示符號，亦即演唱時，看到 3 3 的簡譜，要唱成 333 的感覺，前面的音比較長，後面的音比較短。

彈奏範例：

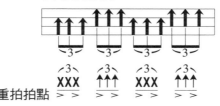

重拍拍點

和弦變換練習（重複5次）

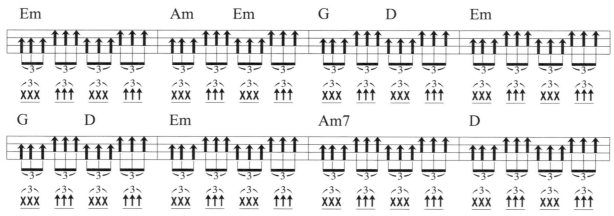

Slow Rock彈奏經驗分享

如何決定彈奏歌曲音樂型態？

彈奏音樂要有味道，加入適當的音樂型態是很重要的，當我們拿到一首歌要如何決定用何種彈法是需要累積經驗的，學任何東西都需要累積足夠的基礎，學音樂也是一樣，慢慢累積一些不同音樂型態很重要，才不會每首歌彈起來味道都一樣。

當你拿到一首歌第一件事情就是先聽聽看它是幾拍？是屬於三拍的Waltz或是四拍，若是三拍就可以直接用Waltz來彈奏，若是四拍，再來決定是屬於哪種音樂型態，用拍擊法或是指法彈奏。

有一種彈法是最容易也是最穩當的彈奏方式，就是一拍一拍下，不管三拍或四拍歌曲都可以用，但是缺點是比覺平淡沒有變化。

Slow Rock的彈法

Slow Rock是一種節奏強烈的音樂型態，要表現這樣的味道可以在兩個地方加強，第一是重拍的部份，第二是刷弦時第一拍和二三拍刷的位置不同，第一拍可以刷上面三弦，第二三拍可以刷下面三弦，如此可營造聲音的層次感，也比較容易表現歌曲的情感。

如何練習

任何歌曲都是由一個一個小節構成，所以只要將一個小節的音樂型態彈穩，其餘就容易了，建議的練法是先練一個小節的拍擊法就好了，先練碰碰碰、恰恰恰、碰碰碰、恰恰恰，碰碰碰就是先彈上面三弦，恰恰恰就是下面三弦，一直練到力道均勻，可以不用看的彈奏，再來唱歌就快了，記得速度要放慢會比較容易彈。

一般彈唱步驟：

1.先熟悉歌曲旋律
2.左手和弦換熟
3.右手節奏

最好是每個步驟都先分開練習，只要前面兩個步驟熟了，再加上右手節奏會容易許多，若是還不行就回過頭看看哪裡不熟再重覆練習。

浪人情歌

■作詞 / 伍佰　　■作曲 / 伍佰　　■演唱 / 伍佰

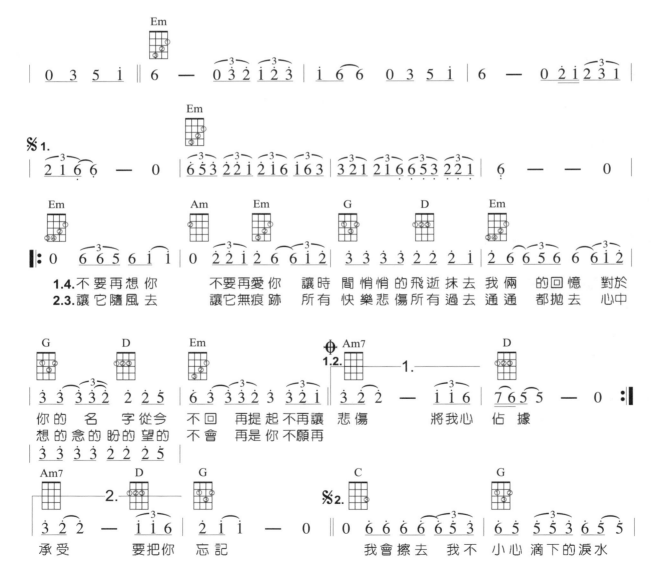

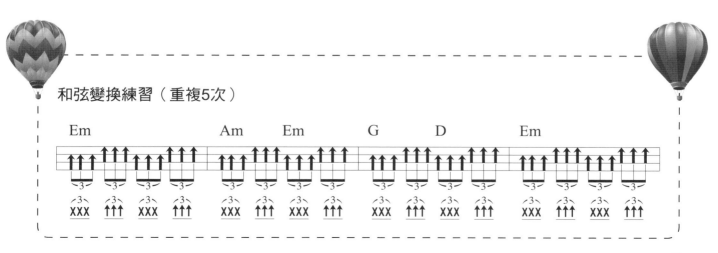

I Can't Stop Loving You
我無法停止愛妳

■作詞 / Don Gibson　　■作曲 / Don Gibson　　■演唱 / Don Gibson

 Key **C**　　 Rhythm **Slow Rock**　　 Tempo **4/4 ♩= 80**　　參考彈法：

歌 曲 解 析

☆ 這首好聽的歌曲是由1960年代美國鄉村歌手兼作曲家Don Gibson所作，旋律明快優美，是一首很不錯的Slow Rock歌曲，因為好聽所以也是懷念老歌系列中常聽到的一首歌曲。

☆ 這首情感充沛的情歌，用Slow Rock這樣強烈拍子很能表現出演唱者強烈的情感。

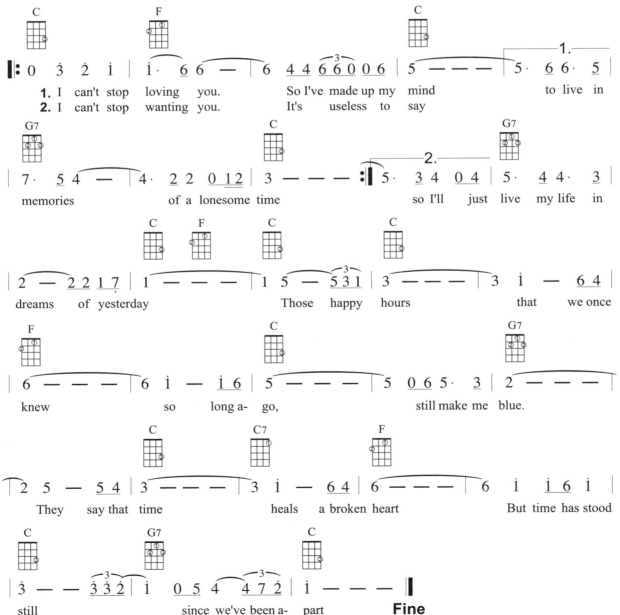

音樂型態：Slow Rock 慢搖滾指法

彈奏方式：指法

Slow Rock 的指法彈奏需要注意的地方是每個三連音的第一個音是重拍，而且每個音速度要一樣而且乾淨，平常基本功的練習就很重要。

Slow Rock 分散和弦的進行是很規律的，由上而下（從第四弦開始），再由下而上，看似簡單的音樂型態，但因為單位時間的拍點不少，要邊彈邊唱還是需要先將右手彈熟。

右手彈法：（41）32123
△ 第4、3弦用拇指　　△ 第2弦用食指　　△ 第1弦用中指

彈奏範例：

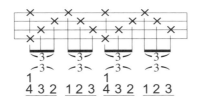

和弦變換練習（重複5次）

新不了情

■作詞 / 黃鬱　　■作曲 / 鮑比達　　■演唱 / 萬芳

Key **C**　Rhythm **Solw Rock**　Tempo 4/4 ♩ = 64

參考彈法：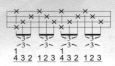

歌曲解析

☆ 此首歌是電影新不了情主題曲，這首充滿情感的抒情歌曲是許多人成長中的回憶，早期由萬芳演唱，也曾被很多人翻唱過，是一首經典的情歌。

☆ 慢的抒情歌曲更需要穩定的節奏才能唱得出味道，建議先將右手節奏彈穩再來唱。

F	Em7	Dm	G
3̇ 6 — 0 7 1̇	2̇ 5 — 0 6 7	1̇ 4 — 1̇ 7 6	5 — — 3 2 1
			心若倦

‖:
C	Em7	F	Em7 #Cdim
3 — — 3 2 1	7 — — 0 7	6 0 6 6 6 5 3	5 — — 5 7 1̇
了　　　淚也乾 了	這　份	深情 難捨難 了	曾經擁

Dm G	Em7 #Cdim	F	G
4 — — 2 6 7	5 — — 5 4 3	6 — — 6 5 4	3 — 2 3 2 1 ‖
有　　　天荒地 老	已不見 你	暮暮與 朝	朝 這一份

C	Em7	F	Em7 #Cdim
3 — — 3 2 1	7 — — 0 7 1̇	6 0 6 6 6 5 3	5 — — 5 7 1̇
情　　　永遠難 了	願來 生	還能 再度擁 抱	愛一個

Dm G	Em7 Am7	Dm Dm7	G
4 — — 2 6 7	5 5 2 1̇ 6 7 1̇	1̇ 1 4 6 7 1̇	2̇ — — 5
人　　　如何廝 守 到老	怎樣面 對	一切 我不知 道	回

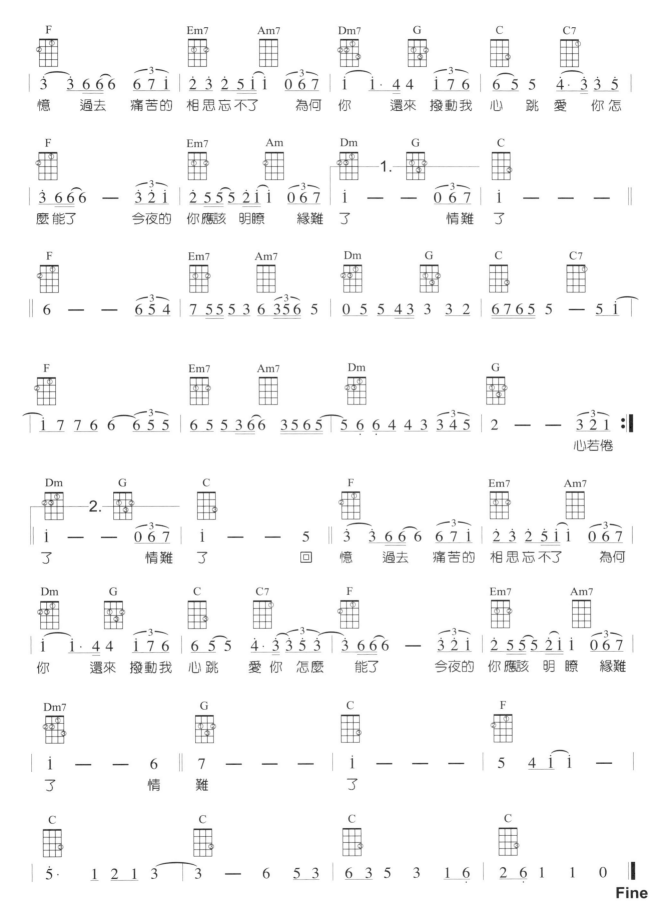

What A Wonderful World
奇妙的世界

■作詞 / Louis Armstrong　　■作曲 / George David Weiss、Bob Thiele　　■演唱 / Louis Armstrong

 Key C　 **Rhythm** Solw Rock　 **Tempo** 4/4 ♩ = 69

參考彈法：

歌 曲 解 析

☆ 這首歌很有畫面，歌詞描述著這個世界的美好，不管是藍天白雲或是經過的路人，在他眼中都看為美好，此歌早期由Luis Armstrong所演唱，渾厚帶點磁性的嗓音，緩緩的唱出對這世界的讚美。

☆ 這首旋律輕快的歌曲，在彈唱之前最好個別把歌曲聽熟，並且將分散和弦指法彈熟，再來搭配會比較容易。

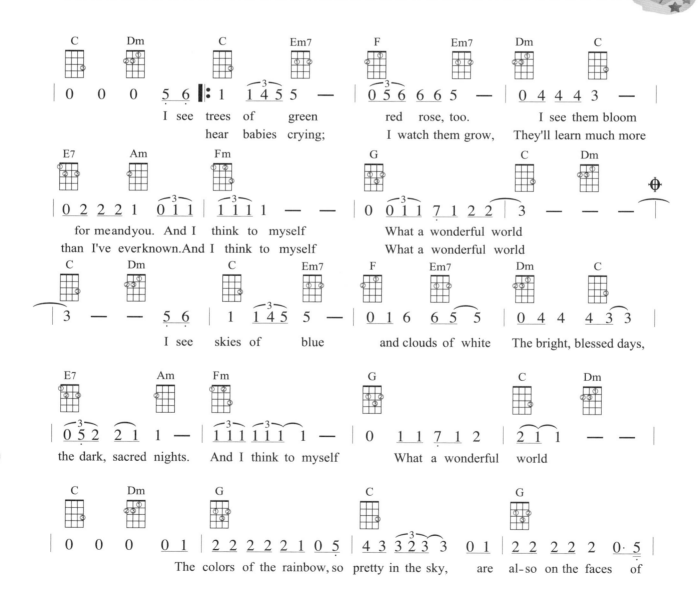

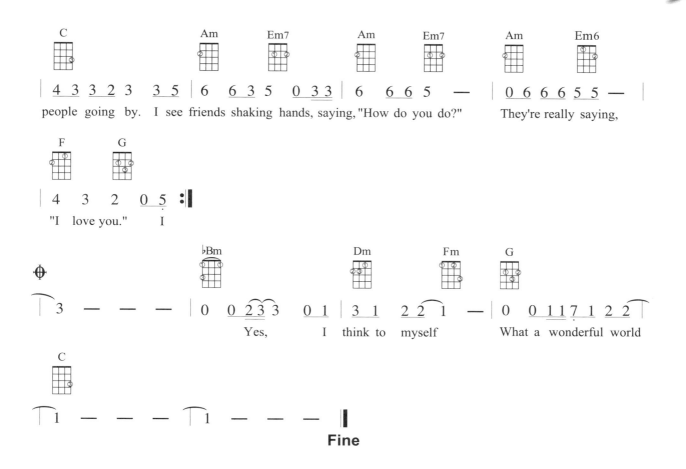

```
C            Am       Em7        Am       Em7        Am       Em6
| 4 3 3 2 3  3 5 | 6 6 3 5  0 3 3 | 6  6 6 5  — | 0 6 6 6 5 5  — |
people going by.  I see friends shaking hands, saying,"How do you do?"    They're really saying,
```

```
F     G
| 4  3  2  0 5 :||
"I  love you."    I
```

```
        ♭Bm               Dm       Fm     G
| 3  —  —  — | 0  0 2 3 3  0 1 | 3 1  2 2  1  — | 0  0 1 1 7 1 2 2 |
           Yes,       I think to  myself      What a wonderful world
```

```
C
| 1  —  —  — | 1  —  —  — ||
```

Fine

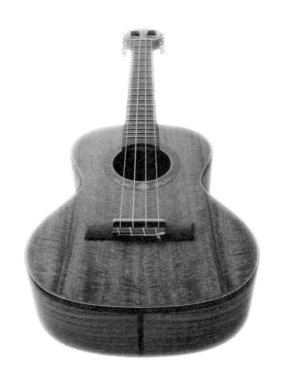

烏克麗麗 **73**

音樂型態：*Shuffle* 拖曳

彈奏方式：拍擊法

　　Shuffle的節奏聽起來很像Slow Rock，兩者差別在於Slow Rock三連音中間的音不要彈就是Shuffle了，這個節奏充滿著輕鬆、活潑的味道。這個節奏彈起來會比Slow Rock容易一些，因為少一個音彈起來比較不會那麼趕。

　　Shuffle是傳統的Blues基本節奏，輕快、搖擺的味道在許多夏威夷歌曲經常出現這個節奏。彈奏方式可以是下下、下下，或是下上、下上。

彈奏範例：

和弦變換練習（重複5次）

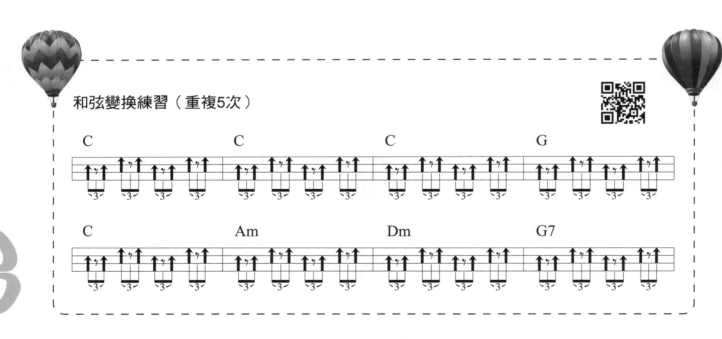

流浪到淡水

■作詞／陳明章　　■作曲／陳明章　　■演唱／金門王、李炳輝

Key C　Rhythm Shuffle　Tempo 4/4 ♩=92

參考彈法：

歌曲解析

☆ 這是前幾年很紅的歌曲，由金門王和李炳輝演唱，是大家一聽到前奏就知道的歌曲，很適合用Shuffle的節奏伴奏。

☆ 因為Shuffle和三連音很像，只要將中間的音拿掉就是Shuffle，所以在彈唱前前可先試著打三連音的拍子，之後再將中間的音拿掉來練習。

C

| 5 5 6 6 5 5 6 6 | 5 5 6 6 6 5 — | 5 5 6 6 5 5 6 6 | 5 5 6 6 6 5 — |

C

| 3̇ 5̇ 5̇　3̇ 5̇ 5̇ | 3̇ 5̇ 5̇ 6̇ 5̇ — | 5̇ 6̇ 5̇ 3̇ 3̇ — | 2̇ 3̇ 1̇ — — |
|有 緣　 無 緣|大 家 來 作 伙|燒 酒 喝 一 杯|乎 乾 啦|

G7　C

G7　C　G7

2̇ 3̇ 1̇ — —	0 0 0 0	5̇ 5̇ 5̇ 6̇ 1̇ 1̇ 1̇ 2̇	3̇ 5̇ 5̇ 6̇ 5̇ 3̇ —
乎 乾 啦		扞 著 風 琴 提 著 吉 他	雙 人 牽 作　 伙
		燒 酒 落 喉 心 情 輕 鬆	鬱 卒 放 棄　 捨

G　C　Am

5̇ 6̇ 1̇ 2̇ 1̇ 6̇ 6̇ 5̇ 3̇	5 — — 0	5̇ 6̇ 1̇ 2̇ 1̇ 6̇ 6̇ 5̇	6̇ 5̇ 5̇ 6̇ 5̇ 3̇ 3̇ 2̇ 1̇
為 著 生 活 流 浪 到 淡	水	想 起 故 鄉 心 愛 的 人	感 情 用 這　 厚 才 知 影
往 事 將 伊 當 作 一 場	夢	想 起 故 鄉 心 愛 的 人	將 伊 放 抹　 記 流 浪 到

Dm　G7　　　　　1.

Dm　G7　C　　　　2.

| 2̇ 2̇　1̇ 1̇ 3̇ 2̇ 1̇ | 2̇ — — 0 | 2̇ 2̇ 2̇　2̇ 3̇ 3̇ 6̇ | 1̇ — — 0 |
|癡 情　是 第 一 憨 的 人|：|他 鄉　 重 新 過 日 子| |

Am 　　　　　　　　　　　　　　　　　　　　　　　　G

3 2 1 2 1 1 6 5 ｜ 6 — — — ｜ 6 5 3 2 1 1 6 ｜ 5 1 2 2 — — ｜
阮 不是喜愛 虛 華　　　　　　　　阮 只是環境 來 拖磨

F　　　　G　　　　　　F　　　　G　　　　　　F　　　　G　　　　　　C

1 1 1 2 3 3 2 2 ｜ 1 1 1 3 2 — ｜ 1 1 1 3 2 2 3 2 1 6 ｜ 1 — — — ｜
人客若叫 阮　　　風雨嘛著行　　　為伊唱出留戀 的 情 歌

C　　　　　　　　　　Am　　　C　　　　　C　　　　　　　　　　G

1 1 1 2 3 3 2 1 ｜ 6 1 1 6 5 — ｜ 1 1 1 2 3 1 6 5 3 ｜ 5 — — 0 ｜
人生浮沉起起落落　母免來煩惱　有時月圓有時也 抹 平

F　　　　G　　　　　F　　　　C　　　　Dm　　　　　　　　G

1 1 1 6 5 5 5 6 5 ｜ 6 5 6 5 3 3 2 1 ｜ 2 — 2 1 2 3 ｜ 5 — — — ｜
趁著今晚歡歡喜 喜　鬥陣來作伙 你來跳 舞　　　我 來唸歌 詩

C　　　　　　　　　　　　　　　　　　　　　　G　　　C

3 5 5 3 5 5 ｜ 3 5 5 6 5 — ｜ 5 6 5 3 3 — ｜ 2 3 1 — — ｜

G　　　　C　　　　　C　　　　　　　　　　Am　　　　　　Dm

2 3 1 — — ｜ 3 3 3 — 1 2 1 ｜ 6 6 6 — — ｜ 2 2 2 2 3 6 3 ｜

＿1.＿

G　　　　　　　　F　　　　G　　　　　F　　　　G　　　　　F　　　　G

5 — — — ｜ 1 1 1 2 3 2 2 2 ｜ 1 1 1 2 3 2 2 2 ｜ 1 6 1 2 1 2 3 3 1 6 ｜

C

1 — — — ‖

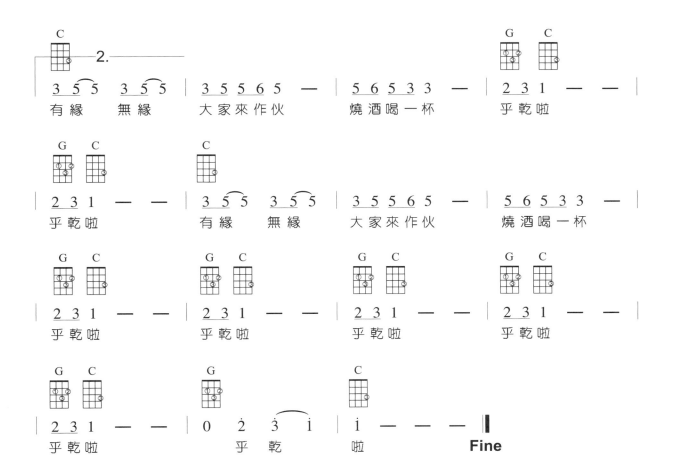

C			G C
3 5 5 3 5 5	3 5 5 6 5 —	5 6 5 3 3 —	2 3 1
有緣 無緣	大家來作伙	燒酒喝一杯	乎 乾 啦

G C	C		
2 3 1 — —	3 5 5 3 5 5	3 5 5 6 5 —	5 6 5 3 3 —
乎 乾 啦	有緣 無緣	大家來作伙	燒酒喝一杯

G C	G C	G C	G C
2 3 1 — —	2 3 1 — —	2 3 1 — —	2 3 1 — —
乎 乾 啦	乎 乾 啦	乎 乾 啦	乎 乾 啦

G C	G	C
2 3 1 — —	0 2 3 1	1 — — —
乎 乾 啦	乎 乾 啦	**Fine**

烏克麗麗 77

Why

■作詞曲 / Marcucci、Robert、Deangelis、Peter　　　■演唱 / Frankie Avalon

 C Key　 **Shuffle** Rhythm　 **4/4** ♩= 96 (♫ = ♪ ♪³) Tempo　　　參考彈法：

 歌 曲 解 析

☆ 這是一首很好聽的的抒情老歌，早期是由王柏森主唱《牯嶺街少年殺人事件》的電影主題曲，用
shuffle方式彈奏節奏聽起來很隨性、舒服。這首歌和弦變換較多，熟能生巧多練習即可克服。

C		Em7		Am		Em7		Dm		G7		Dm		G7	

3　—　5 3 2 1　│ 3　3 5 5 3 2 1 │ 2　5　—　— │ 0　0　0　0 │

I'll　　ne-ver let you go.　Why? Be-cause　I love you

Dm	G7	Dm	G7	C	Em7	Am	Em7

2　—　5 2 1 7 │ 2　2 5 5 2 1 7 │ 1　5　—　— │ 0　0　0　0 │

I'll　always love you so.　Why? Because you love me.

Gm		Gm		Gm		Gm	

5　—　2 5 4 3 │ 5　—　2 5 4 3 │ 4　2　—　— │ 0　0　0　0 │

No　bro-ken heart for us　cause we love each o- ther.

F	Fm	E♭	G

4　—　1 4 ♭3 2 │ 4　—　1 4 ♭3 2 │ ♭3　♭7　—　— │ 4　1 2 7　5 │

And　with our faith and trust,　there could be no o- ther.　　Why? Cause I love you.

Dm	G	C	Em7	Am	Em7	Dm	G7

2　5 6 7 1 2 │ 3　—　2 3 2 1 │ 1　—　5 3 2 1 │ 2　5　—　— │

Why? Cause you love me.　I　think you're awefully sweet.　Why? Be-cause I love you.

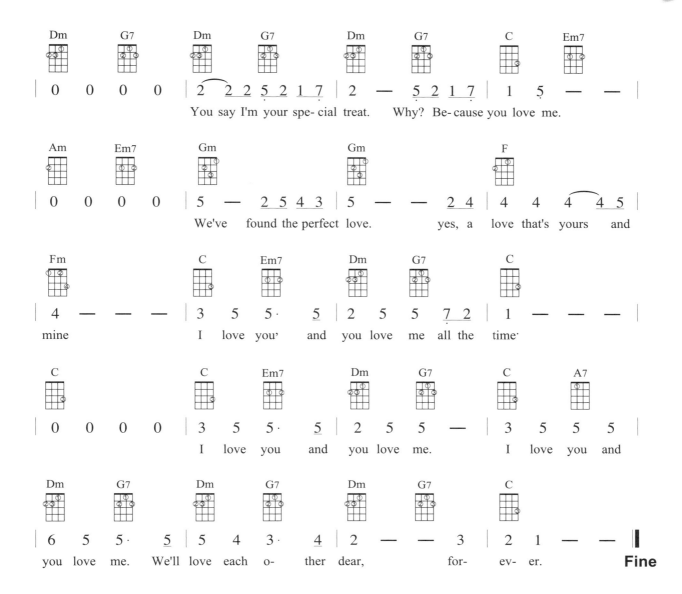

彈奏技巧：切音

彈奏方式：拍擊法

切音是很常用的技巧，就是右手在往下刷弦的同時用手掌將音悶住，讓整個歌曲的節奏感更強、拍子更明確。此技巧可用在許多不同的音樂型態，常用在Folk Rock的節奏裡面。剛開始練習可以用食指慢速的往下刷弦，右手手掌輕輕的悶住剛剛彈出的音，從慢動作去體會後再漸漸的加快速度。

我們先用簡單的Patten：下、上、切、上 來練習，在第三音作切音。

彈奏範例：

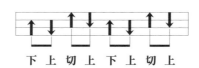

下 上 切 上 下 上 切 上

和弦變換練習（重複5次）

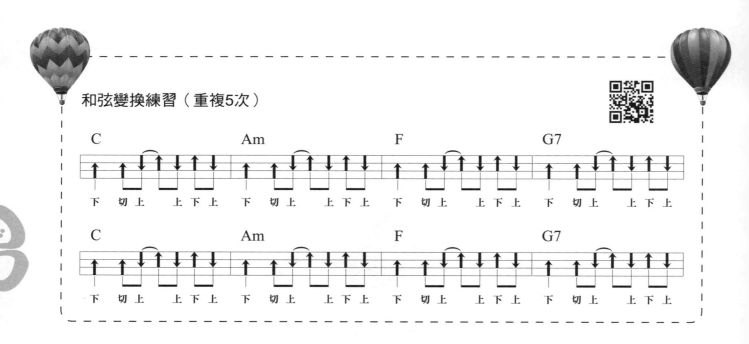

常用左手彈奏技巧

一般來說，在彈奏Ukulele時，若是以右手彈奏者，右手是用來彈奏音樂型態，決定節奏。左手則有一些常用技巧能夠增進歌曲的情感，在彈奏時加入這些技巧可以一讓歌曲聽起來更細膩，像是搥音Hammer、滑音Slide、推弦Push、勾弦Pull…這些技巧都不會太難，最重要是使用技巧的流暢度。

搥音Hammer：

通常在樂譜上用「H」來表示，彈奏方式就是右手撥弦後左手手指迅速垂直往下壓住琴格，技巧較簡單。

滑音Slide：

樂譜上用「S」來表示，可由上往下滑或是由下往上滑，需要注意的是：
1.左手的重心要放在 "滑音" 的手指上，手指盡量垂直，如此滑弦時力量比較容易集中。
2.其餘手指放鬆，不要握緊琴頸，琴頸輕輕碰觸虎口，拇指和滑弦手指輕置於琴頸。
3.滑弦時整個手掌往上或往下移動。

推弦Push：

推弦就是在彈奏時用手指往上推弦，因為張力增加造成音調升高，推弦過程中所的效果可以增加音樂的情感，最重要是手指力量的控制，要推到什麼程度才夠，最好是找歌曲的某一段實際來模仿會比較容易體會。

推弦步驟：手指放鬆，琴輕輕放置於虎口，以琴與虎口的接觸點為轉軸，推弦手指為半徑用畫圓弧的方式往上推弦。為了增加推弦力量，可以將其餘手指合併一起輔助推弦手指。

勾弦Pull：

此技巧和推弦的方向相反，拉弦手指往下拉弦後迅速放開，會產生快速清亮的聲音。

以上技巧可以在歌曲中彈奏中交替使用以增加歌曲的豐富性，當然如何使用才恰當可以先從模仿開始，要表現到恰如其分還是需要平常聽歌的時候去注意歌曲進行的細節。

流水年華

■作詞 / 蔣榮依　　■作曲 / 常富吾雄

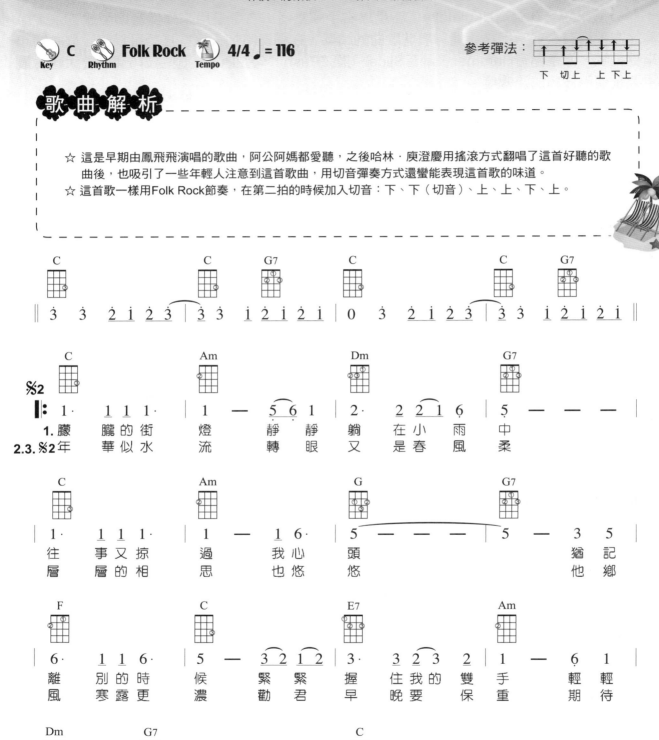

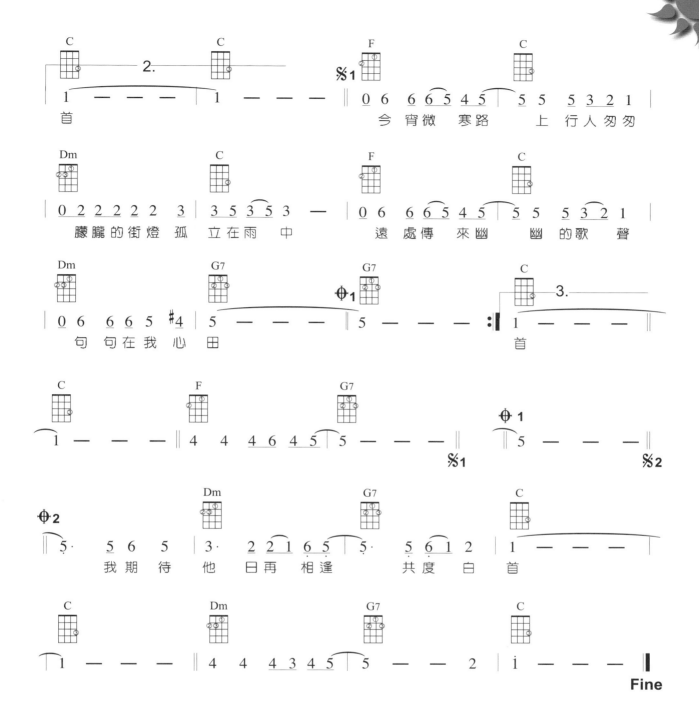

木棉道

■ 作詞 / 洪光達　　■ 作曲 / 馬兆駿　　■ 演唱 / 王夢麟

Key **C**　Rhythm **Folk Rock**　Tempo **4/4 ♩ = 116**

參考彈法：

下　切上　上下上

歌曲解析

☆ 木棉道是馬兆駿當年回憶經過國父紀念館時，見到沿路盛開木棉花所寫下的歌曲，也是王夢麟的成名曲，在民歌時期相當受歡迎。

☆ 民歌對於初學習樂器的人來說是很適合的曲風，因為旋律清新、簡單易學，大部份輕快4/4拍的歌曲幾乎都適合用Folk Rock節奏來彈奏，加上切音更有強烈清楚的味道。

C	Am	F	G 1.
‖: 5 — 5 6 \| 5 — 3 2 \| 3 — 3 2 \| 1 — 0 2̂3 \| 2· 1̇6 — \| 0 6̇6 1 2̂3 \| 2 — — — \|			

紅　紅的花　開滿了　木棉　道　長　長的街　　好像在燃　燒
沉　沉的夜　徘徊在　木棉　道　輕　輕的風

G7 2. / C
| 0 0 0 0 :‖ 0 3 2 3 2 \| 1 — — — \| 0 0 0 0 |

吹過了樹　梢

Em7 / Am
| ‖: 1̇ — 2̂1̇ \| 7 — 6 5 \| 6 — 6̂5 \| |

木　棉　道　我怎　能　忘
木　棉　道　我怎　能　忘

F / G / C
| 3 — 0 3̲3 \| 4 — 4 1̇ \| 7 — 6 7 \| 5 — — — \| 0 0 0 0 |

了　那是去　年夏　天的高　潮
了　那是 (1 1)

Dm 2. / G
| ‖: 2 — 2 6 \| 5 — 3 2 \| |

夢　裡難　忘　的波

C
| 1 — — — \| 0 0 0 0 |

濤

Em / Am / Em
| 7 — — 7 \| 7 — 3 7 \| 1̇ — — 7 \| 6 — — — \| 7· 7̂7 7 |

啊　愛情就像　木　棉　道　季節過

Am / F / C
| 7 — 3 7 \| 1̇ — — — \| 0 0 0 6 \| 6 — — 6 \| 6 6 5 4 \| 5 — — — \| 0 0 0 6 |

去　就謝　了　　　愛　情　就　像那木棉　道　　　蟬

F / G / C
| 6 — — 1̇ \| 5 — 3 2 \| 1 — — — \| 0 0 0 0 ‖ |

聲　綿　綿斷不　了　　**Fine**

彈奏技巧：三指法

彈奏方式：指法

　　三指法，顧名思義就是用三根手指（拇指、食指、中指）輪流彈奏，聽起來很舒服，也很抒情，有些歌曲彈奏起來像是在述說著故事一般。像是陳綺貞的〈旅行的意義〉、齊秦〈外面的世界〉，或是西洋歌曲的〈Blowing In The Wind〉都很適合這種彈奏技巧。

　　彈奏範例二是比較常用的彈奏方式，但因為第一拍的長度是一拍和後面的拍子（六個都是半拍）不同，初學者比較不易掌握，可以先作彈奏範例一的練習，等拍子掌握較好再彈彈奏技巧二。

彈奏範例一：

4 1　3 2　4 1　3 2

彈奏範例二：

1
4　　3 2　4 1　3 2

和弦變換練習（重複5次）

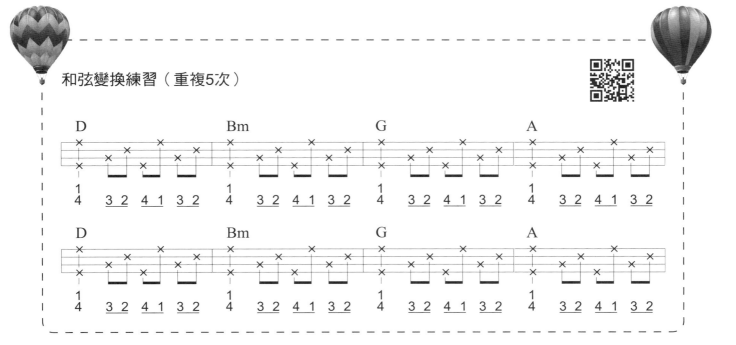

| D | Bm | G | A |

1
4　3 2　4 1　3 2　1 4　3 2　4 1　3 2　1 4　3 2　4 1　3 2　1 4　3 2　4 1　3 2

| D | Bm | G | A |

1
4　3 2　4 1　3 2　1 4　3 2　4 1　3 2　1 4　3 2　4 1　3 2　1 4　3 2　4 1　3 2

旅行的意義

■作詞 / 陳綺貞　　■作曲 / 陳綺貞　　■演唱 / 陳綺貞

 Key D　**Tempo** 4/4 ♩ = 70

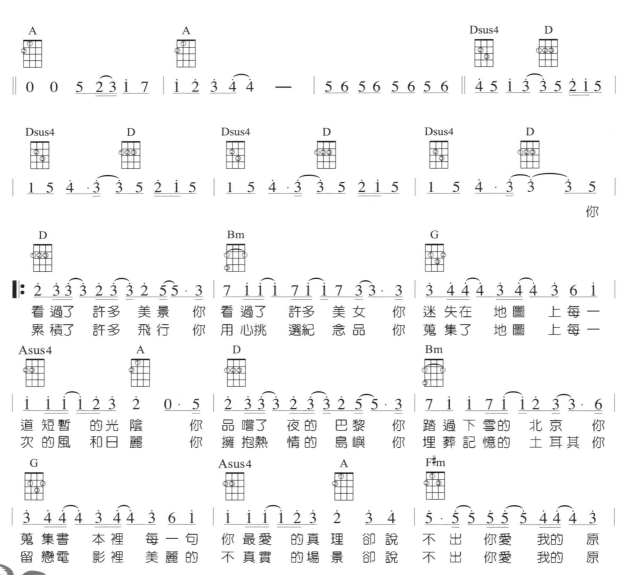

Blowing In The Wind
隨風飄動

■ 作詞 / Bob Dylan　　■ 作曲 / Bob Dylan　　■ 演唱 / Bob Dylan

 Key C　 Tempo 4/4 ♩ = 132　　　　　參考彈法：

歌曲解析

☆ 〈Blowing In The Wind〉是一首反戰歌曲，由Bob Dylan在1963年所發行，歌曲中提到和平、戰爭和
自由等問題，答案就像是歌的標題：像風一樣，都是很難解的問題。

☆ 這一首經典的三指法歌曲，是早期學吉他彈奏三指法經常用的練習曲。

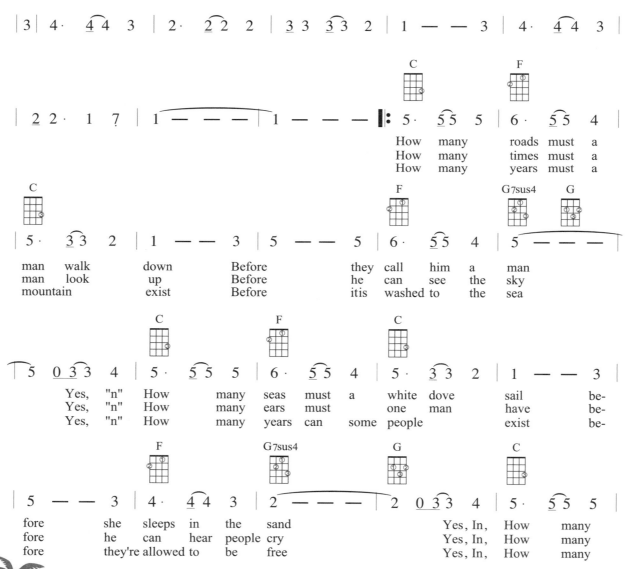

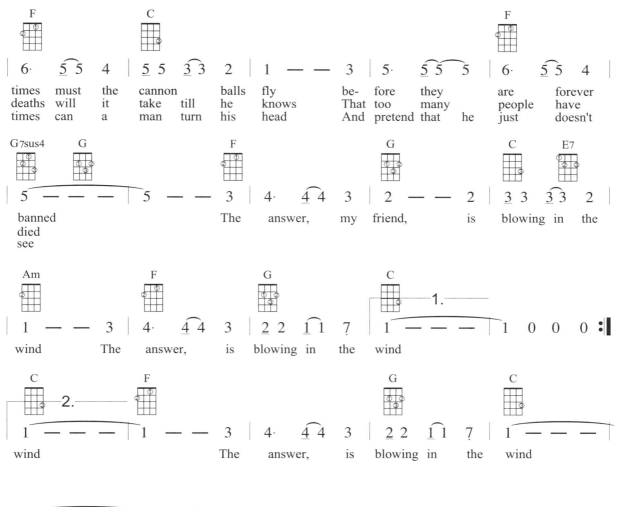

F			C							F		
6·	5 5	4	5 5	3 3	2	1 —	—	3	5·	5 5	5	6· 5 5 4
times	must	the	cannon	balls	fly	be-	fore	they	are	forever		
deaths	will	it	take	till	he	knows	That	too	many	have		
times	can	a	man	turn	his	head	And	pretend	that	he	just	doesn't

G7sus4	G		F		G		C	E7
5 — —	5 — 3	4· 4 4	3	2 — 2	3 3 3 3	2		
banned	The	answer,	my	friend,	is	blowing	in	the
died								
see								

Am		F		G		C	1.	
1 — — 3	4· 4 4 3	2 2 1 1 7	1 — — — 1 0 0 0 :‖					
wind	The	answer,	is	blowing	in	the	wind	

C	2.	F		G		C	
1 — — —	1 — — 3	4· 4 4 3	2 2 1 1 7	1 — — —			
wind	The	answer,	is	blowing	in	the	wind

1 — — — 1· 3 3 1 | i — — — ‖

Fine

音樂型態：*March* 跑馬

彈奏方式：拍擊法

　　March是屬於快節奏的音樂型態，March又稱跑馬，彈起來有萬馬奔騰的感覺。一提起March比較容易想到的歌曲是早期的民歌—曠野寄情，雖然經過多年，但是這種快節奏的彈法還是容易讓人印象深刻。

　　學習此種彈法最重要就是手腕要放鬆，可以先用手腕練習上、下甩手，先從慢速度體會放鬆的感覺再漸漸加快。可以選擇用手指或是用Pick彈奏，若是使用Pick，建議用軟一點的Pick，彈起來比較順手。

　　此種彈奏方式也經常搭配其他節奏，像是Folk Rock，對於歌曲表現比較多樣化。

彈奏範例：

和弦變換練習（重複5次）

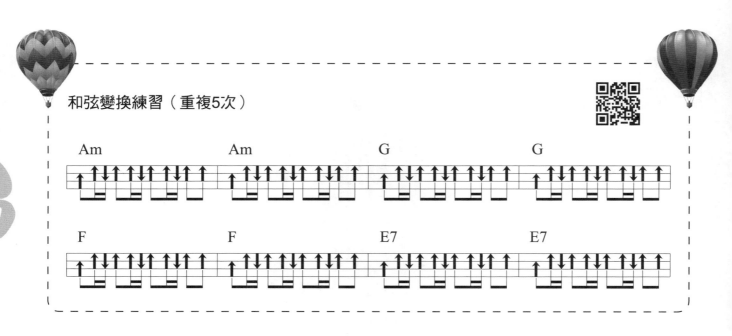

March跑馬 彈奏經驗分享

跑馬對於初學者來說算是不容易的節奏，因為彈奏速度快，若是要彈得均勻，基本功就很重要，尤其是右手的節奏要每一小節都彈得同樣的力道和速度需要很多的練習，當練到可以每次的味道都一樣時，就可以開始彈唱了。

建議初學者先將前幾課的音樂型態彈熟後，再來練拍子會比較穩一些。

如何練習

平常練習可以先作手腕放鬆練習，彈奏時建議可用右手指甲刷弦，刷的時候手指切弦盡量越薄越好，這樣聲音比較細膩手也比較不會痛。

剛開始可以先練跑馬節奏裏的三連音「下上下」，慢動作的重覆彈，等節奏穩了後再延長為一小節，任何複雜的節奏都可以類似的方式，先縮小範圍練習，等熟了再組合起來。

<div align="center">

練習範例：

下上下三連音可以獨立分開練習。

</div>

曠野寄情

■作詞 / 靳鐵章　　■作曲 / 靳鐵章

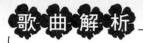 　 Am Key　 March Rhythm　Tempo　4/4 ♩ = 144　　　　　　參考彈法：

如何彈奏根音多的歌曲

　　根音，通常是一個和弦的最低音，例如C和弦的根音為Do，Am和弦的根音為La。每小節根音彈奏出現次數較多的情形，即為根音多的歌曲。

　　對於彈過吉他的朋友來說，剛開始接觸Ukulele最不習慣的事情就是第四弦的弦音突然變高，會有找不到根音的感覺，因為一般歌曲的進行，剛開始的重音都會搭配根音，尤其是彈指法的時候。

　　對於這個問題有兩種折衷的方式，一是彈重音的時候都彈第三弦，因為它是四根弦當中音最低的，另一種是將第四弦換掉，換成Low G的弦，換上這種弦就可使原本弦音低八度音。這種弦不太容易買到，通常要上網到國外網站購買。

　　我們以張懸的〈寶貝〉這首歌當例子，此曲的特色在於它的前奏有鮮明的低音進行，若是用第四弦當根音來彈，聲音太高，彈起來味道會有點奇怪，若是用第三弦當低音，聽起來就會比較好聽。

彈奏範例：

和弦變換練習（重複5次）

寶貝

■作詞 / 張懸　　■作曲 / 張懸　　■演唱 / 張懸

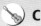 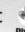 C　Key　 Soul　Rhythm　 4/4 ♩=120　Tempo

參考彈法：

☆〈寶貝〉是張懸的成名曲，這首大人和小朋友都喜歡的歌曲，也是經常在許多學校中播放。這首歌比較特別的地方是歌曲的根音進行部份聽起來像是Bass進行。所謂根音通常是一個和弦的最低音，比如說，C和弦的根音為Do。這首歌雖然進行方式簡單，但很有味道。

☆有許多人會問，不知如何用Ukulele彈奏根音，基本上可以用第三弦來當根音彈奏，大家可以試試看。

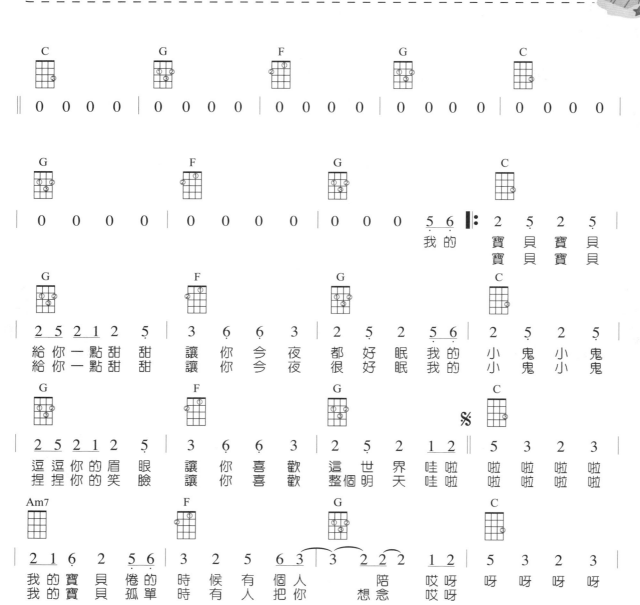

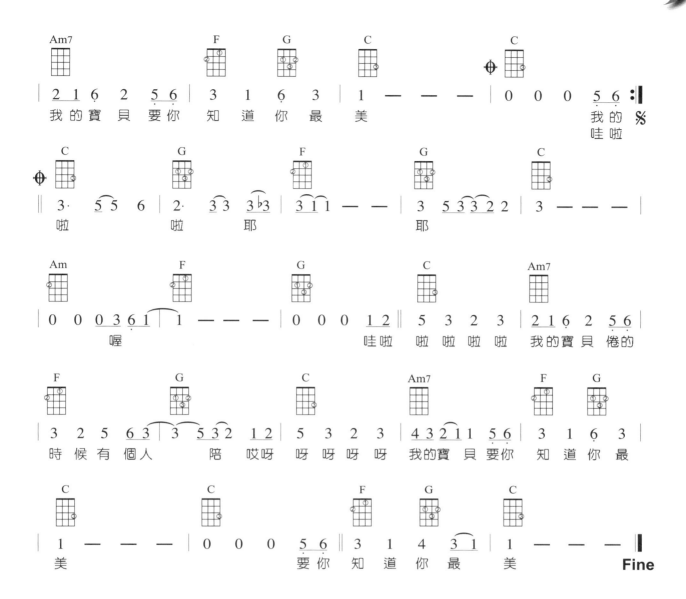

Am7　　　　　F　　G　　　C　　　　　　C

| 2 1 6 2 5 6 | 3 1 6 3 | 1 — — — | 0 0 0 5 6 ：‖

我 的 寶 貝 要 你 知 道 你 最 美　　　　我 的

哇 啦

C　　　　　G　　　　F　　　　　G　　　　　C

‖ 3‧ 5 5 6 | 2‧ 3 3 3 3 | 3 1 — — | 3 5 3 3 2 2 | 3 — — — |

啦　　　　啦　　　耶　　　　耶

Am　　　　F　　　　G　　　　C　　　　Am7

| 0 0 0 3 6 1 | 1 — — — | 0 0 0 1 2 ‖ 5 3 2 3 | 2 1 6 2 5 6 |

喔　　　　　　　　　　　　哇 啦 啦 啦 啦 啦 我 的 寶 貝 倦 的

F　　　　　G　　　　C　　　　Am7　　　　F　　G

| 3 2 5 6 3 | 3 5 3 2 1 2 | 5 3 2 3 | 4 3 2 1 1 5 6 | 3 1 6 3 |

時 候 有 個 人 陪 哎 呀 呀 呀 呀 呀 我 的 寶 貝 要 你 知 道 你 最

C　　　　　C　　　　F　　G　　　C

| 1 — — — | 0 0 0 5 6 ‖ 3 1 4 3 1 | 1 — — — ‖

美　　　　　　　要 你 知 道 你 最 美　　　　**Fine**

彈奏技巧：打板

彈奏方式：打板

打板就是彈奏過程中敲打琴身的技巧，也是吉他特有的彈奏技巧，可以增加整首歌曲的節奏性，此技巧可以分解成四個步驟：

1. 用拇指往下撥彈第四弦。
2. 食指和中指同時往上勾第二和第一弦。
3. 食指和中指同時回到第二、一弦並輕輕碰撞琴格發出打板的聲音。
4. 重複第二步驟的動作。

這幾個步驟剛開始彈會不太習慣，因為和一般的彈奏方式不太一樣，有撥弦、勾弦和打板三個不同動作，為了好記，這四個步驟可以簡化為撥、勾、打、勾，即拇指撥弦，食、中指勾弦，食、中指打板，食、中指勾弦。

彈奏範例：

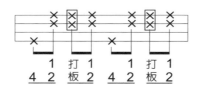

和弦變換練習（重複5次）

星晴

■作詞 / 周杰倫　　　■作曲 / 周杰倫　　　■演唱 / 周杰倫

 Key C　 Rhythm R&B　 Tempo 4/4 ♩= 104

參考彈法：

歌曲解析

☆ 這首周杰倫早期的輕快歌曲，聽到都會想隨之起舞，尤其是前奏音樂一出來就很有味道，也是學習打板很不錯的練習曲。

☆ 打板除了輕快的感覺之外，它還有一份悠閒的味道，這也是吉他類樂器才會有的味道，建議大家可以學起來。

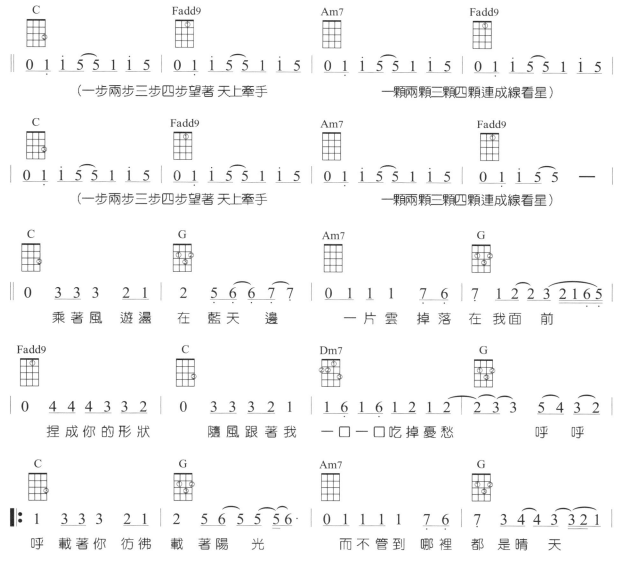

```
C                    Fadd9              Am7                Fadd9
0 1 1 5 5 1 1 5 | 0 1 1 5 5 1 1 5 | 0 1 1 5 5 1 1 5 | 0 1 1 5 5 1 1 5 |
（一步兩步三步四步望著 天上牽手        一顆兩顆三顆四顆連成線看星）

C                    Fadd9              Am7                Fadd9
0 1 1 5 5 1 1 5 | 0 1 1 5 5 1 1 5 | 0 1 1 5 5 1 1 5 | 0 1 1 5 5  — |
（一步兩步三步四步望著 天上牽手        一顆兩顆三顆四顆連成線看星）

C              G              Am7              G
0 3 3 3 2 1 | 2 5 6 6 7 7 | 0 1 1 1 7 6 | 7 1 2 2 3 2 1 6 5 |
乘著風 遊盪 在 藍天 邊        一片雲 掉落 在 我面 前

Fadd9          C              Dm7              G
0 4 4 4 3 3 2 | 0 3 3 3 2 1 | 1 6 1 6 1 2 1 2 | 2 3 3 5 4 3 2 |
捏 成你的形狀    隨風 跟著我    一口一口吃掉憂愁        呼 呼

C              G              Am7              G
1 3 3 3 2 1 | 2 5 6 5 5 5 6 | 0 1 1 1 7 6 | 7 3 4 4 3 3 2 1 |
呼 載著你 彷彿 載 著陽 光    而不管到 哪裡 都 是晴 天
```

Fadd9 / C / Dm7 / Gsus4

| 0 6 4 4 4 3 2 1 | 0 3 3 3 2 1 | 1 6 1 6 1 2 1 2 | 2 3 3 0 3 2 2 |

而蝴蝶自在飛　花也佈滿天　一朵一朵因你而香　　試圖

Fadd9 / G / Em7 / A7

| 1 2 2 3 3 6 6 7 | 7 2 2 7 6 | 7 5 5 6 6 ♭7 6 | 6 6 5 5 5 4 |

讓夕陽飛翔　　帶領你我環繞大　自　然

Dm / Dm7 / Dm7 / G

| 4 — 0 3 4 4 | 4 — 0 2 3 4 | 4 5 5 6 6 1 1 3 | 2 — 0 5 5 5 |

迎著風　　開始共　渡每一天　　手牽手

C / Em7 / Am7 / G

| 5 1 1 2 2 3 3 4 | 4 5 5 0 5 6 7 | 7 1 1 7 7 6 6 5 | 3 4 5 0 6 7 1 |

一步兩步三步四步望著天　看星星　一顆兩顆三顆四顆連成線　背對背

Fadd9 / C / Dm / Gsus4

| 1 1 1 1 7 6 5 | 5 0 5 5 4 3 4 | 4 5 5 6 4 2 | 2 — 0 5 5 5 |

默默許下心願　看遠方的星　是否聽的見　　手牽手

C / Em7 / Am7 / G

| 5 1 1 2 2 3 3 4 | 4 5 5 0 5 6 7 | 7 1 1 7 7 6 6 5 | 3 4 5 0 6 7 1 |

一步兩步三步四步望著天　看星星　一顆兩顆三顆四顆連成線　背著背

Fadd9 / C / Dm7 / Gsus4

| 1 1 1 1 7 6 5 | 5 0 5 5 2 7 1 | 1 1 2 3 4 2 | 2 0 5 4 3 2 1 |

默默許下心願　看遠方的星　如果聽的見　　它一定實現

Fadd9 / G / Em7 / A7

1.

| 5· 1 1 0 1 | 0 7 0 7 7 6 7 5 | 0 7 0 7 7 — | 0 6 ♭6 0 6 ♭6 6 — |

D | Dm7 | Dm7 | Fadd9

‖ 0 6 0 6 6 — | 0 6 0 6 6 — | 0 6 0 6 6 — | 5̣ — 7 6 5 4 ‖

呼　呼

C | B♭ | Am | C

2.

‖ 1 i i 7 1 4 i 6 1 4 3 | 1 — — — ‖

Fine

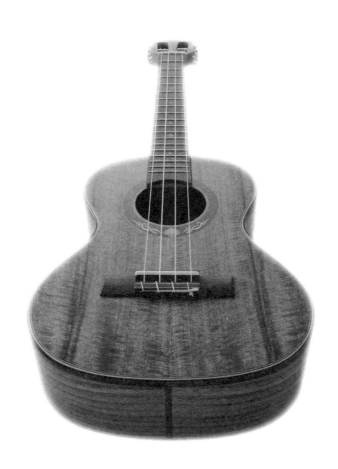

情非得已

■作詞 / 張國祥　　■作曲 / 湯小康　　■演唱 / 庾澄慶

 C **Soul** **4/4** ♩ = 116

參考彈法：

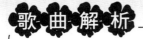

☆ 這是幾年前紅極一時《流星花園》的主題曲，也是很好的打板技巧練習曲，先將基本型的這四個動作
　彈熟後，再加入唱歌。

☆ 和先前的節奏比較起來打板算是比較複雜的技巧，因為它包含了撥弦、勾弦和打板三個不同的動作，
　尤其是打板動作最為困難。任何困難動作，只要切成很多個小部分，重複練習，多彈幾次就會了，加
　油喔！

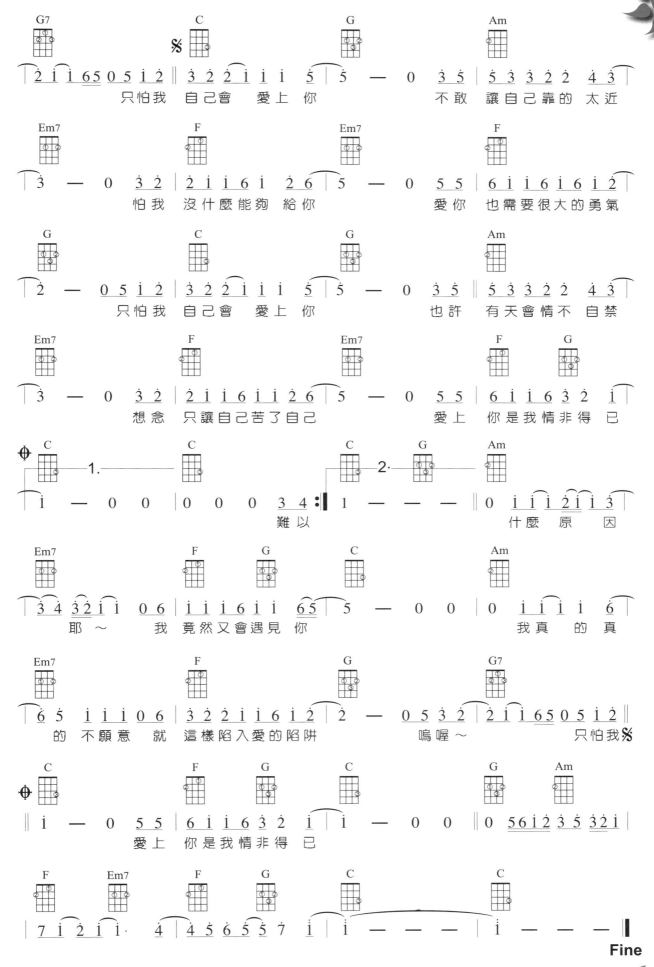

音樂型態：Rumba 倫巴

彈奏方式：拍擊法

Rumba節奏來自於古巴，古巴是個著名的共產國家，在政治上是封閉的，但是在音樂曲風上，卻是以相當開放的態度與外來音樂融合，使得古巴國內的流行音樂，一直呈現著多元豐富的曲風。

Rumba融合了西班牙音樂與非洲傳統節奏，是節奏蠻強烈的音樂型態。一般人一聽到這個節奏都會想隨之起舞。Rumba 比較明顯的特色在於它的琶音，所謂琶音就是右手由上往下按順序撥弦的彈奏方式，彈奏時請務必使每條弦都發出清楚的聲音。由於這個節奏很輕鬆、活潑，在許多夏威夷歌曲也常用此節奏。

彈奏範例：

下面範例中，除了琶音那部份是一拍外，其餘皆為半拍。

和弦變換練習（重複5次）

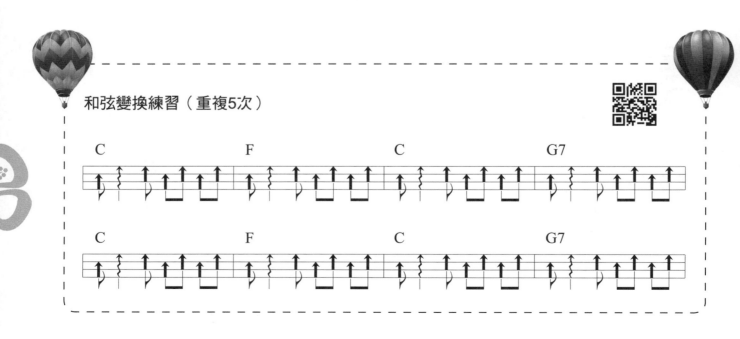

Rumba倫巴 彈奏經驗分享

Rumba是一個蠻有熱帶風情的節奏，每首歌可以有多種的表現方式，任何歌曲只要配上這個節奏就會表現出輕快活潑的氣息。但也不是所有歌曲都能配上這個節奏，要看那首歌的本質適不適合。

如何練習

這個節奏剛開始彈的時候比較容易手忙腳亂，因為右手需要快速的上面三弦和下面三弦的變換，彈奏時可以分成兩個部份，第一個部份是前面兩拍，先將琶音練穩之後再將後面兩拍加進來。

琶音的彈法

食指的指甲垂直弦面往下刷，刷的時候速度稍稍放慢，最好每個音都可以清澈的彈出才會有味道。

練習範例：

彈奏琶音的重點在於用指甲弦面往下刷，速度放慢且聲音清脆。

夜來香

■作詞／黃清石（李雋青）　　■作曲／金玉谷（黎錦光）　　■演唱／鄧麗君

 C Rumba 4/4 ♩=120

參考彈法：

☆ 一般的老歌大多為慢板歌曲，但這是一首歷久彌新的輕快歌曲，此曲在不同時期，不同場合一再被翻唱，並且搭配不同的彈奏型態。此曲用Rumba方式表現相當好聽。

☆ Rumba的彈唱部份不容易搭配，因為這個節奏不好彈，建議先將右手彈到熟練後再做彈唱搭配。

☆ 歌曲的表現是自由的，只要彈奏起來好聽就行了，此首亦適合用Folk Rock音樂型態來搭配。

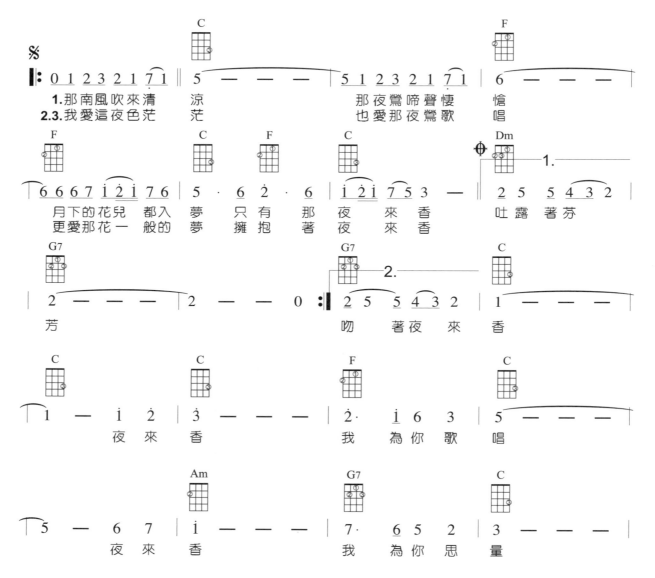

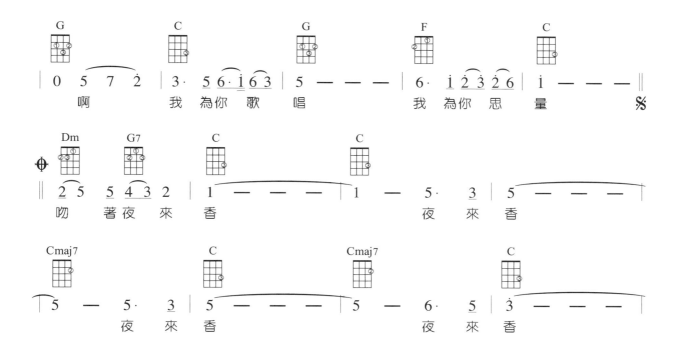

G		C		G		F		C	
0 5 7 2	3· 5 6·1 6 3	5 — — —	6· 1 2 3 2 6	i — — —					
啊	我 為你 歌 唱		我 為你 思 量	※					

Dm	G7	C		C	
2 5 5 4 3 2	1 — — —	1 — 5· 3	5 — — —		
吻 著夜 來 香		夜 來 香			

Cmaj7		C		Cmaj7		C	
5 — 5· 3	5 — — —	5 — 6· 5	3 — — —				
夜 來 香		夜 來 香					

3 — — —	3 — — —	3 — — —

Fine

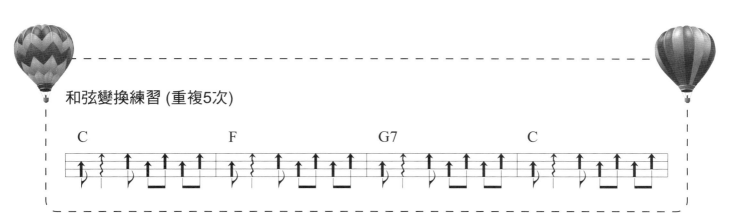

和弦變換練習 (重複5次)

C	F	G7	C

Oh Carol

■ 作詞 / Howard Greenfield　　■ 作曲 / Neil Sedaka　　■ 演唱 / Neil Sedaka

Key C　　**Rhythm** Rumba　　**Tempo** 4/4 ♩ = 140　　　　　參考彈法：

歌曲解析

☆ 這首歌原唱Neil Sedaka是1939年生於紐約的歌手，父親開計程車維生，家境貧苦，在小學時參加學校合唱團展現其音樂天賦，父母開始用打工的錢買了鋼琴給他學音樂，後來果然在音樂上展現長才。

☆ 這是懷念老歌系列當中蠻受歡迎的一首歌，一般流行歌曲中使用Rumba節奏的比較少，在當時Rumba的彈奏方式讓人印象深刻。

C
| 5 | 3 3 · 3 — | 3 — 3 4 3 2 | 3 2 1 1 — — | 1 — 3 2 1 | 3 2 2 — — |

Oh, 　Carol, 　　　　　I am but a 　fool.　　　　　Darling I 　love you
hurt me 　　　　　and you make me 　cry　　　　　But if you leave me,

1.
G7
| 0 0 2 1 7 1 | 2 — — — | 2 — — 5 |

though you treat me cruel 　　　　　You

2.
G7　　　　　C
| 0 0 2 1 7 2 | 1 0 0 0 |

I will 　surely die.

G7　　　　　C
| 5 6 6 5 5 6 6 5 | 6 5 5 — — | 0 0 5 6 5 4 | 5 4 3 3 — — |

Darling, there will never 　be a- 　nother　　　　　cause I love you so.
I will 　always 　want 　you for my sweet heart　　　　　no matter what you do

Dm　　　　　　　　　　　　⊕　　　　**1.**　　　　Am
| 3 — 5 4 3 | 5 4 4 — | 0 0 4 3 2 3 | 4 — — — |

Don't ever 　leave me.　　　　　Say you'll never 　go.
Oh, 　　Carol,

2.
G7　　　　　C　　　　　G7
| 0 · 4 5 5 5 5 | 3 — — — | 5 5 5 5 5 5 5 5 |

I'm 　so 　in love with 　you　　　　　　　　　　(oh)

G7　　　　　C　　　　　F　　　　　G7　　　　　C
| 0 · 4 5 5 5 5 | 3 — — — | 4 — — — | 5 — — — | 1 1 1 0 0 — |

I'm so in love with you　　　　　　　　　　　　　　　　**Fine**

移調與轉調

轉調方式

　　移調和轉調的差別在於，移調是歌曲進行前的曲調升降Key，轉調是歌曲進行中的調性轉換，經常用來表現歌曲的轉折或是歌曲情緒的轉換。

移調：就是將原本歌曲的Key升高或降低，就像我們去唱卡拉OK，若是原曲Key太低，我們可以升Key到我們適合的音高。

轉調：通常指一首歌曲進行中Key的變換，在許多流行歌曲中都經常會有這樣的轉調進行，例如〈菊花台〉這首歌曲，原本是G調，到了最後一次副歌的部份，就作了一次轉調，轉成了A調。

移調練習：

要了解何為移調，最好的方法就是直接找一首歌練習，我們以〈生日快樂〉為例，原本為C調，我們將這首歌升一個全音變為D調，所有的和弦也跟著升一個全音。如此，C變為D，F變為G，G變為A和弦。請參考右列表格。

原本C調的和弦	C	F	G
升為D調的和弦	D	G	A

轉調曲目說明：〈菊花台〉

轉調是歌曲進行中調的變換，也就是歌曲進行中音高的變換，一般來說將調升高是為了營造更高潮的氣氛。這首歌是從G調轉A調，為了讓轉調更順暢，此歌在轉調之前加入了E和弦，E和A相差四度音，所以此歌轉調前選擇了和A和弦相差四度的E和弦做為轉調前的和弦。轉調前的和弦，除了差四度的和弦，還有很多其他的選擇，我們可以先從實際的歌曲裡面去模仿學習，從實際的例子比較能體會轉調過程中和弦的使用方式。

G調轉A調和弦轉換練習

〈菊花台〉
轉調彈奏示範

Gadd9 → E → Aadd9

「add9」是指和弦中加入一個9度音，例如Gadd9，就是G和弦加上G的9度音「A」，Aadd9就是A和弦加上A的9度音「B」。加上「add9」的和聲非常好聽，可以試著先彈G → E → Aadd9，再彈Gadd9 → E → Aadd9，比較聽起來的差別。

試著找出轉調前的和弦

按照上述相差四度的方法，試著找出轉調前應該使用什麼和弦？
C調轉A調：C → A → D
D調轉E調：D → B → E

菊花台

■作詞 / 方文山　　■作曲 / 周杰倫　　■演唱 / 周杰倫

 Key **G**　 Rhythm **Soul**　 Tempo **4/4** ♩=**116**

參考彈法：

歌曲解析

☆ Ukulele給人的印象就是「簡單」只有四根弦，只能彈四個音，如何彈奏四個組成音以上的和弦？基本上，我們可以去選擇將那些比較的有fu的音留下，也就是能夠突顯出這個和弦的特色的音。

☆ 會有人問，除了那些大調和弦外，是不是也可以彈奏比較特別有Jazz味道的和弦，當然也是可以的。有這首歌就用了不少有聽起來很有Fu的和弦，像是 Dᵇm7-5 此和弦稱為半減和弦，它的組成音為根音、短三度、減五度、短七度，也就是ᵇ2 3 5 7。

☆ 這首歌可用（41）321（41）321 指法彈奏方式。

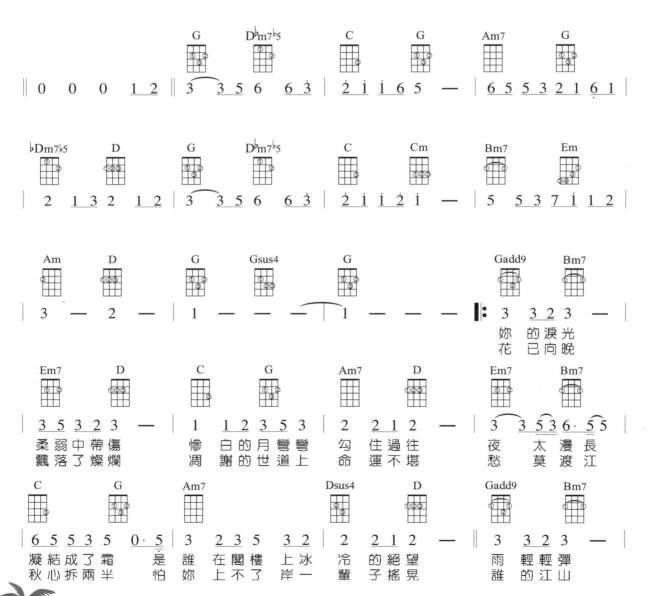

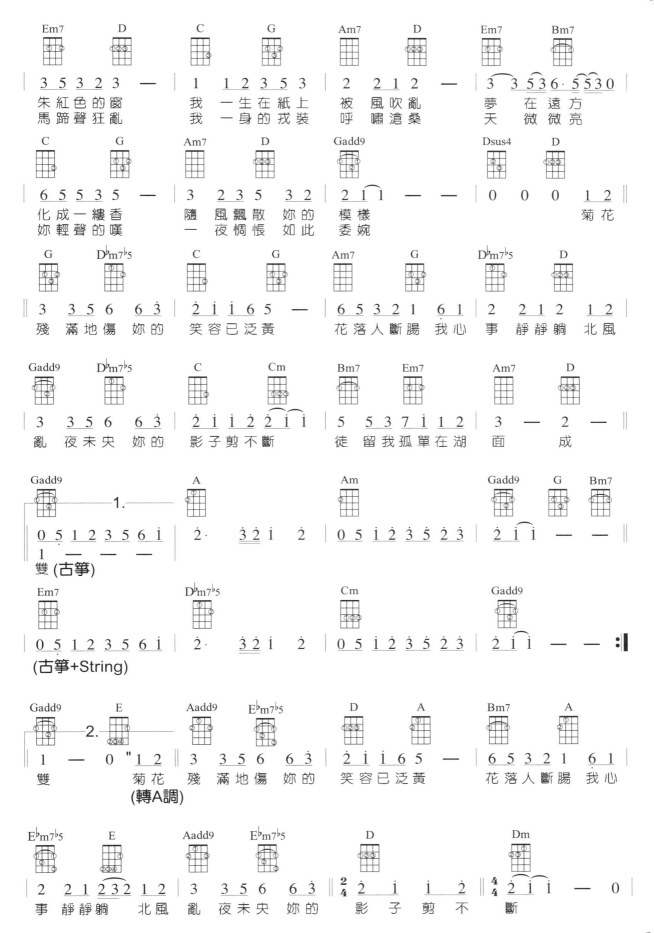

C#m7	F#m7			Bm7	E		Aadd9			F#m7
5	5 3	7 i	1 2	3 —	2 —	‖	i — — —	0 0 0 0	‖	
徒	留 我	孤 單	在 湖	面	成		雙			

i·5 i 2 35 3 3 2 | 2 32 i 6 i 2 i 6 6

A		F#m7	Bm7		Aadd9	
5 — — —	‖	3 — 7 —	5 — — —	‖	5 — — —	‖
		Rit.....				Fine

音樂型態：Bossa Nova

彈奏方式：指法

一提到Bossa Nova很容易聯想到歌手小野麗莎，慵懶獨特的唱腔深獲大眾喜愛，也讓更多人認識這類型音樂，也是近年來相當受歡迎的曲風。Samba和Bossa Nova音樂皆來自於巴西，有人說Samba加入一些爵士的味道就是Bossa Nova。Samba是巴西舞蹈融合非洲音樂的一種舞蹈音樂，是嘉年華會當中不可缺少的節奏，也是最能代表巴西的一種文化。

Bossa是拉丁雙人舞節奏，Nova是新的意思，因此Bossa Nova融合了拉丁樂與美國爵士樂，形成了一種特別的音樂型態。它不像Samba或Rumba音樂般的強烈節奏，但是它擁有著南美音樂的熱情，並帶有一份慵懶和輕鬆的感覺，所以也吸引越來越多的愛好者。Bossa Nova特色在於它用了切分音和七和弦，讓歌曲聽起來有輕快、柔和和浪漫的味道。Bossa Nova有許多種的彈奏方式，節奏活潑、多元，很適合Ukulele彈奏，本書列了基本的Bossa Nova節奏讓大家體會一下。

彈奏範例：

和弦變換練習（重複5次）

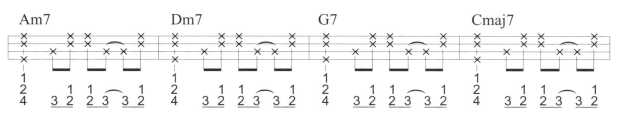

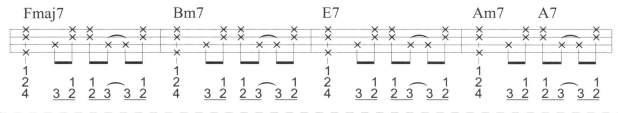

Fly Me To The Moon

■ 作詞 / Bart Howard　　　■ 作曲 / Bart Howard

 Key **C**　 Rhythm **Bossa Nova**　 Tempo **4/4 ♩ = 80**

參考彈法：

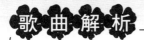 歌曲解析

☆ 這首經典歌曲由Frank Siatra於1964年所翻唱，很多咖啡廳都喜歡播放的歌曲，因為旋律很美、很能讓人放鬆，因此不斷地被翻唱。這首歌用了許多七和弦，很能表現出Jazz的味道。

☆ 所謂七和弦，就是原本的基本三和弦音再加上一個七度音，加上七度音的和聲，聽起來就比三和弦更豐富了。

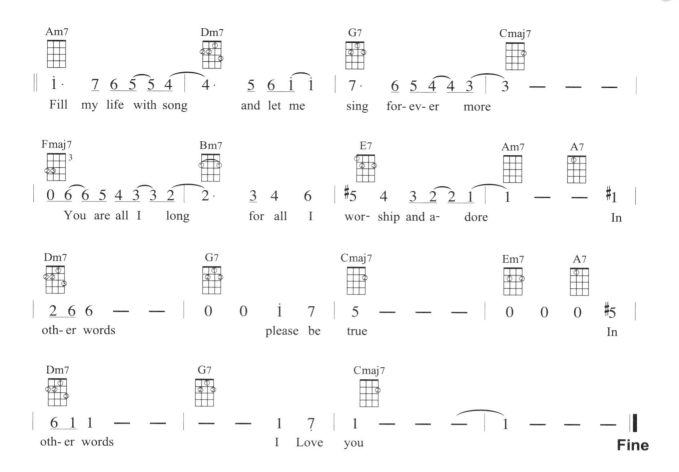

Am7			Dm7		G7		Cmaj7
1· 7 6 5 5 4	4· 5 6 1 1	7· 6 5 4 4 3	3 — — —				
Fill my life with song	and let me	sing for-ev-er	more				

Fmaj7	Bm7	E7	Am7	A7
0 6 6 5 4 3 3 2	2· 3 4 6	#5 4 3 2 2 1	1 — — #1	
You are all I long	for all I	wor- ship and a- dore	In	

Dm7	G7	Cmaj7	Em7	A7
2 6 6 — —	0 0 1 7	5 — — —	0 0 0 #5	
oth- er words	please be true		In	

Dm7	G7	Cmaj7
6 1 1 — —	— — 1 7	1 — — 1 — — —
oth- er words	I Love you	**Fine**

如何在單音旋律加入和弦

彈奏方式：指法

　　對於如何在彈奏單音旋律時，準確的抓到加入和弦一起彈奏的時間，一般坊間的書比較少提及這個部分，主要是每個人詮釋歌曲的方式不同，歌曲的表現方式是自由的，只要彈起來好聽就可以了，但是還是可以有一些基本原則可以依循。

1.在重拍的地方加和弦

　　通常是在歌曲每小節重拍的地方彈奏和弦，其餘的部份彈單音。要加入和弦一起彈奏，比較簡單的方式是由上往下刷全部的音。

2.在長音的部份加入和弦

　　長音通常是在歌曲的樂句結尾，像是四拍歌曲，最後一個音需要彈四拍，這時就可以加上和弦。

練習曲目說明：

我們可以選一首慢歌練習，像是以〈淚光閃閃〉這首歌當例子練習。

單音為│ 5　6 i 5　6 i │ i　i 2 i 3　—│

重音在第一拍和第三拍，所以第一小節中和弦彈奏的時間點會落在「i」音的拍子上，第二小節則是在第一個「5」和最後一個音拉長音二拍的「3」音上。以上的簡單原則和例子供大家參考，但是最重要還是需要多聽，累積經驗。

彈奏範例：

```
    F           C           Bb          F
  ┌─0───────────3───────────1───────────0──────┐
  │ 1       1 0           1 1   1 3 1 1   0     │
  │ 0     2   0     2       2               2   │
  └─2───────────0───────────3───────────2──────┘

  │ 5   6 i 5   6 i │ i   i 2 i 3   — │
```

淚光閃閃
（單音版）

■ 作曲 / Begin 《 涙そうそう 》

 Slow Soul 4/4 ♩= 72

Key　Rhythm　　　　　Tempo

☆ 一般流行歌譜在旋律部分（如下排數字）通常是用首調（C調）寫法，原因是容易讀唱。此曲用F調彈
　奏（如四線譜），故和首調旋律不同，在此跟讀者特別說明。

Fine

 烏克麗麗 **115**

涙光閃閃

■ 作曲 / Begin 〈涙そうそう〉

Key **F**　Rhythm **Slow Soul**　Tempo **4/4 ♩ = 72**

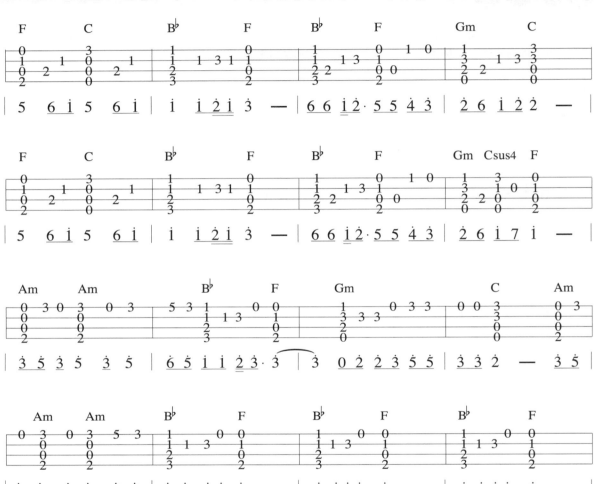

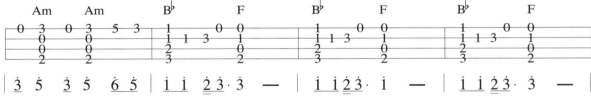

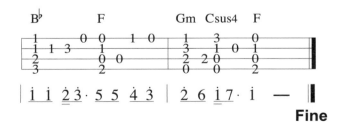

Fine

輕鬆小品：雞舞

彈奏方式：指法

　　這是一首很短的輕快輕鬆小品，之前出現在信用卡廣告裡面的一段音樂，廣告畫面中有個人跑到世界各地去跳一段很特別的舞，看起來像是雞在跳舞。這首曲子只有四個和弦 F ➤ Gm7 ➤ F ➤ C 不斷地重複，簡單又有趣。

要彈出這首歌的味道，要注意兩個地方：1.每小節的重音。

2.有時不想讓譜面太複雜，會將三連音寫成

每小節有四個音共兩拍，第一和三音是2/3拍，二、四音是1/3拍，如下：

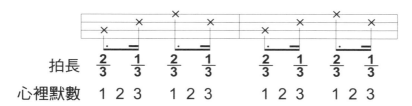

拍長	$\frac{2}{3}$	$\frac{1}{3}$	$\frac{2}{3}$	$\frac{1}{3}$	$\frac{2}{3}$	$\frac{1}{3}$	$\frac{2}{3}$	$\frac{1}{3}$
心裡默數	1 2 3		1 2 3		1 2 3		1 2 3	

數拍子的時候，我們可以把一拍分解成三個拍點，也就是心裡數著1.2.3.，然後在數到1和3的時候彈下單音，試試看吧！

雞舞

Go Travel Happy With Visa　（VISA信用卡廣告曲）

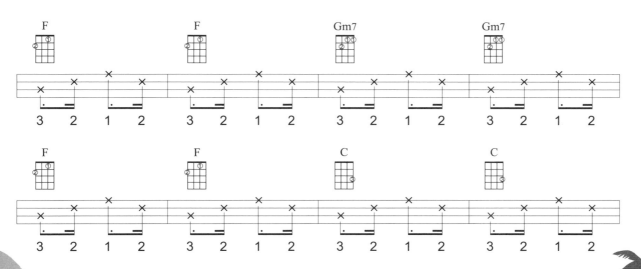

常用好聽的12小節Blues進行

彈奏方式：拍擊法

　　此12小節（12 bars）Blues進行是很常用且好聽的和弦進行，所謂12Bars Blues就是以12小節為一個基本單位，演奏者可以重複彈奏。此進行也常用來作即興練習，為使彈奏更為有趣，此進行可以以兩個人為一組，一個彈和弦進行，另外一來彈即興。

　　最基本的和弦結構為I、IV和V級，此進行可以用任何調，若是以C調來說，就是彈奏C、F、G和弦，也可以作一些變化，將原本的和弦改為屬七和弦，會更有Blues的味道。右手彈奏方式可用Blues常用的Shuffle節奏進行 。

在Ukulele常用A調進行，所以會彈奏A、D、E和弦，12小節的和弦進行如下：

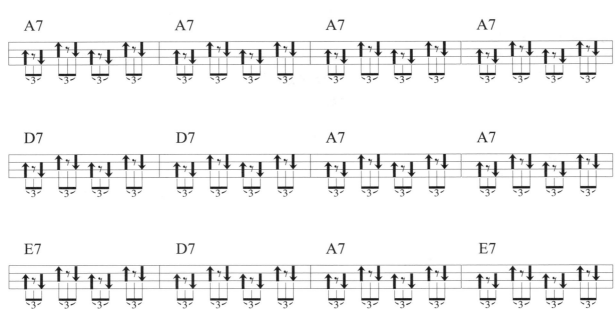

大家可以依據這個和弦進行來彈一下，體驗一下Blues的感覺，是很好玩的Blues基礎練習喔！

 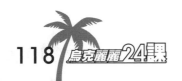

Ukulele進階指法

彈奏方式：指法

One Finger Stroke（一指法）

這是彈奏Ukulele最常用的技巧，主要是靠手腕轉動的力量用食指彈奏。剛開始最需要的是手腕放鬆上下轉動，轉動方式就像是作一個開門的動作，先慢慢的習慣轉動方式再開始彈奏。彈奏時的手指全部放鬆狀態，只要微微的伸出食指，用食指的指甲彈奏。最重要的是如何將聲音很均勻的彈出，這是右手彈奏的基本功，需要經常練習。

Two Finger Stroke（二指法）

主要是用食指和拇指來回交替彈奏，利用兩個手指距離產生的時間差彈奏出輕快活潑的味道。這個彈奏技巧可以用在固定節奏中加入變化。試著彈奏一首簡單的歌曲，並在每句結尾加入這個彈法試試看。

Ten Finger Stroke（十指法）

這是比較高難度的技巧，比較像佛朗明歌味道的彈法。 所謂Ten Finger並不是用十根手指頭，而是有十個步驟，從右手拇指開始，依序食、中、無名、小指，再從小指開始依序無名、中、食、拇指，轉動手腕的方式進行彈奏。

Ukulele演奏曲

彈奏方式：指法

本課選了幾首不錯的演奏曲，有些歌曲同時有單音版和單音加和弦版，讓大家循序漸進體會這其中的差異。

野玫瑰（單音版）

■作詞 / 周學普　　■作曲 / 舒伯特

Key **C**　Tempo **4/4** ♩ = 80

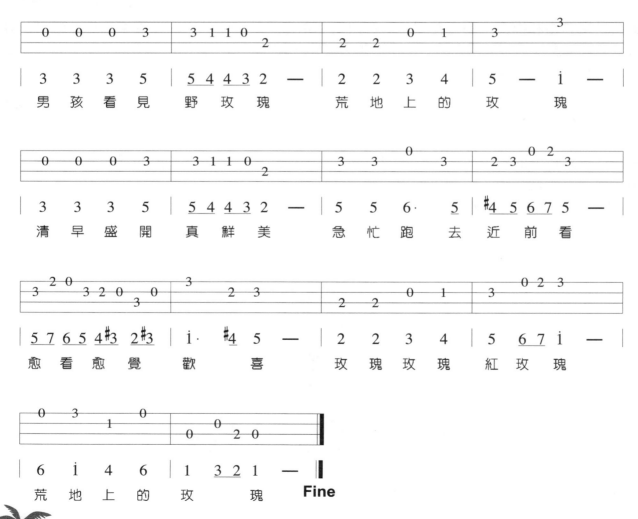

男 孩 看 見 野 玫 瑰　　荒 地 上 的 玫 瑰

清 早 盛 開 真 鮮 美　　急 忙 跑 去 近 前 看

愈 看 愈 覺 歡 喜　　玫 瑰 玫 瑰 紅 玫 瑰

荒 地 上 的 玫 瑰　　**Fine**

野玫瑰

■作詞 / 周學普　　■作曲 / 舒伯特　　 Key **F**　Tempo　4/4 ♩ = 80

歌 曲 解 析

☆ 這是一首經典好歌，最近因為《海角七號電影》才又讓大家回憶起這首歌。原曲是由「舒伯特」作曲，歌曲的由來是「舒伯特」有一天在下課的路上，看到一位穿著破舊衣服的小孩，手中拿著一本書和衣服要出售，好心的他就將這本書買下來，卻意外發現了這首由歌德作詞的優美詞句，因為很喜歡所以就作成了〈野玫瑰〉這首歌。

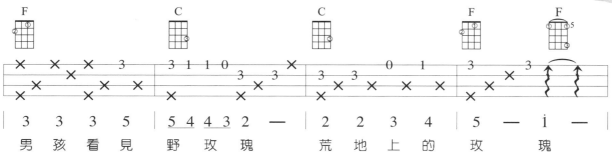

男 孩 看 見 野 玫 瑰 　 荒 地 上 的 玫 瑰

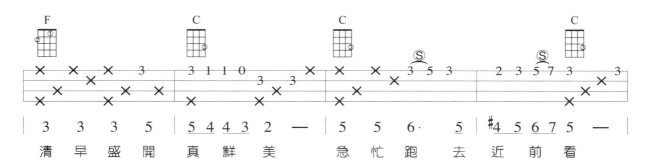

清 早 盛 開 真 鮮 美 　 急 忙 跑 去 近 前 看

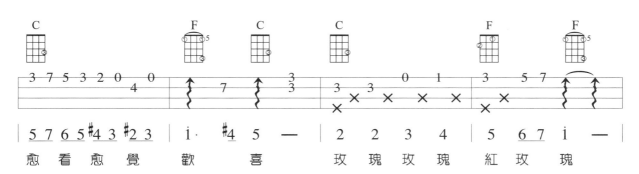

愈 看 愈 覺 歡 喜 　 玫 瑰 玫 瑰 紅 玫 瑰

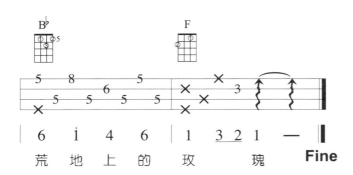

荒 地 上 的 玫 瑰　　**Fine**

古老的大鐘（單音版）

■ 作曲 / Henry Clay Work

 Key F　Tempo 4/4 ♩ = 80

☆ 一般流行歌譜在旋律部分（如下排數字）通常是用首調（C調）寫法，原因是容易讀唱。此曲用F調彈奏（如四線譜），故和首調旋律不同，在此跟讀者特別說明。

Fine

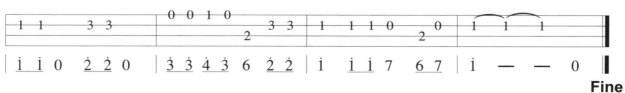

古老的大鐘

■作曲 / Henry Clay Work

Key F　Tempo 4/4 ♩ = 80

☆ 這是一首懷舊又動聽的歌曲，相信對於大家來說是耳熟能詳的！原曲為美國民謠，由美國作曲家 Henly Clay Work於1876年完成的作品。日本流行音樂歌手「平井堅」也翻唱成日文版，國語版則是由「李聖傑」演唱，是一首不錯的歌曲。

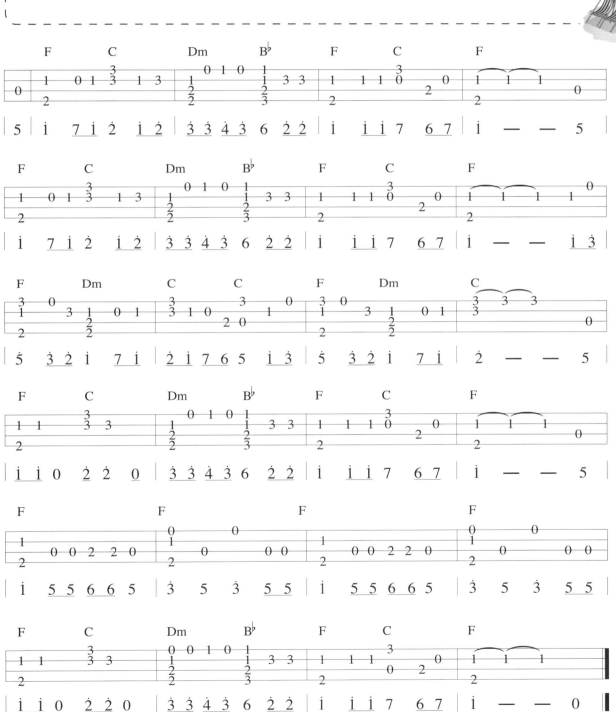

像風一樣 Like Wind

■ 日劇《愛情白皮書》配樂　Key F　4/4 ♩= 64

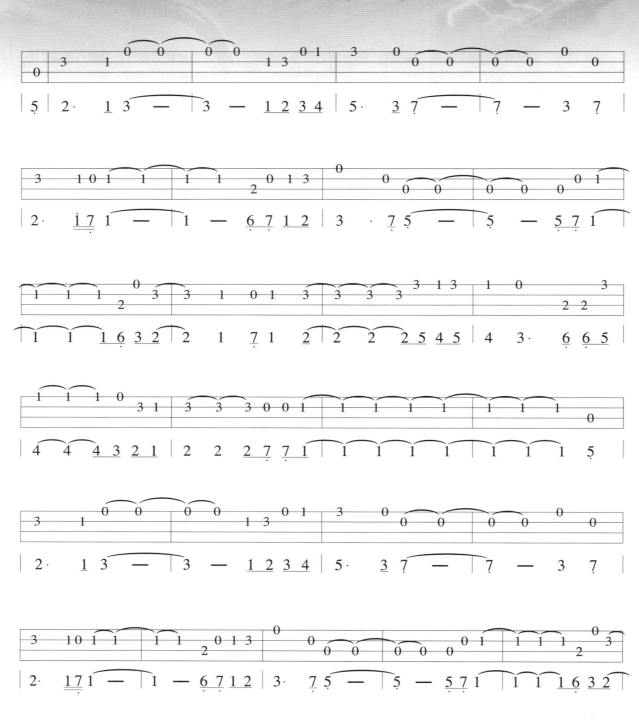

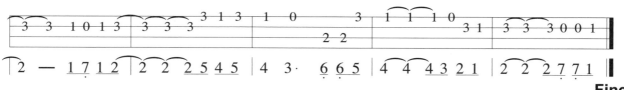

Fine

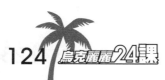

Aloha 'Oe

■ 作詞曲 / Queen Lili uokakani（夏威夷女王） 夏威夷民謠

Key 「 Tempo 4/4 ♩ = 64

Crazy G

Ukulele 練習曲譜

歌 曲 解 析

☆ 這是一首聽到都會想隨之起舞的歌曲，在YouTube有無數位Ukulele Player彈奏這首歌，也是彈Ukulele的人會想學的歌曲，輕快的節奏很能表現出Ukulele的熱情，彈奏時最好能夠將手腕放鬆，才能彈出輕鬆、活潑的味道。這首歌曲的特色，在於左手手指的靈活變換和右手穩定的節奏。其實右手節奏還蠻規律的，最好先將右手節奏練熟再彈，比較能達到事半功倍的效果。

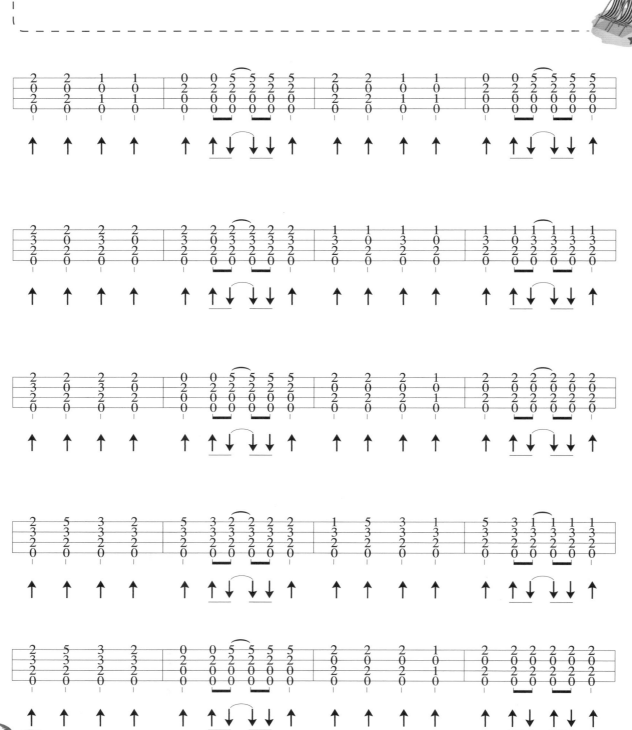

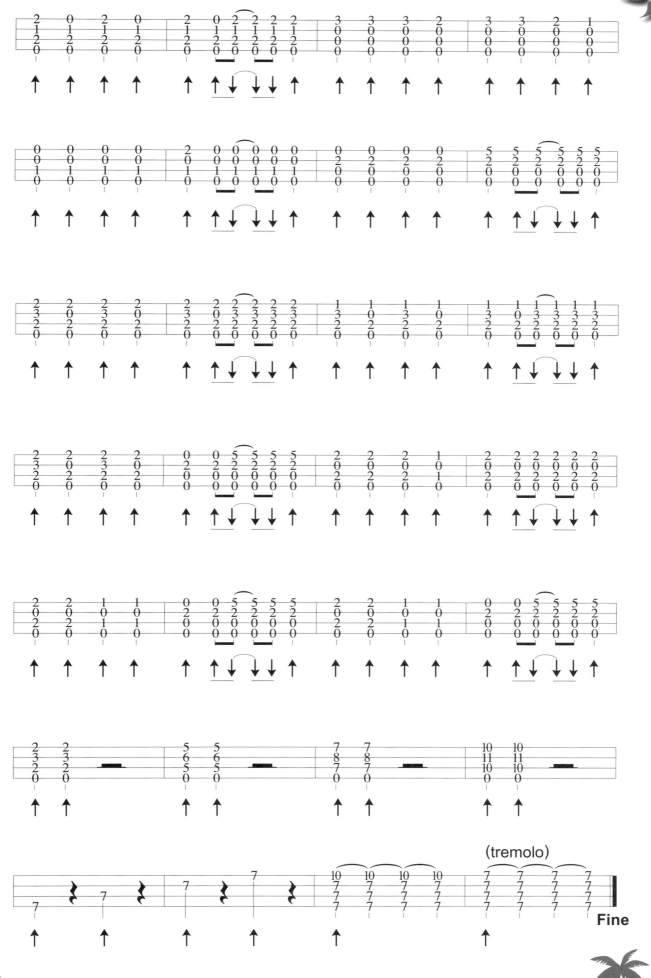

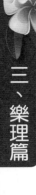
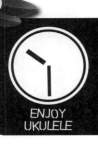
本書使用符號與技巧解說

在彈奏音樂前需要瞭解音樂的節奏、速度、調號和音樂的進行等,本書列出這些音樂符號的目的是要幫助大家在演奏時有一個標準寫法可以去遵循的參考,尤其是群體彈奏時大家需要將樂器調整成相同的音高,一樣的速度,如此才能夠搭配的起來。

常見符號

Key:彈奏調號	Tempo:節奏速度
Rhythm:節奏型態 (音樂型態)	Fingers:彈奏指法

常見譜上記號

記號	說明
||	小節線。
‖ ‖	樂句線。通常我們以 4 小節或 8 小節稱為一個樂句。
‖: :‖	Repeat,反覆彈唱記號。
D.C.	Da Capo,從頭彈起。
𝄋 或 *D.S.*	Da Sequne,從前面的 𝄋 處再彈一次。
D.C. N/R	D.C. No/Repeat,從頭彈起,遇反覆記號則不需反覆彈奏。
𝄋 N/R	𝄋 No/Repeat,從前面的 𝄋 處再彈一次,遇反覆記號則不需反覆彈奏。
⊕	Coda,跳至下一個Coda處彈奏至結束。
Fine	結束彈奏記號。
Rit	Ritardando,指速度漸次徐緩漸慢。
F.O.	Fade Out,聲音逐漸消失。
Ad-lib.	即興創意演奏。

樂譜範例

用這些樂譜記號的好處是可以節省頁面，尤其當音樂進行有重複的時候，這時候就可以用反覆彈奏記號來表示，是很方便的表現方式。

演奏順序

1→4	5→8-1	5→7→8-2	9→14
5→8-1	5→7→8-2	9→11	15→18

簡易各調音階

學音階的主要目的除了瞭解每個音在各調中的位置外，最重要的是知道要如何去運用這些音階。音階最常使用在即興演奏的時候，彈奏前請先確認要彈奏的調，然後在這個調裡面去彈出此調的音階。

最簡單的方式是用現有C調音階的指型往下平移，比如說，D調和C調相差兩個半音，所以D調的音階就是C調音階往下移兩格，當你聽到一首歌是D調時，就可以用D調的指型，如下D調指板圖，以此類推…。

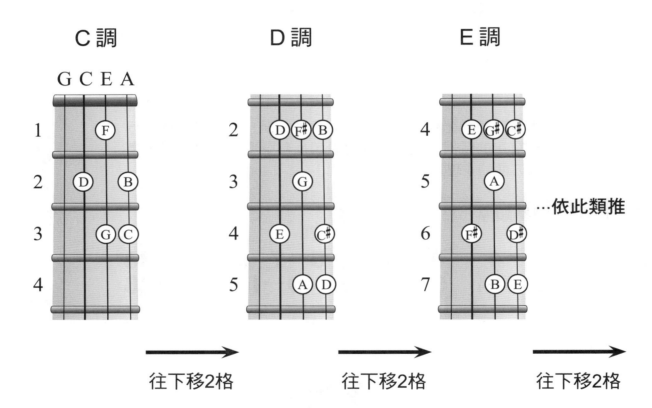

C 調 D 調 E 調

往下移2格 往下移2格 往下移2格

…依此類推

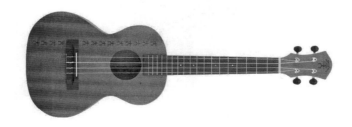

升降Key與常用和弦表

　　移調是彈唱常用的技巧，尤其是每個人所適合的音高不同，所以需要作不同調的調整，這裡列出各調的和弦表，讓大家方便升降key。

　　特別注意，VII（七級）和弦部份，可以用屬七和弦代替，像是G7、A7…等屬七和弦，因為這些是七級和弦的轉位和弦。另外，這裡列出的主要為常用和弦，因此VII（七級）和弦所用的和弦皆為減七和弦，因為此類和弦較減和弦常用，故列出減七和弦。

級數	I	II	III	IV	V	VI	VII
C 調	C	Dm	Em	F	G	Am	Bdim7
D 調	D	Em	F#m	G	A	Bm	C#dim7
E 調	E	F#m	G#m	A	B	C#m	D#dim7
F 調	F	Gm	Am	B♭	C	Dm	Edim7
G 調	G	Am	Bm	C	D	Em	F#dim7
A 調	A	Bm	C#m	D	E	F#m	G#dim7
B 調	B	C#m	D#m	E	F#	G#m	A#dim7

大和弦（*Major Chords*）

C和弦組成音：１３５　和弦按法：①食指、②中指、③無名指

黑色表示為封閉和弦

C	C#/D♭	D	D#/E♭	E	F

F#/G♭	G	G#/A♭	A	A#/B♭	B

小和弦（*Minor Chords*）

Cm和弦組成音：1 ♭3 5　和弦按法：①食指、②中指、③無名指

7sus4和弦（Dominant 7th Suspended 4th Chords）

7sus4和弦組成音：1 4 5 ♭7　和弦按法：①食指、②中指、③無名指

C7sus4	C#7sus4/ D♭7sus4	D7sus4	D#7sus4/ E♭7sus4	E7sus4	F7sus4

m7和弦（Minor 7th Chords）

m7和弦組成音：1 ♭3 5 ♭7　和弦按法：①食指、②中指、③無名指

dim7和弦（Diminished 7th Chords）

dim7和弦組成音：1 ♭3 ♭5 ♭♭7(6) 和弦按法：①食指、②中指、③無名指

Cdim7 / D#dim7 / E♭dim7 / F#dim7 / G♭dim7 / Adim7	C#dim7 / D♭dim7 / Edim7 / Gdim7 / A#dim7 / B♭dim7	Ddim7 / Fdim7 / G#dim7 / A♭dim7 / Bdim7

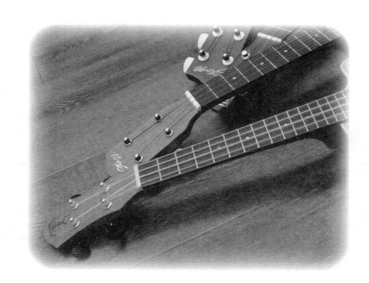

如何選購Ukulele

通常選購Ukulele簡要的幾個步驟：

1.聽聽看琴身共鳴

可以輕敲一下琴身，看看共鳴度如何？一般來說當然選共鳴好的。

2.看看高音階的音準

一般琴和高檔琴在這個部分的表現會有蠻明顯的差異，高檔琴通常彈到高音階的部分仍然可維持準確的音準，可以用調音器去測試音準的準確度，但是品質比較不好的琴，可能彈到第二、三格，音就不準了。

3.試試看旋鈕的反應

Ukulele經常被人拿來當玩具的其中一個原因就是聲音很容易走音，剛剛調好沒多久很快音就跑調了，這主要因為弦鈕的關係，比較便宜的Ukulele，只要稍微動一下旋鈕，音就變化很大，所以在選擇的時候最好能夠試著轉動旋鈕，看看效果如何。

關於音色部分

以個人的經驗和大家分享一下，一把Ukulele的音色主要取決於三個部分：材質、設計和所用的弦。

1.**材質**：通常名貴的琴和一般的琴最大的差別就在於此，材質決定琴本身的音色

單板：單板就是琴身所用的版子，一整片是用同一塊木頭，並非合成。通常單板琴的音色會比合板琴的音色亮，一方面因為材質較好，另一方面因為一整片的板子會比較有彈性。

合板：一般來說最常用的是三合板，就是用三片板子經過加熱黏在一起，這樣板子本身比較沒有彈性，彈起來的聲音也是如此，聲音聽起來比較悶。

如何辨別單板和合板？

比較容易辨別的地方為發音孔，就是音箱最上面那片木板，可以從側面辨別，若是合板，你可以看到有三層分別為不同顏色的板子，若是單版就是薄薄的一片。單版的聲音比較亮，就像之前說的，因為材質好而且板子比合板有彈性。

2.**設計**：設計包含形狀、大小、用的塗料、弦…等，這部分的知識是一門學問，需要很多的經驗去累積，也是很多製琴師傅畢生要學習的功課。

大小：一般人常會問到的問題，就是我要選哪一種Size？Ukuelel有四種，可以由兩個面向來考量，一是握感，就是直覺的抱起來的感覺，還有按琴格時琴格大小的感覺。另一個是功能性考量，對於經常表演者或是用來彈奏古典曲子的人，建議選擇Size大的琴，因為音階數通常也會比較多，可以演奏歌的音域也比較寬廣。

塗料：一般來說，坊間賣的顏色很鮮艷的琴，通常都會噴上一層很厚的漆，當然這會影響到琴的音色，因為共鳴就不一樣了。

3.**弦**：弦也是影響音色很重要的部分，較好的弦彈起來聲音比較亮，且弦本身富有彈性。一般來說便宜的Ukulele因為受限於成本，用的弦會比較沒有彈性，彈起來比較沒有延音，延音就是當弦彈下去後，音的持續時間。

Ukulele相關配件

以下是學習Ukulele可能會用到的配備

調音器

這是學音樂最重要的配件,在彈奏前第一件事就是將音調準。大部分的弦樂器都需要進行調整,所以要養成隨時調音的習慣。市面上有多種的調音器,大略可分為兩種,一種是音感式調音器,另一種是電子式調音器。若是沒學過樂器或是自認音感不佳的朋友,建議使用電子式調音器。

節拍器

剛開始學音樂的人,歌曲容易愈彈愈快,最好是能有一個節拍器來控制速度。

弦

一般來說,Ukulele的弦不太容易斷,最常發生的狀況是調太緊才會斷,所以隨身攜帶調音器,就可以避免調音斷弦的問題了。

ENJOY UKULELE

Ukulele Q & A

以下是剛接觸Ukulele常會問的問題：

Q：Ukulele和吉他的差別？

比較表	Ukulele	吉他
大小	小	大
弦數目	4	6
和弦難易	易	難
弦音（由下而上）	6315	375263

Q：Ukulele適合彈奏歌曲?

沒有限制，不管流行歌、古典、Jazz、Blue、詩歌、兒歌都可以。

Q：誰適合學Ukulele?

因為它的小巧，也適合手小的人，是一種適合男女老少的樂器。

Q：學Ukulele的好處？

①簡單易學：它是全世界最容易的彈唱樂器，若是一輩子至少要學一種樂器，Ukulele一定不可錯過。

②攜帶方便：因為可以隨身攜帶，可以走到哪裡就練到哪裡，像是公車內、等朋友、上廁所都可以練習。

③入門門檻低：Ukulele的入門琴價格不貴，一般人接受度高。

④預防大腦老化：因為Ukulele是左手按和弦、右手彈節奏，又能搭配唱歌，所以是很好的身心統合練習。

Q：若學了Ukulele再去學吉他會不會有幫助？

這一定會的，因為兩種樂器的技巧類似，像是左手按和弦、右手彈節奏，基本上都相通，需要去調整的是琴的大小以及和弦的按法不同，只要花一點時間就可以調整過來，並不用太擔心轉換的問題。

Q：有歌曲和弦但右手不知如何彈？

這是一般初學音樂常遇到的問題，最好的方式就是模仿。本書提供了幾種常用的右手彈奏技巧，只要依樣畫葫蘆，將右手練到反射動作就離自彈自唱不遠了。

Q：本來彈的好好的，但加入唱歌節拍就亂了？

這也是典型右手彈得還不熟的原因，怎樣才算是熟？就是你可以右手邊彈邊聊天而節奏不會亂掉。最好的練習方式是一小段一小段切開練習，再怎麼難的曲子都是由一小段簡單的音符構成，所以放慢腳步先克服不熟悉的地方，再往下進行。

每天十分鐘基本功練習

ENJOY UKULELE

學任何樂器或技能都有基本功，對於學Ukulele來說，最重要就是手指力，指力是慢慢累積的，建議每次在彈之前可以先有十分鐘的練習。尤其，對於想練習封閉和弦的人來說，基本功的練習更是重要。

彈奏原則：
1. 聲音乾淨、清楚
2. 剛開始速度要慢
3. 手指盡量靠近琴格

練習基本功之目的如下：
1. 訓練左手手指的力量
2. 培養左、右手的默契
3. 習慣右手和弦的距離

準備自己的一首主打歌

ENJOY UKULELE

學樂器很重要的就是要去分享，分享給周圍的人和大家同樂，尤其是當別人知道你在學樂器的時候，在年節喜慶或是生日時都會被要求唱歌一、兩首，這時候就需要準備幾首隨時可以上場的歌曲。

對於如何選擇主打歌可以給大家一個建議。

自己很喜歡：這樣才會有熱情和動力去可克服學習過程中的困難。

不要太難：何謂太難，就是歌曲裡面太多的和弦或是節奏變化，盡量以簡單的歌曲開始，這樣才會有成就感。

不要太快：剛開始學音樂，對於節奏的掌握需要時間累積，所以盡量選擇慢一點的歌曲，等節奏掌握度好一些再來進行快歌。

不要太長：初學者很需要的是建立成就感，所以建議歌曲長度不要太長，可以練一些小品，一步步建立自己的信心。其實，完整的一首歌裡面包含了許多的細節，若是能完整的彈唱一首歌，要學第二首歌就不難了。

ENJOY
UKULELE

如何用Ukulele自彈自唱

很多人都曾經有過學吉他的經驗，比較不容易克服的是左手按弦疼痛和手不夠大的問題。Ukulele的小巧剛好可以比較容易克服這兩個部分，目前有越來越多小朋友來學習Ukulele，正是因為他的小巧和簡單易學。

如何自彈自唱？

自彈自唱顧名思義就是彈和唱的結合，首先對於歌曲要熟悉，其次，一定要讓左右手的彈奏到像反射動作一樣才行。我看到大部分無法彈唱完一首歌的原因就是太急了，急於趕快學會一首歌。

自彈自唱常有的的問題：

左手：和弦轉換還不熟。不要急，一定要練到不用看就可以按到定位。

右手：不知道如何彈奏。剛開使用你最熟悉的撥弦法，一個拍子一個拍子慢慢撥，記得一定要慢。

可以累積常用的幾個樂句，讓自己的彈奏技巧豐富，例如，快歌的部分可以用Folk Rock，慢歌若是四拍可以用43212321（4代表最上面的弦，3是往下一根弦，2是第二弦，1是第一弦，每根弦各彈半拍）的指法由上往下撥。三拍的話就彈前面六個音432123。

總是卡在某一句，沒辦法完整彈完一首歌？

大部分都是在換和弦時卡住，切記，不要急，卡住的地方重複一直來回練習，像是從F到G和弦，剛開始需要先看著指板找到G和弦手指的和弦位置。這個轉換動作，原本可能要花5秒，來回換了幾次換和弦的時間也會跟著越來越短，有些人看到一首很喜歡的歌很想學，但是一看到裡面有不會的和弦，或是覺得曲子太長，就打退堂鼓。其實再怎麼任何困難的曲子，都是一句一句兜起來的，面對這些覺得不容易的和弦，就像王建民面對打者常說的：就一球一球去解決。我的習慣也是遇到不熟的地方就一直重複彈，一直到熟了，不用看指板就可以按到正確和弦位置，如此才能進入下一句。

當你要學習一首歌可以按照以下的步驟來學習：

歌詞最好唱熟、和弦轉換要熟、一段一段來解決。記得當你確實的會彈唱一首歌，第二首就很快了，加油喔。

ENJOY UKULELE

如何抓歌？

抓歌是可以學習的

相信很多人都希望可以隨心所欲的用Ukulele將自己喜歡歌曲的和弦抓出來。其實這不難，你也可以做得到的！事實上，抓歌的方式很多，我想每個人用的方式都不太一樣，這是有步驟可以學習的。

先從C調開始

我開始學會抓歌是在外島當兵的時候，因為那個地方沒有歌本，想唱的歌都需要自己抓，抓了幾首後覺得常用到的和弦好像都是那幾個，若是大調（像是C、D、E、F…開頭沒有m的調）的話，就是用C調去抓，因為C調的和弦都沒有封閉和弦，下一步再去做升降調處理。因為這個調的和弦比較容易按，常用的有C、Am、F、G、Dm、Em等，如果要求不是太高的話，不用抓的太細的話，一般流行歌用這幾個和弦應該就足以用來哼哼唱唱了。當然如果要演奏的話，把和弦抓出來後，可以再補一些音進去，讓內容更豐富。

抓歌可分成以下幾個步驟

1.先抓和弦：

一般來說，和弦進行有一些規則，在這邊先不細談，用我比較常用、簡單的方式和大家分享。若是大調，先用C大調，此調較常用的和弦有C、Am、F、G、Dm、Em等。C調開始常用的和弦進行，給大家參考一下：

1. C → Am → F → G　　2. C → F → C　　　3. C → F → G → C

4. C → G → Am → Em → F → C → F → G

可以先用這些和弦進行來抓一下，不要害怕嘗試，多抓幾首歌就會有感覺。你可能會發現抓出來的和弦和歌本或是網路上找到的譜不太一樣，也沒關係，因為有些組成音相近和弦可以互用，像是F（461）和Dm（246），或是G（572）和G7（5724）等。先有將和弦抓出來後，下一步可以去調整要唱的key。

2.移調：

剛開始要如何找Key？可以用封閉的方式一格一格往下移，就是最剛開始是用C和弦，之後用食指當移調夾往下移，每經一格會升半個音，沿途會經過C♯ → D → D♯…以此類推，就可以找到歌曲的key。

3.加入前奏、間奏、尾奏：

一般來說，和弦抓出來後就可以彈彈唱唱，但是如果是要參加比賽，或是要在正式場合表演，可以讓歌曲的結構更完整一點。期望高一點的，可以按照原版音樂進行來加入前奏、間奏和尾奏。比較簡單的方式是，取歌裡面的某一段音樂進行來作這個部分。

學Ukulele要不要找老師

ENJOY
UKULELE

　　若是已經會彈吉他的朋友，基本上自學就可以了，左手雖然和吉他的按法不同，但是右手和吉他技巧類似，只要有一張Ukulele的和弦表就可以開始了。基本上，若是沒學過音樂的，當然是建議有老師指導比較好，因為可以較快速、多面向的學習。一般來說找老師學習有以下幾個好處：

技巧

對初學者來說，初期建立一個正確的姿勢或是彈奏方式是很重要的。因為學習任何一種樂器過程中有太多細節需要被教導，有時候是卡在某一個地方沒辦法突破就會想放棄。看過有些人因為弦按不緊就不想學，其實原因在於左手拇指的位置放錯，只要修正一下就可以解決了。學音樂是很美妙的事，因為小地方沒辦法突破就放棄真的太可惜了。

樂理

很多人聽到樂理就頭暈了，也常聽到有人說不想學音樂，音樂樂理太難了。對於沒有學過音樂的初學者而言，樂理的確是個門檻。樂理就像是英文的文法一樣，是協助你在音樂上舉一反三的原理。比方說，有些人可能看到同一個和弦有不同的按法就感到困惑，其實只要學過樂理，知道和弦的原理和組成音就可以自己找和弦了。

經驗分享

相信每個老師在各自領域都累積了很多的經驗，好的老師更可以依據你的需要來因材施教，引發你的熱情、讓你快速全面瞭解這個樂器、樂理和相關彈奏技巧。

音樂與感覺統合

ENJOY
UKULELE

　　筆者因為接觸音樂治療三年多的經驗，看到許多發展遲緩的小朋友，在父母的用心和多方面的學習刺激下，讓小朋友在智能、反應方面有明顯的成長。

　　這些經驗也讓我體會到音樂是很自然的感覺統合，以Ukulele為例，要自彈自唱需要的程序包含：左手按和弦、右手彈節奏、嘴巴要跟著唱歌，再加上要穩穩的抱住Ukulele，這整個過程是需要不斷的練習，讓整個動作協調，是一個複雜的感覺統合。這也是為何學習音樂過程可以讓身心彼此協調的原因。

家後

■作詞 / 鄭進一、陳維祥　　■作曲 / 鄭進一　　■演唱 / 江蕙

 Key **C**　　 Rhythm **Slow Soul**　　Tempo **4/4 ♩ = 110**　　　　參考彈法：

歌曲解析

☆ 這首由鄭進一作詞作曲的台語歌曲，感性的訴說著一位女子作為人妻後的生活點滴，很有畫面的歌詞搭配著帶點憂鬱的曲，由江蕙來詮釋真的很好聽。

☆ 這首敘事性的歌曲比較不易彈唱，因為唱的部份比較多自由拍，建議可用三指法的彈奏方式伴奏。

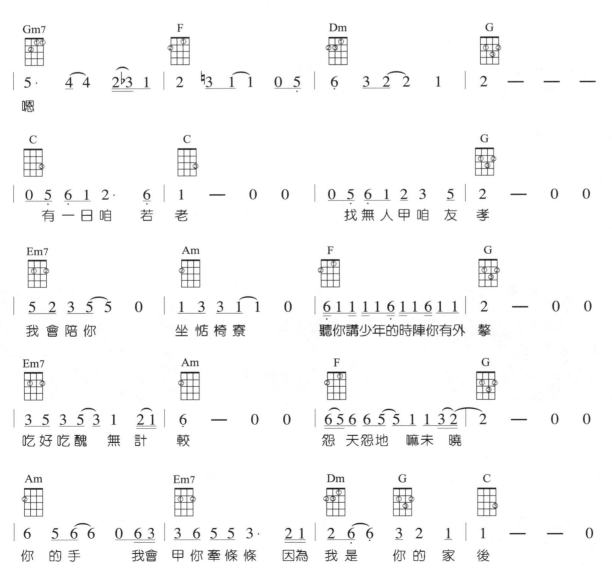

烏克麗麗

阮將青春嫁 置恁兜　　阮對 少年 跟 你 跟 甲
　　　　　　　　　　　就 跟 你 跟 甲

老　人情世事 已經看透 透　　有 啥人比你卡重要
老　人情世事嘛已經看透 透　　有 啥人比你卡 重

要　　阮的一生獻 乎恁兜　　才知 幸福 是 吵吵鬧

鬧　　等待 返去 的時陣若到　　我會 讓你先走
　　　　　　　　　　　　　　　你著 讓我先走

因為 我會嘸甘　放你　　　　為我 目屎
因為

流

有一日咱 若老　　有媳婦子兒 友

孝　　你若無聊　　拿咱的相片　　看卡早結婚的時陣你外緣

145

G	Em7	Am	F

‖ 2 — 0 0 ‖ 3 5 3 5 3 1 2̂1 | 6 — 0 0 | 6̆5 6 6 6 6 1 1 3̂2 |

投　　　　穿好穿醜　無計較　　怪東怪西　嘛未曉

G	Am	Em7	Dm	G

| 2 — 0 0 | 6 5 6̆6 0 6 3 | 6 6 6 5 3· 2 1 | 2 6 6̣ 3 2 1 |

你的心　　我會　永遠記條條　因為我是　你的家

C	B♭	C	F	G

| 1 — — 0 | 0 5 6♭7 1 2 3 5 :‖ 2 1 6 6 2 2 0 | 6 5 6 5 5 — — |

　　　　　　　　　　　　　2.

後　　　　　　　　我會嘸甘　　看你

G	C

| 0 5 6 6 5 3 2 | 1 — — 0 ‖

為我　目屎　流　　　**Fine**

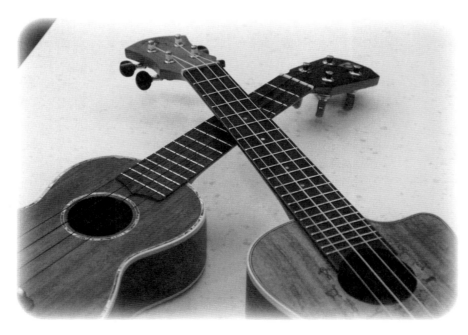

遇見

■作詞 / 易家揚　　■作曲 / 林一峰　　■演唱 / 孫燕姿

 G Key　 **Slow Soul** Rhythm　 **4/4** Tempo ♩= 88　　　　參考彈法：

 歌 曲 解 析

☆ 這首歌曲是《向左走向右走》的主題曲,由孫燕姿演唱,旋律很好聽,也是很受歡迎的好歌,歌曲內容描述一位女子為愛等待的心情。原曲用簡單的樂器伴奏,因此用Ukulele彈奏也蠻好聽的。

☆ 此首歌曲大部分都是兩拍換一次和弦,很適合用Slow Soul的彈奏方式搭配彈唱。

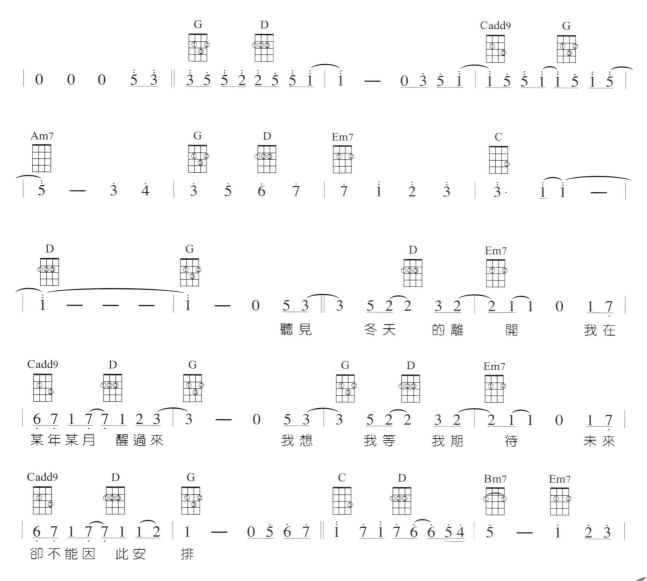

Am7　　　　D　　　　　G　　　D　　　Em7　　　　　　　Cadd9　　　D

$\dot{4}$ $\dot{3}$ $\dot{2}$ $\dot{1}$ 5 5 3 ‖: 3 5 2 2 3 2 2 1 1 0 1 7 | 6 7 1 7 7 1 1 2 |

陰天　　傍晚　車窗　外　　　未來　有一個人　在　等

G　　　　　　　　G　　　D　　　Em7　　　　　　　Cadd9　　　D

3 — 0 5 3 3 5 2 2 1 7 | $\dot{1}$ — 0 1 7 | 6 7 1 7 7 1 1 2 |

待　　　向左　向右　向前　看　　　愛要　拐幾個彎　　才

G　　　　　　　　C　　　D　　　Bm7　　　E　　　Am7　　　D

1 — 0 5 6 7 ‖ $\dot{1}$ 7 $\dot{1}$ 7 6 5 6 | 6 5 5 0 1 2 3 | 4 3 4 5 1 2 3 |

來　　我遇見　誰會有怎樣的對　　白　　我等的　人　他在多遠的未

G　　Dm　G　　C　　　D　　　G　　　E　　　C　　　Dsus4　D

3 3 3 0 5 6 7 | $\dot{1}$ 7 $\dot{1}$ $\dot{2}$ $\dot{1}$ 2 3 | 3 5 5 0 1 2 3 | 4 3 4 3 2 1 |

來　　我聽見　風來自地鐵和人　海　　我排著　隊　拿著愛的　號

G　　　　　　　　Cmaj7　　　Cmaj7　　　　　　　Cmaj7

┌── 1.───────

$\underline{7}$ $\underline{1}$ 1 — 0 $\dot{5}$ ‖ $\dot{3}$·　$\dot{3}$ $\dot{2}$·　$\dot{5}$ | $\dot{3}$·　　$\dot{3}$ $\dot{2}$·　$\dot{5}$ | $\dot{3}$·　　$\dot{3}$ $\dot{2}$·　$\dot{5}$ |

碼牌

Cmaj7　　　　　　　E♭　　　F　　　Dm　　　G7　　　C　　　Am7　　　D

$\dot{3}$ 6 7 $\dot{1}$ $\dot{6}$ $\dot{2}$ — ‖ 0 $\overset{3}{\overline{6\ 7\ \dot{1}}}$ 7 6 7 7 6 | 5 $\underline{2}$ 3 5 5 — | 0 4 3 4 5·7 7 2 |

（轉E♭調）

G　　　　　　　　E♭　　　F　　　E♭　　　F　　　D

┌── 2.─────────

$\sharp\dot{1}$ — — — — :‖ $\underline{7}$ $\underline{1}$ 1 — — | 6 — 7 — | 5 — 0 5 6 7 |

陰天　號碼　　　　　　　　　　　　　　　　我往前

C　　　　　　　　Bm7　　　E　　　Am7　　　D　　　G　　　Dm　　G

$\dot{1}$ 7 $\dot{1}$ $\dot{2}$ $\dot{1}$ 7 6 | 6 5 5 0 1 2 3 | 4 3 4 5 1 1 6 | 6 5 5 0 5 6 7 |

飛　飛過一片時間　海　　我們也　曾在愛情備受傷　害　　我看著

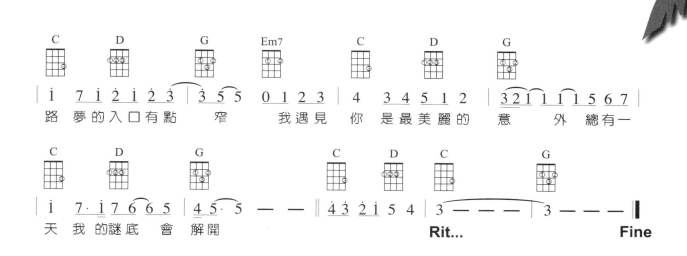

C	D	G	Em7	C	D	G

‖ i 7 i 2 i 2 3 ‖ 3 5 5 0 1 2 3 ‖ 4 3 4 5 1 2 ‖ 3 2 1 1 1 5 6 7 ‖

路 夢 的 入 口 有 點 窄　我 遇 見　你 是 最 美 麗 的　意　外　總 有 一

C	D	G	C	D	C	G

‖ i 7·i 7 6 6 5 ‖ 4 5·5 — — ‖ 4 3 2 i 5 4 ‖ 3 — — — ‖ 3 — — — ‖

天 我 的 謎 底 會 解 開　　　　　　　　　　　**Rit...**　　　　　　　**Fine**

小情歌

■作詞 / 吳青峰　　■作曲 / 吳青峰　　■演唱 / 蘇打綠

 C **Key**　 **Slow Soul** **Rhythm**　🌴 **Tempo** 4/4 ♩= 120

參考彈法：

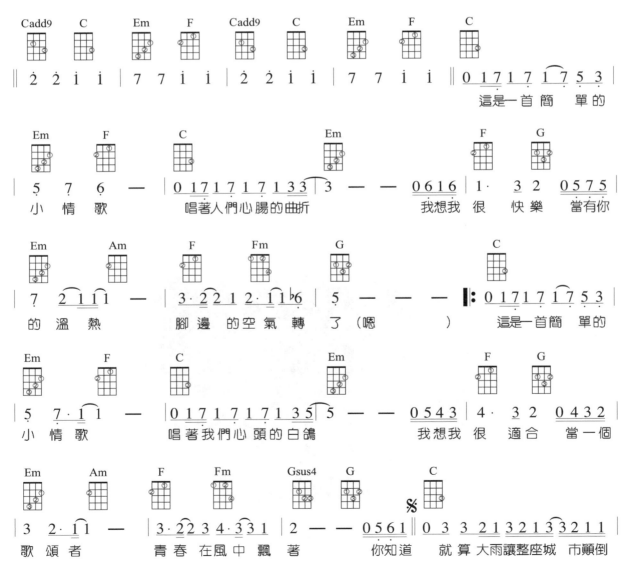

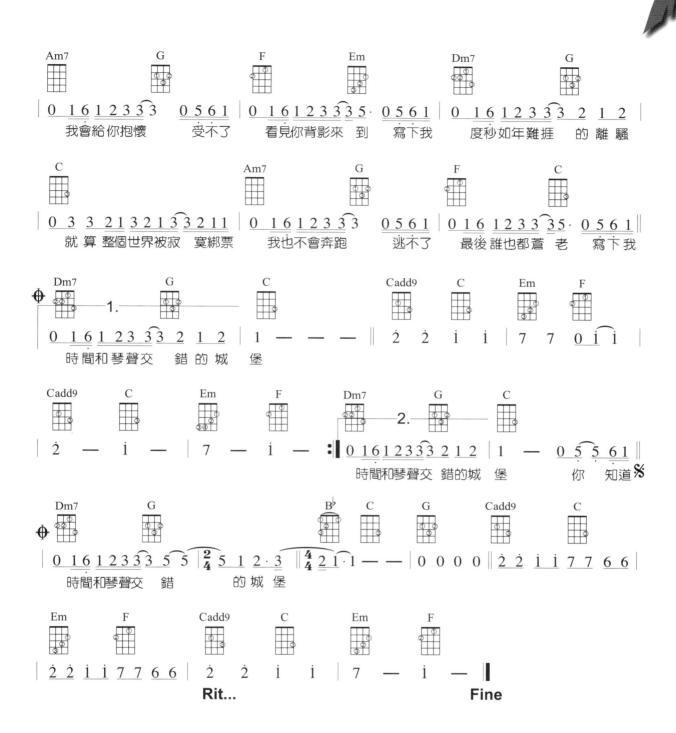

青花瓷

■作詞 / 方文山　　■作曲 / 周杰倫　　■演唱 / 周杰倫

 A Key　 **Slow Soul** Rhythm　🎵 **4/4** ♩=**110** Tempo

參考彈法：
4 3 2 1 4 3 2 1

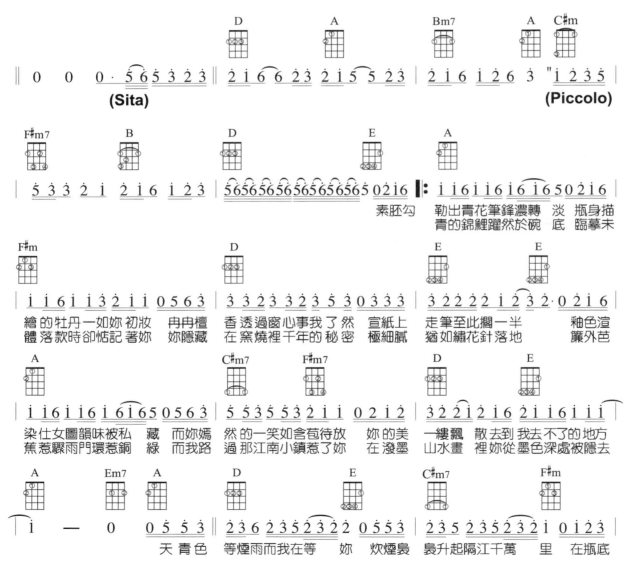

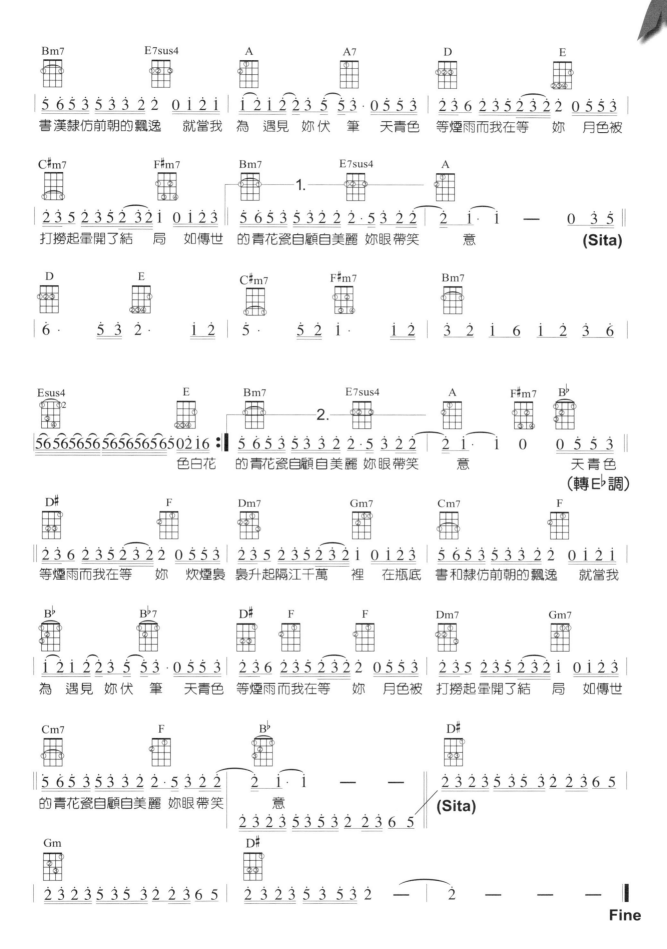

煙花易冷

■作詞 / 方文山　　■作曲 / 周杰倫　　■演唱 / 周杰倫

 Am Key　**Slow Soul** Rhythm　**4/4** ♩= 76 Tempo　　參考彈法：

歌曲解析

☆ 這也是一首很中國風，適合Ukulele彈奏的歌曲，曲風帶點微微的滄桑，這首歌用了很多的add9、sus4和弦，特別能夠表現出味道。

☆ 這首歌特別的地方是和弦的進行很有層次，尤其是歌曲剛開始的和弦進行就蠻好聽的。此曲彈奏時要特別注意速度，可以緩緩的用4321 4321彈奏方式進行。

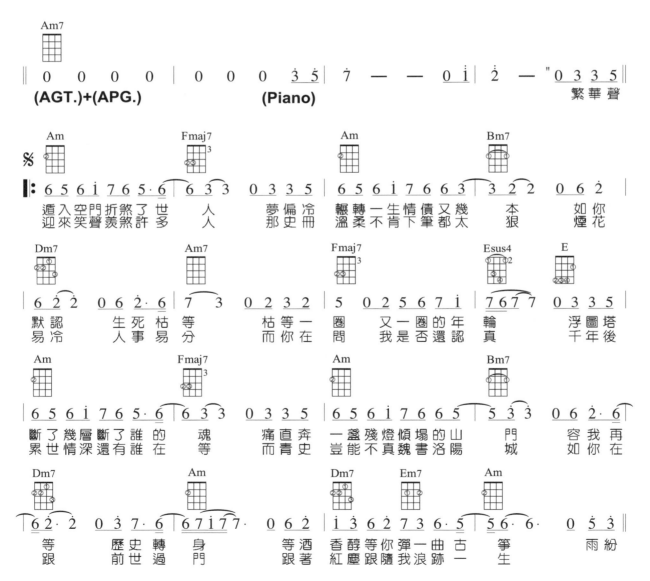

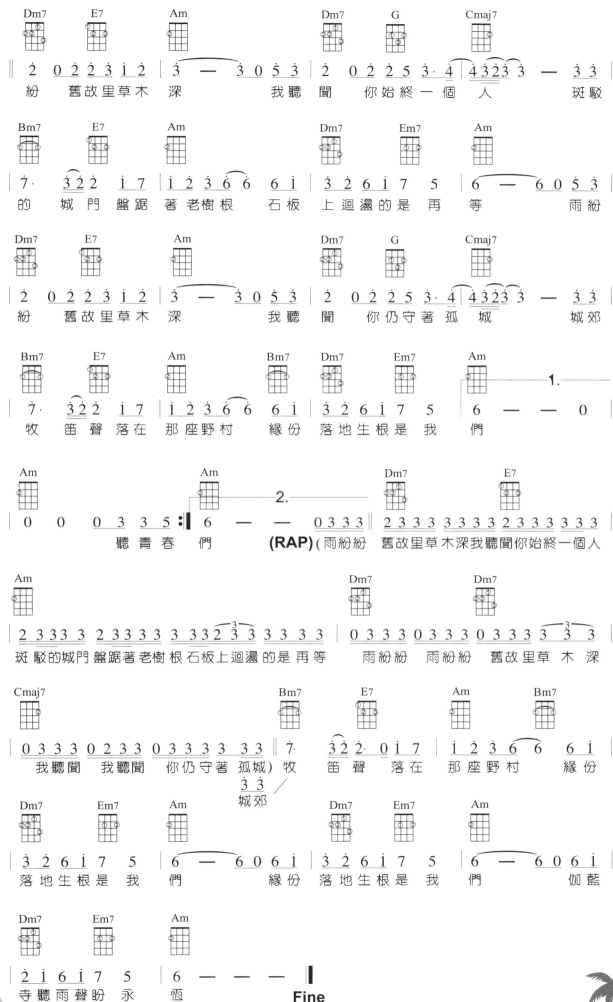

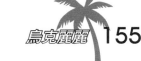

外面的世界

■作詞 / 齊秦　　■作曲 / 齊秦　　■演唱 / 齊秦

Key **G**　Rhythm **Soul**　Tempo 4/4 ♩ = 100

參考彈法：

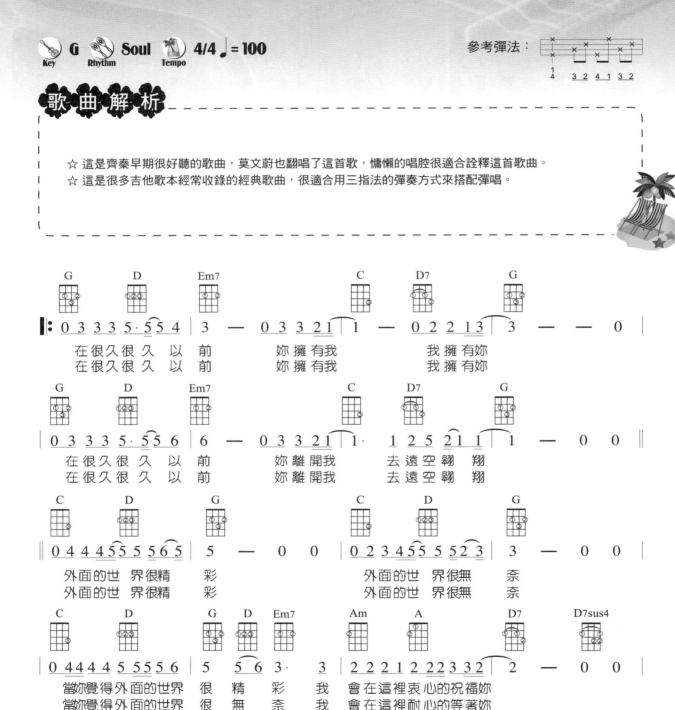

歌曲解析

☆ 這是齊秦早期很好聽的歌曲，莫文蔚也翻唱了這首歌，慵懶的唱腔很適合詮釋這首歌曲。

☆ 這是很多吉他歌本經常收錄的經典歌曲，很適合用三指法的彈奏方式來搭配彈唱。

| G | D | Em7 | | C | D7 | G |

```
‖: 0 3 3 3 5·5̲ 5 4 | 3 — 0 3 3 2 1 | 1 — 0 2 2 1 3 | 3 — — 0 |
```

在很久很久　以　前　　妳擁有我　　　我擁有妳
在很久很久　以　前　　妳擁有我　　　我擁有妳

| G | D | Em7 | | C | D7 | G |

```
| 0 3 3 3 5·5̲ 5 6 | 6 — 0 3 3 2 1 | 1· 1 2 5 2̲ 1̲ 1 | 1 — 0 0 |
```

在很久很久　以　前　　妳離開我　　去遠空翱翔
在很久很久　以　前　　妳離開我　　去遠空翱翔

| C | D | G | | C | D | G |

```
‖ 0 4 4 4 5 5̲ 5 6 5̲ | 5 — 0 0 | 0 2 3 4 5̲ 5̲ 5 5̲ 2̲ 3 | 3 — 0 0 |
```

外面的世　界很精　　彩　　　　外面的世　界很無　　奈
外面的世　界很精　　彩　　　　外面的世　界很無　　奈

| C | D | G | D | Em7 | Am | A | D7 | D7sus4 |

```
| 0 4 4 4 4 5 5̲ 5 5 6 | 5 5̲ 6 3· 3 | 2 2 2 1 2 2̲ 2̲ 3 3̲ 2̲ | 2 — 0 0 |
```

當妳覺得外面的世界　很　精　彩　我　會在這裡衷心的祝福妳
當妳覺得外面的世界　很　無　奈　我　會在這裡耐心的等著妳

| G | D | Em7 | | C | D | G |

```
| 0 3 3 3 3 5 5 5 4 | 3 — 0 3 2 | 1· 1 2 2 2̲ 1̲ 3 | 3 — 0 0 |
```

每當夕陽西沉的時　候　　　我總　是　在這裡盼望妳
每當夕陽西沉的時　候　　　我總　是　在這裡盼望妳

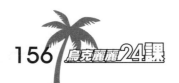

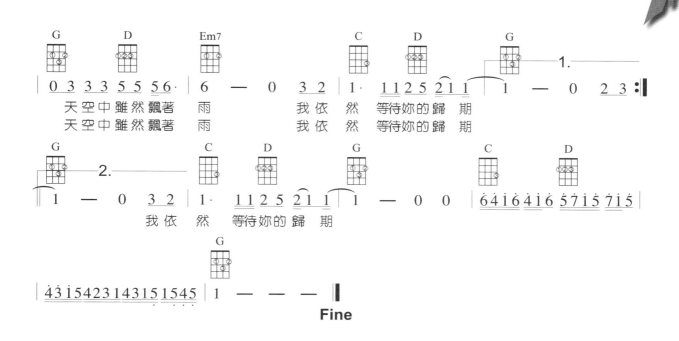

G	D	Em7		C	D	G	1.

```
0 3  3 3  5 5  56·  6  —  0  3 2 | 1·  1 1 2 5  2 1 1 | 1  —  0  2 3 :‖
```

天 空 中 雖 然 飄 著 　 雨 　 　 我 依 　 然 　 等 待 妳 的 歸 　 期

天 空 中 雖 然 飄 著 　 雨 　 　 我 依 　 然 　 等 待 妳 的 歸 　 期

G	2.	C	D	G	C	D

```
1  —  0  3 2 | 1·  1 1 2 5  2 1 1 | 1  —  0  0 | 6 4 1 6 4 1 6  5 7 1 5 7 1 5
```

我 依 　 然 　 等 待 妳 的 歸 　 期

G

```
4 3 1 5 4 2 3 1 4 3 1 5 1 5 4 5 | 1  —  —  — ‖
```

Fine

你是我的眼

■作詞 / 蕭煌奇 ■作曲 / 蕭煌奇 ■演唱 / 蕭煌奇

Key: C Rhythm: Slow Soul Tempo: 4/4 ♩ = 72

參考彈法：

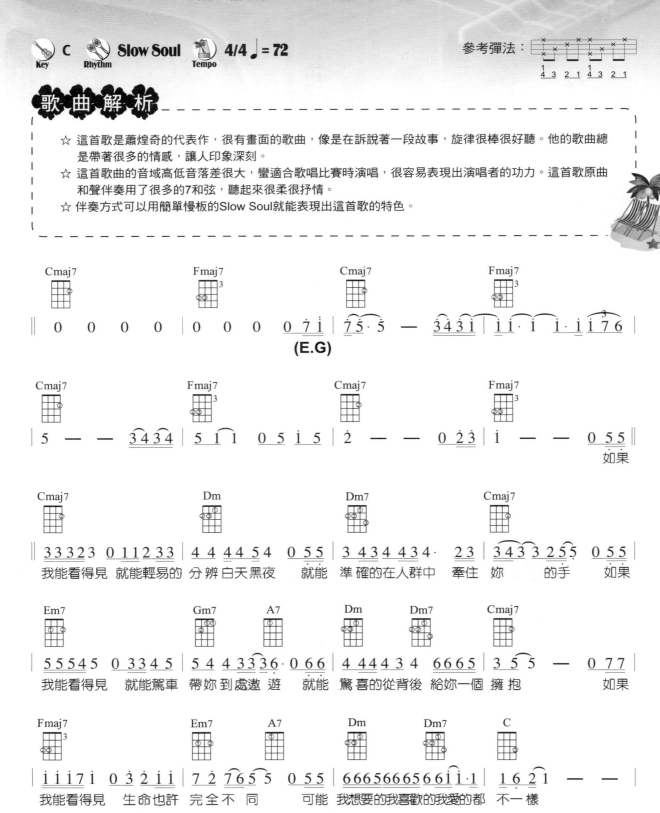

Cmaj7 Fmaj7 Cmaj7 Fmaj7

‖ 0 0 0 0 | 0 0 0 0 7 1̇ | 7̇5·5 — 3̇4̇3̇1̇ | 1̇1̇·1̇ 1̇·1̇ 1̇7̇6̇ |

(E.G)

Cmaj7 Fmaj7 Cmaj7 Fmaj7

| 5 — — 3434 | 5 1̇ 0 5 1̇5 | 2̇ — — 0 2̇3̇ | 1̇ — — 0 55 ‖

如果

Cmaj7 Dm Dm7 Cmaj7

‖ 33323 011233 | 4 4 4454 0 55 | 3 434 434· 23 | 3̇43̇ 3 25̇5̇ 0 55 |

我能看得見 就能輕易的 分辨 白天黑夜 就能 準確的在人群中 牽住 妳 的手 如果

Em7 Gm7 A7 Dm Dm7 Cmaj7

| 55545 0 3345 | 5 44 3336·066 | 4 44434 6665 | 3̇ 55 — 0 77 |

我能看得見 就能駕車 帶妳 到處遨 遊 就能 驚喜的從背後 給妳一個 擁 抱 如果

Fmaj7 Em7 A7 Dm Dm7 C

| 1̇1̇1̇7̇1̇ 03̇2̇1̇1̇ | 7̇ 2̇7̇65 0 55 | 66656665 661̇·1̇ | 1̇6 2̇1̇ — |

我能看得見 生命也許 完全不 同 可能 我想要的我喜歡的我愛的都 不一樣

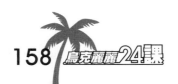

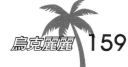

Dm7	G	Cmaj7	Fmaj7	Fmaj7

3 2 2 2 1 6 5 3 2 2 1 6 ‖ 5 i i — — i — 0 3 2 2 | i i i — i i |

看 見　這世界就在我　眼 前　　　　　　　　就　在　我眼前　　　Oh

Fmaj7	Cmaj7

5 — — — | 0 0 0 0 | 0 0 0 0 ‖

Woo　　　　　　　　　　　　　　　**Fine**

陪我看日出

■ 作詞 / 梁文福　　■ 作曲 / Begin〈涙そうそう（涙光閃閃）〉　　■ 演唱 / 蔡淳佳

Key **C**　Rhythm **Slow Soul**　Tempo **4/4** ♩= 72　　　　參考彈法：

歌 曲 解 析

☆ 這首原曲〈涙光閃閃〉是一首日本歌曲，由日本夏川里美演唱，是由日本女歌手森山良子紀念他英年早逝的兄長所作，是第一次聽了就會喜歡的歌曲。這首歌因為太好聽了，所以被翻唱有很多的版本，國語、台語、英文、還有夏威夷文版本。

☆ 這首歌曲很適合用Ukulele來彈奏，筆者之前去夏威夷拜訪Blues Simabukuro（Jake Simabukuro的弟弟）時，他也用Ukulele彈奏這首歌曲，真的好聽。

☆ 這首歌可以用Slow Soul的彈奏方式搭配彈唱。

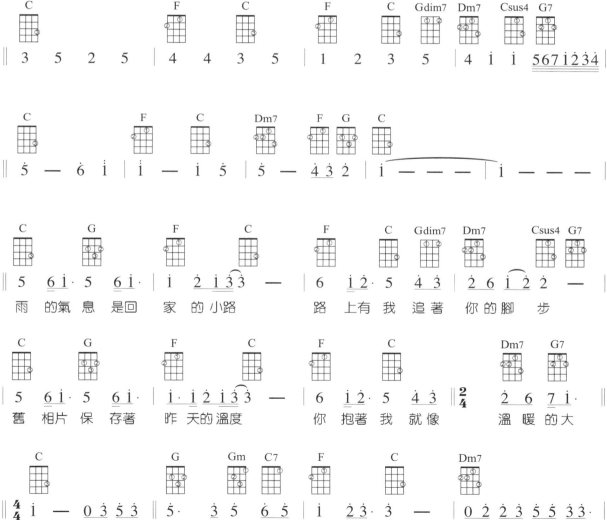

F G | Em7 A7 | F C | F C

2 — 0 3 5 3 | 5· 3 5 6 5 | 1 2 3· 3 — | 1 2 3· 1 —
附　　雨過了就　有路　像那　年看日　出　你牽著我

F C | F C | Dm7 G7 | C

1 2 3· 3 — | 1 2 3· 5· 5 4 3 | 2/4 2 6 7 1· | 4/4 1 — 4 3 | 1 5 3 1 3 4 3
穿　過了霧　　叫我看　希望就在　黑夜的盡　處

C G | F C | F C | Dm7 G7sus4 G7

5 6 1· 5 6 1· | 1 2 1 3 3 — | 6 6 1 2· 5· 5 4 3· | 2 6 1 2· 2 —
哭　過的眼　看歲　月　更清楚　想一個人　閃著淚光　是一種幸　福

C G | F C | F C | Dm7 G7

5 6 1· 5 6 1· | 1 2 1 3 3 — | 6 1 2· 5· 5 4 3· | 2/4 2 6 7 1·
又　回到我　離開　家　的下午　你　送著我　滿天葉　子都在飛

C | G Gm C7 | F C | Dm7

4/4 1 — 0 3 5 3 | 5· 3 5 6 5 | 1 2 3· 3 — | 0 2 2 3 5 5 3 3·
舞　　雨下了　走　好路　這句　話我記　住　風再大吹不走囑

G | Em7 A7 | F C | F C

2 — 0 3 5 3 | 5· 3 5 6 5 | 1 2 3· 3 — | 1 2 3· 1 —
附　　雨過了就　有路　像那　年看日　出　你牽著我

F C | F C | Dm7 G7 | C

1 2 3· 3 — | 1 2 3· 5· 5 4 3 | 2/4 2 6 7 1· | 4/4 1 — 4 3
穿　過了霧　　叫我看　希望就在　黑夜的盡　處

Dm7 | C G | F C

2 3 6 2 2 5 | 5 — — — | 0 5 6 1 5 — | 1 2 3 —

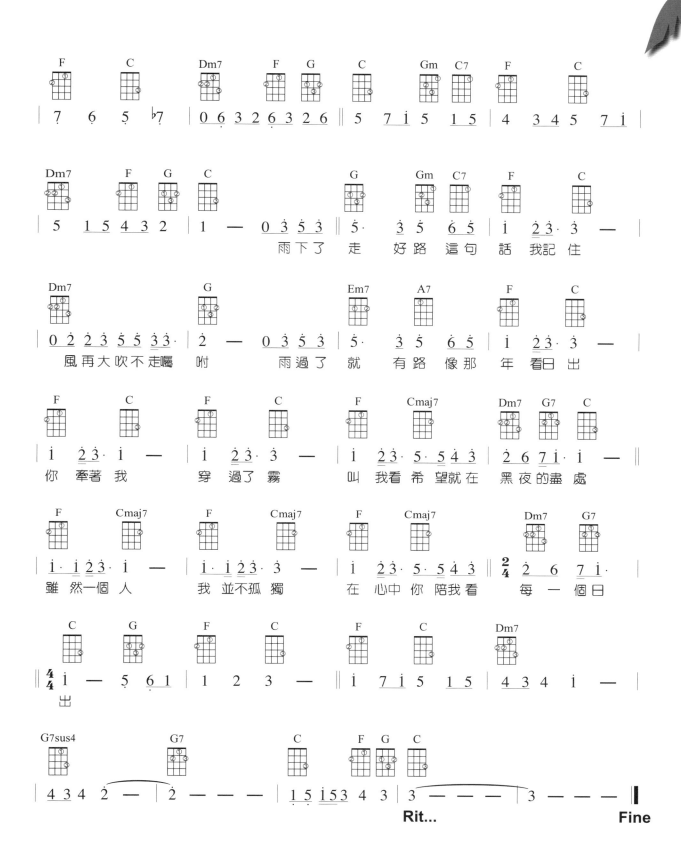

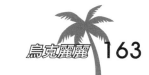

今宵多珍重

■作詞 / 林達　　■作曲 / 王福齡

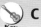 **C** Key　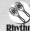 **Slow Soul** Rhythm　 **4/4** ♩ = 80 Tempo

參考彈法：

☆ 這首歌是周潤發主演的《監獄風雲》主題曲之一，歌曲很搭配戲中友誼的劇情裡，也是許多當過兵的
　 朋友共同的回憶，每天晚上就寢前都撥放一段，頗有安眠的味道。

☆ 這首歌旋律優美、節奏不快，蠻適合用Slow Soul 43212321的彈奏方式。

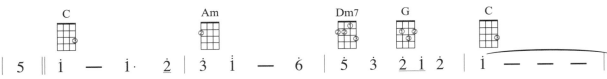

C	Am	Dm7	G	C

| 5 ‖ i — i· 2 | 3 i — 6 | 5 3 2 1 2 | i — — — ‖ |

C	C	Cmaj7	Am	D7

| i — — 5 ‖ 1 — 1· 2 | 3 5 — 6 | 5 3 2 1 6 |
| 南 風 吻 臉 輕 輕 飄 過 來 花 香 |

G7	C	Am	Em7	D7

| 5 — — 5 | 1 — 1· 2 | 3 i — 6 | 5 3 3 2 1 |
| 濃 南 風 吻 臉 輕 輕 星 依 稀 月 朦 |

G7	C	Cmaj7	Am	D7

| 2 — — 5 ‖ 1 — 1· 2 | 3 5 — 6 | 5 3 2 1 6 |
| 朧 我 倆 緊 偎 親 親 說 不 完 情 意 |

G7	C	Am	Em7	F

| 5 — — 5 | 1 — 1· 2 | 3 i — 6 | 5 3 2 1 2 |
| 濃 我 倆 緊 偎 親 親 句 句 話 都 由 |

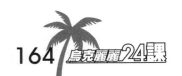

C	Am	C	Am

| 1 — — — | 0 i̇ — 6 | 5 i̇ — 6 | 6 6̂5̂ 6 i̇ |
| 衷 | 不 管 明 天 | 到 明 天 | 要 相 |

C	Em7	G	D7

| 3 — — — | 0 5 — 3 | 2 5 — 3 | 2 2̂1̂ 6 3 |
| 送 | 戀 著 今 宵 | 把 今 宵 | 多 珍 |

G7	C	Cmaj7	Am D7

| 2 — — 5̣ | 1 — 1· 2 | 3 5 — 6 | 5 3 2̂1̂ 6 |
| 重 | 我 倆 臨 別 | 依 依 | 怨 太 陽 快 昇 |

G7	C	Am	Em7 F C

| 5̣ — — 5̣ | 1 — 1· 2 | 3 i̇ — 6 | 5 3 2̂1̂ 2 ‖ 1 — — 5̣ ‖ |
| 東 | 我 倆 臨 別 | 依 依 | 要 再 見 在 夢 中 我 %% |

C	C	Am	Dm G C

| 1 — — 5̣ | i̇ — i̇· 2̇ | 3̇ i̇ — 6 | 5 3 3̇ 2̇ 2̇ | i̇ — — — ‖ |
| 中 | | | **Fine** |

Dream A Little Dream Of Me

■ 作詞 / Andre, Fabian; Kahn, Gus; Schwandt, Wilbur ■ 作曲 / Andre, Fabian; Kahn, Gus; Schwandt, Wilbur

 Key C **Rhythm** **Slow Soul** **Tempo** 4/4 ♩ = 100 參考彈法：

歌 曲 解 析

☆ 這是蠻經典的Jazz味道歌曲，好聽的歌曲總是有許多人翻唱，早期Louie Amstrong以慵懶浪漫的曲風演唱，是很多人喜歡的歌曲。

☆ 這首歌很適合用Ukulele來伴奏，知名歌手季小薇也曾用Ukulele彈唱這首歌，搭配她獨特的嗓音，真的很棒。

 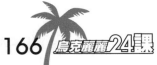

I'm Yours

■ 作詞 / Jason Mraz　　■ 作曲 / Jason Mraz　　■ 演唱 / Jason Mraz

 B Key　 **Shuffle** Rhythm　 **4/4** ♩ = 132 Tempo　　　　參考彈法：

歌 曲 解 析

☆ 這是由Jason Marz演唱的歌曲。帶有抒情味道的搖滾歌曲，讓人一聽到，整個身體就會想跟著擺動，好聽的歌曲和弦不一定複雜，整首歌的主旋律一直用這四個和弦 B F# G#m E 進行著。剛開始看這幾個封閉和弦或許覺得不容易，其實這四個和弦全部都升半個音就是 C 調，和弦進行為 C G Am F。

☆ 這首歌原曲若是以吉他彈奏，右手的伴奏可用（下上）（下上）的伴奏方式，第一個（下上）彈上面4、3、2弦，第二個（下上）彈下面3、2、1弦。若覺得B調太難可以先從C調開始，等右手彈順了再來彈B調。

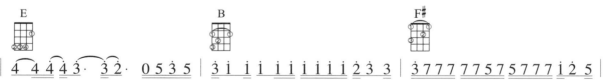

you done done me and you bet I felt it I tried to be chill but you're so hot that I melted I fell right through the cracks and now I'm

trying to get back Before the cool done run out I'll be giving it my bestest Nothing's going to stop me but divine intervention I

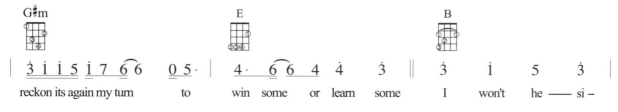

reckon its again my turn to win some or learn some I won't he —— si –

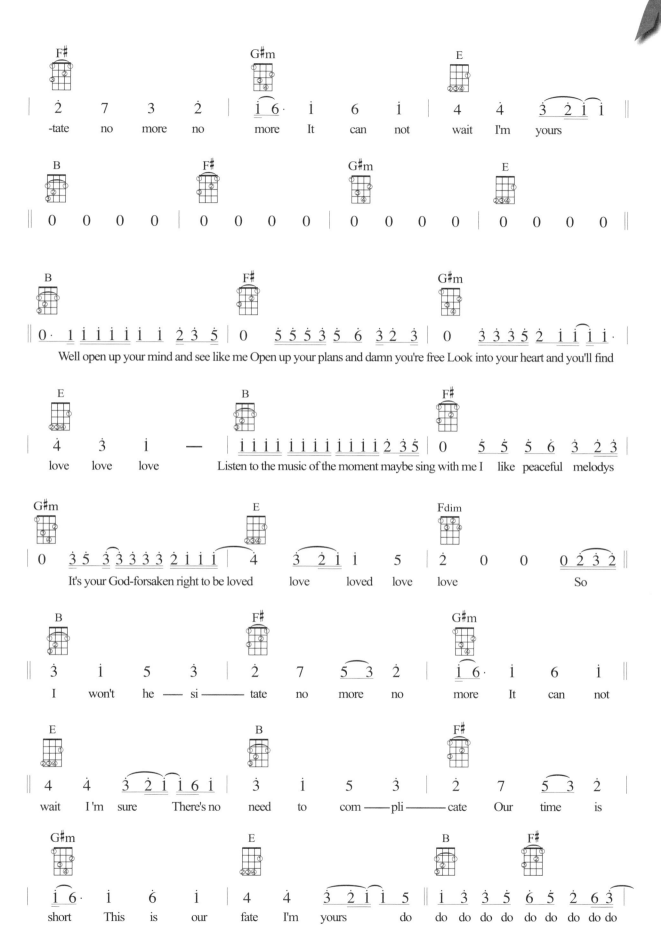

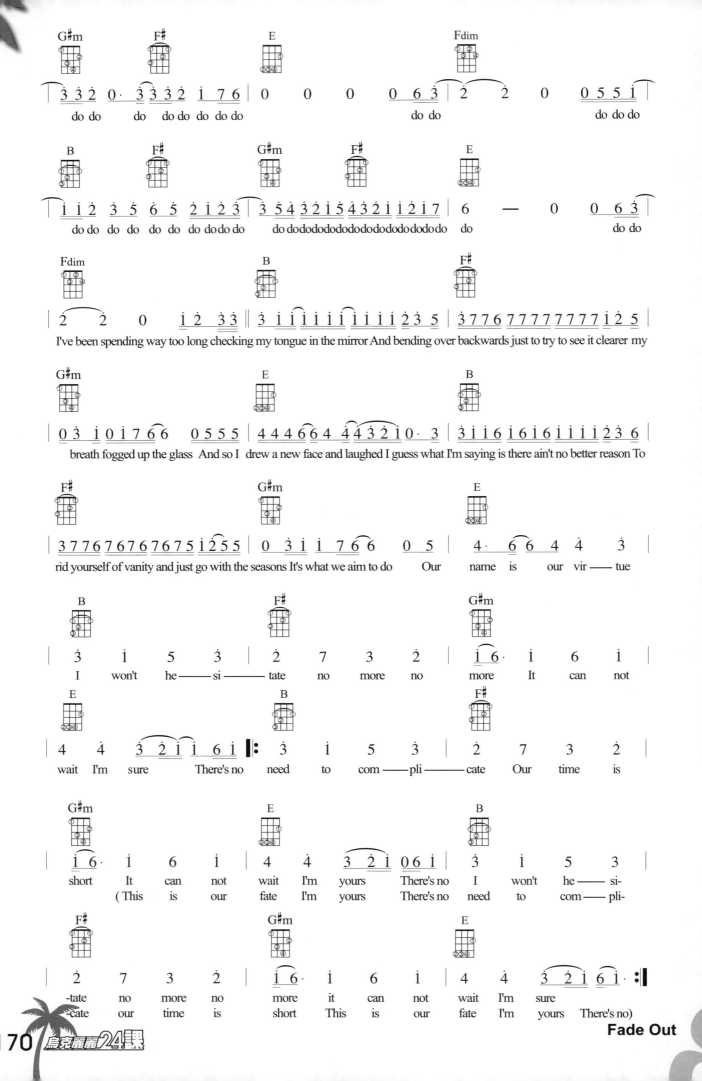

Fade Out

Imagine

■作詞 / John Lennon　　■作曲 / John Lennon　　■演唱 / John Lennon

 C Key　 **Slow Soul** Rhythm　 **4/4** ♩ = **80** Tempo

參考彈法：

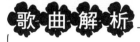 歌 曲 解 析

☆ 這首是由Beatles的John Lennon所作，他的歌曲都帶有點淡淡的憂鬱，這首歌也不例外。作者是理想主義的夢想家，期望世界是一個無為而治、沒有貪婪也沒有飢餓的地方，是一首耐聽、雋永的歌曲。

☆ 這首歌用Ukulele搭配很有味道，建議可以用Slow Soul的彈奏方式搭配彈唱。

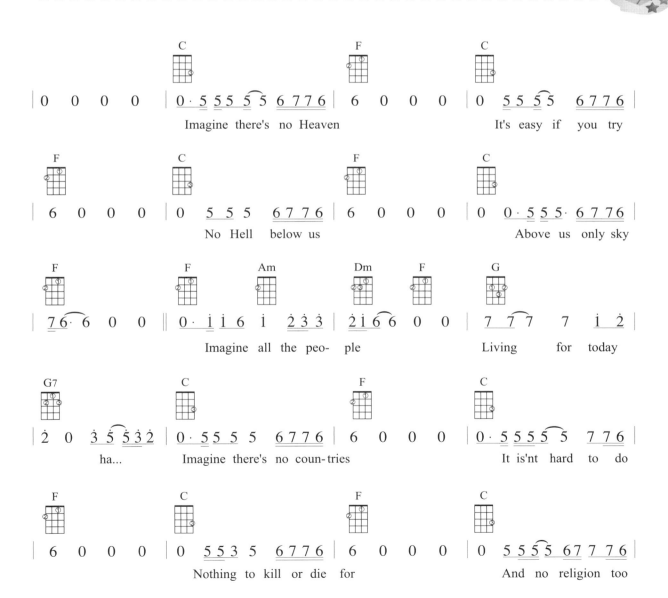

More Than Words

■ 作詞 / Nuno Bettencourt、Gary Cherone ■ 作曲 / Nuno Bettencourt、Gary Cherone ■ 演唱 / Extreme

 Key G **Rhythm** **Slow Soul** **Tempo** 4/4 ♩ = 67 參考彈法：

 歌 曲 解 析

☆ 這首是木吉他打板的經典歌曲，此歌的特色在於歌曲的和聲，細膩的真假音變換聽起來就像這首歌名一樣「More Than Words」非言語能形容，是一首很好聽的歌曲。

☆ 打板的特色在於打在每小節的第二、四拍，有個簡單口訣：撥、勾、打、勾，彈奏方式如下：撥4、勾（12）、打板、勾（12）。

☆ 第一個音用拇指撥第四弦、第二個音用中指食指勾第一、二弦、第三個音打板、第四個音用中指食指勾第一、二弦。

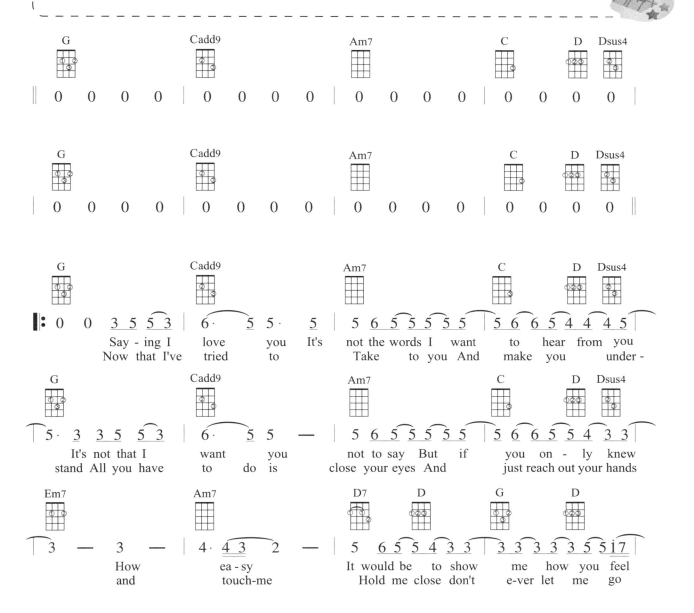

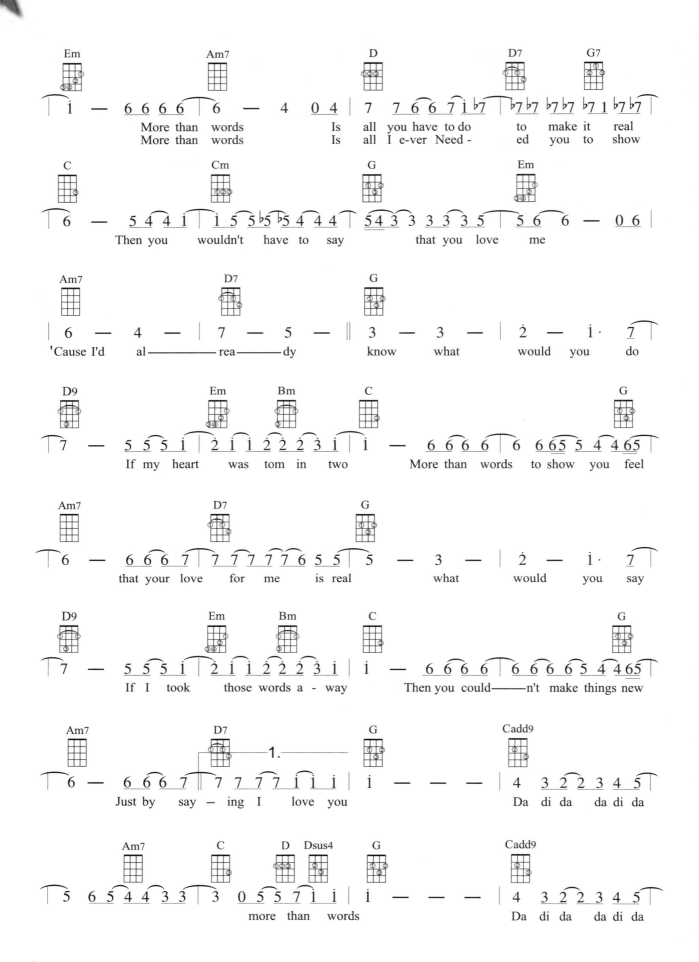

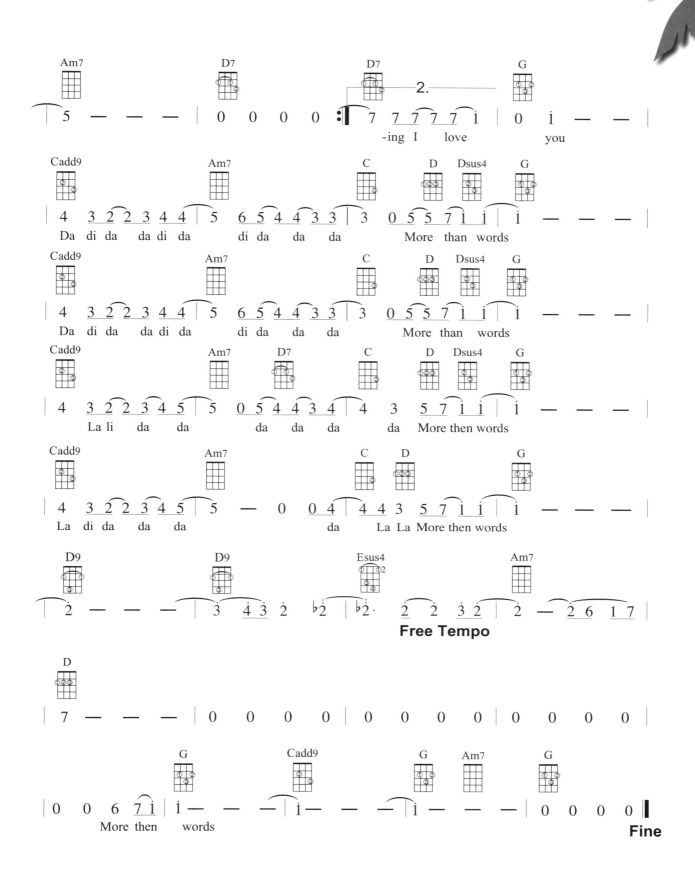

Nothing Gonna Change My Love For You

■ 作詞 / Michael Masser　　■ 作曲 / Michael Masser

Key **C**　Rhythm **Bossa Nova**　Tempo **4/4 ♩= 80**　参考彈法：

歌 曲 解 析

☆ 這是80年代很受歡迎的一首歌曲，也是Pub、餐館經常播放的歌曲。此曲原作黑人爵士樂手George Benson所作，由夏威夷的偶像歌星Glenn Medeiros翻唱將這首歌唱紅。

☆ 這首歌大部分都是兩拍換和弦的歌曲，蠻適合用Slow Soul的彈奏方式搭配彈唱。

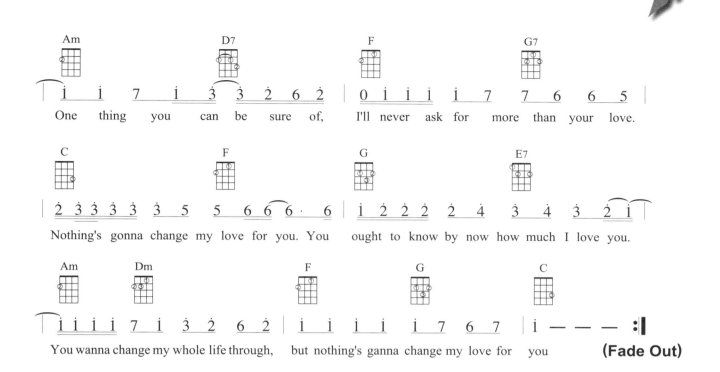

One thing you can be sure of, I'll never ask for more than your love.

Nothing's gonna change my love for you. You ought to know by now how much I love you.

You wanna change my whole life through, but nothing's ganna change my love for you

(Fade Out)

Obladi Oblada

■ 作詞 / Paul McCartney　　■ 作曲 / Paul McCartney　　■ 演唱 / The Beatles

 C Key　 **Folk Rock** Rhythm　 **4/4** ♩= **120** Tempo　　　　參考彈法：

下　下上　上下上

 歌 曲 解 析

☆ 這首輕快好聽的歌曲，是由Beatles的靈魂人物Paul McCartney所作，據說他的好朋友John Lennon覺得這首歌太「陳腔濫調」並不是很喜歡。後來在1968年，英國另一支的搖滾團體The Marmalade撿去當主打歌，重新翻唱居然在英國流行排行榜上冠軍達20週。

☆ 這首歌是描述一對男女在菜市場認識的經過，後來結婚生子，真的是蠻菜市場的歌曲，因為旋律容易朗朗上口，所以很快的讓社會大眾接受。

☆ 這首歌曲適合用Folk Rock下、下、上、上、下、上的彈奏方式搭配彈唱。

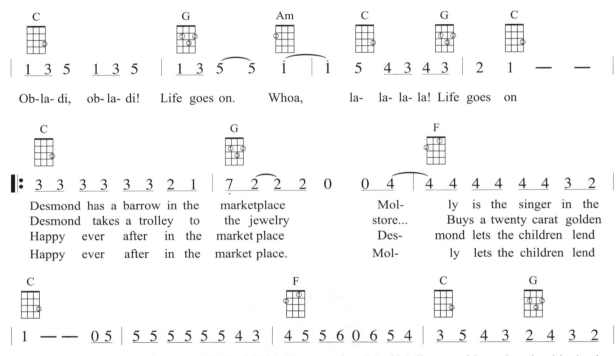

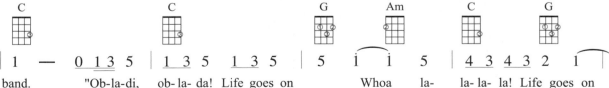

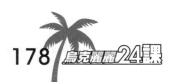

C C G Am C G

1 — 0 1 3 5 | 1 3 5 1 3 5 | 5 i i 5 | 4 3 4 3 2 1 |

"Ob- la-di, ob- la- da! Life goes on Whoa la- la- la- la! Life goes on

C F F C

1 — — — ‖ 0 1 1 4 5 4 6 5 6 | i 4 6 — 1 3 | 3 — — — |

In a couple of years they have built a home sweet home,

C F F C

3 — — — | 0 1 1 4 5 4 6 5 6 | i 4 6 — 0 1 | 3 3 3 3 4 3 2 |

With a couple of kids running in the yard, Of Desmond and Mo- lly

G C G C C

3 2 — — — ‖: 4 3 6 6 5 6 | 6 — 0 5 6 6 | i i i 6 — 0 6 |

Jones... la- la! Life goes on. And if you want some time, sing

G C

5 4 3 2 1 i ‖

ob- la- di- la da. Hey! **Fine**

True Love

■作詞曲 / 藤井フミヤ（日劇《愛情白皮書》主題曲）　　　■演唱 / 藤井郁彌

Key: C　Rhythm: Folk Rock　Tempo: 4/4 ♩= 120

參考彈法：
下　下上　上下上

歌 曲 解 析

☆ 這是早期日劇《愛情白皮書》主題曲，此歌一開始就是用簡單的吉他伴奏，簡潔有力的和弦刷法加上段落間的過門音讓人印象深刻，在當時是許多人喜愛的歌曲。

☆ 好聽的彈唱搭配不需要複雜，這首歌可以用規律均勻的Folk Rock彈法搭配彈唱就很有味道。

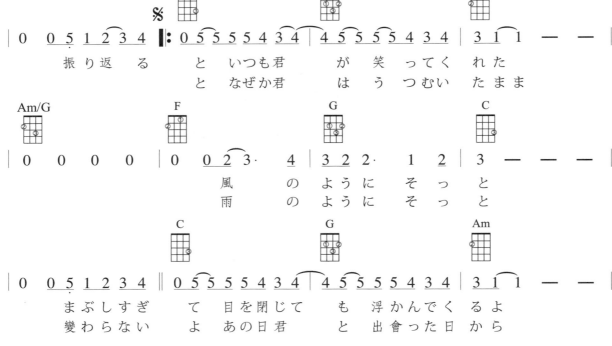

振り返る　と　いつも君　が　笑ってく　れた
と　なぜか君　は　う　つむい　たまま

風　の　ように　そっ　と
雨　の　ように　そっ　と

まぶしすぎ　て　目を閉じて　も　浮かんでく　るよ
變わらない　よ　あの日君　と　出會った日　から

180 烏克麗麗24課

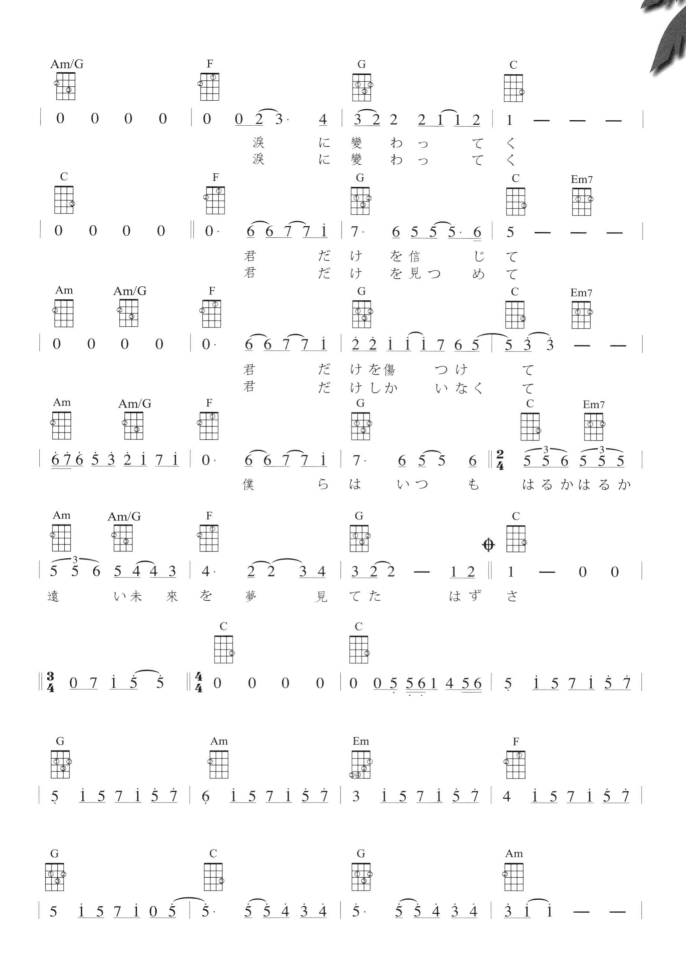

F　　　　　　**G**

| 0　0 i i 7 6 5 | 4 — — — | 5　0 5 1 2 3 4 :‖

立ち止まる 𝄋

C　　**Em**　　　**Am**　　**Am/G**　　　　**F**　　　　　　**G**

‖ 1 — — — | 1 — — — | 0　0· 2 3 4 | 3 2 2 — 1 2 |

さ　　　　　　　　　　　　夢　見　て　た　　は　ず

C　　　　　**C**

| 1 — — — ‖ 3/4 0 7 i 5 5 ‖ 4/4 0 0 0 0 ‖ 3/4 0 7 i 5 5 ‖

さ

C

| 0　0　0　0 ‖ 3/4 0 7 i 5 5 ‖

Fade Out

Vincent

■作詞 / Don McLean　　■作曲 / Don McLean

 Key **C**　 Rhythm **Slow Soul**　 Tempo **4/4 ♩ = 90**

參考彈法：

歌曲解析

☆ 這是一首相當經典的歌曲，由Don Mclean作詞、作曲，Don Mclean是美國相當著名的詩人歌手，這首歌是看了梵谷的畫作所感動寫下的歌。很惋惜梵谷作品在當時並不被人重視，後來貧窮潦倒，英年早逝。

☆ 這首歌其實並不好唱，因為自由的旋律加上不是很容易懂英文歌詞，須先將歌詞念熟再來搭配彈唱比較能事半功倍。可以用43212321和4321的彈奏方式搭配。四拍的時候用43212321的彈奏方式，兩拍則用4321。

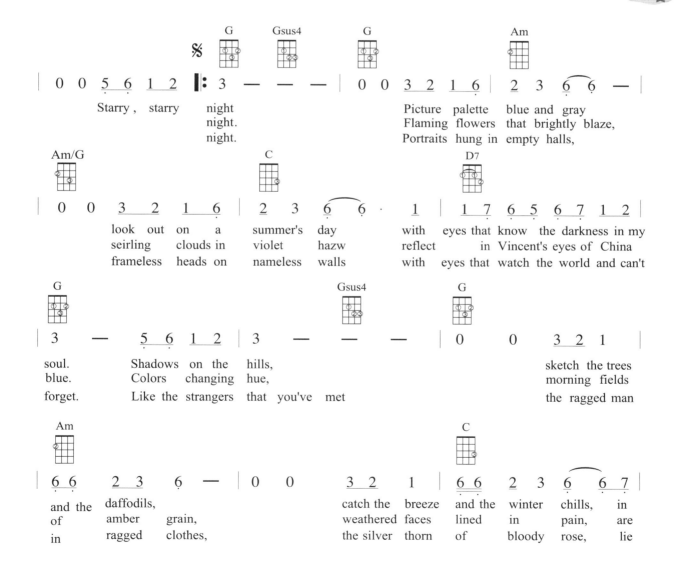

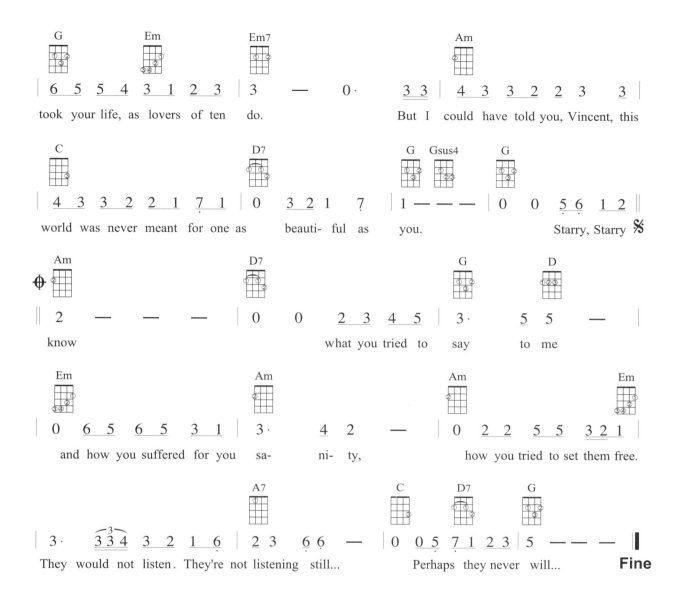

G	Em	Em7		Am

```
6  5  5  4  3  1  2  3 | 3  —  0·   | 3 3 | 4  3  3  2  2  3   3 |
```
took your life, as lovers of ten do. But I could have told you, Vincent, this

C		D7	G Gsus4	G

```
4  3  3  2  2  1  7  1 | 0  3  2  1  7 | 1 — — | 0  0  5 6  1 2 ‖
```
world was never meant for one as beauti- ful as you. Starry, Starry 𝄋

Am	D7	G	D

```
‖ 2  —  —  —  | 0  0  2 3 4 5 | 3·  5 5  —  |
```
know what you tried to say to me

Em	Am	Am	Em

```
| 0  6 5  6 5  3 1 | 3·   4  2  —  | 0  2 2  5 5  3 2 1 ‖
```
and how you suffered for you sa- ni- ty, how you tried to set them free.

	A7	C	D7	G

```
| 3·  3 3 4  3  2  1  6 | 2 3  6 6  —  | 0  0 5 7 1 2 3 | 5  —  —  —  ‖
```
They would not listen. They're not listening still... Perhaps they never will... **Fine**

Yesterday

■ 作詞 / Paul McCartney　　■ 作曲 / Paul McCartney　　■ 演唱 / The Beatles

 C Key　 **Slow Soul** Rhythm　 4/4 ♩ = 80 Tempo　　　參考彈法：

 歌 曲 解 析

☆ Beatles是流行音樂史上最偉大的樂團之一，也是許多樂團爭相模仿的對象，Beatles留下了很多好聽的歌曲，而〈Yesterday〉這首歌更是膾炙人口，雖然經過多年還是耐聽。經典好聽的歌曲是可以唱一輩子的。

☆ 這首歌可以首歌曲不管是拍擊法或是指法都適合，拍擊法可以用Slow Soul一拍一拍慢慢刷，也可以用43214321的指法彈奏。

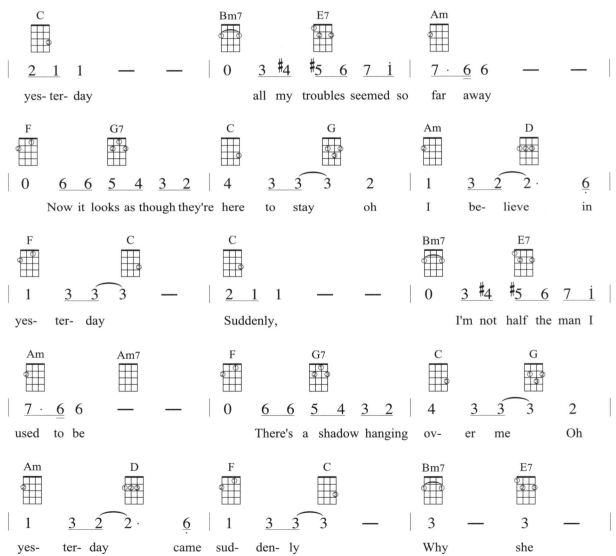

Am	G	F		Dm	G		C			
6	7	i̲ 6		7 ·	6̲ 5 6		3 — — —			
had	to go	I don't		know	she wouldn't		say			

Bm7	E7		Am	G	F	Am	Dm	G
3 —	3 —		6 7	i̲ 6	7 ·	6̲ 5 7		
I	said		something	wrong now I	long	for yes- ter-		

C		C		Bm7	E7
i̲ 5 4 3		2̲ 1 1 — —		0 3̲ #4 #5̲ 6 7̲ i	
day		Yes- ter- day		love was such an easy	

Am	Am7		F	G7		C	G
7 · 6̲ 6	— —		0 6̲ 6 5̲ 4 3̲ 2		4 3̲ 3 3 2		
game to play			Now I need a place to		hide away	Oh	

Am	D		F	C		C	D		F	C
1 3̲ 2 2 · 6̣		1 3̲ 3 3 —		1 3 2 6̣		1 3̲ 3 3 — ‖				
I be-lieve	in yes- ter- day			Mm mm mm mm		mm mm mm	**Fine**			

Yesterday Once More

■ 作詞曲 / Richard Carpenter、John Bettis　　　■ 演唱 / The Carpenters

 C Key　 Rhythm **Slow Soul**　 Tempo 4/4 ♩ = 80　　　　　參考彈法：

歌曲解析

☆ 這是木匠兄妹The Carpenters的經典歌曲，在70年代時他們的歌曲是許多人的成長回憶，優美細膩的嗓音很能撫慰人心，在當時引起一陣Carpenters風潮，可惜在他們事業如日中天時，妹妹Karen於1983年得了厭食症離開了人世，享年32歲。除了〈Yestereday Once More〉外，他們還有許多經典好聽的歌曲，像是〈Top of The World〉。

☆ 這首歌可以用43231323的指法彈奏方式搭配。

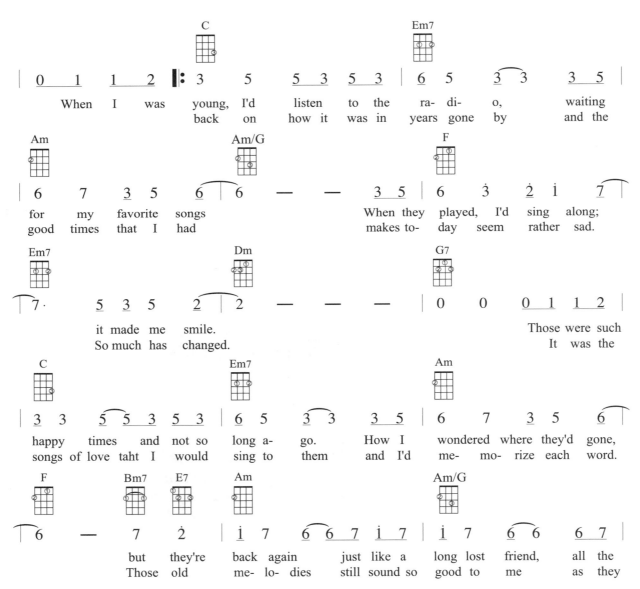

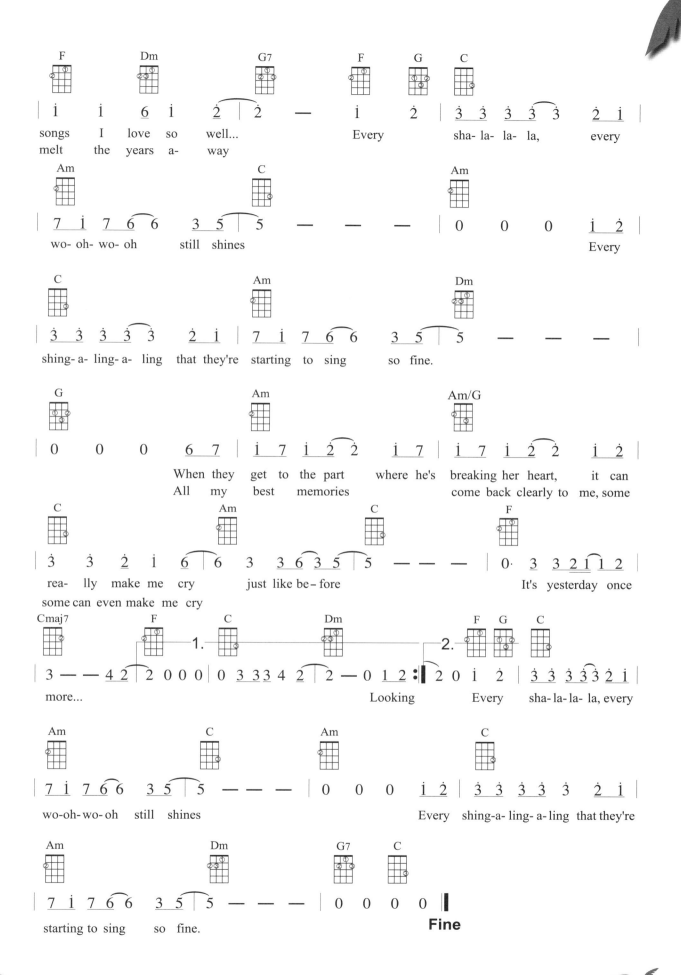

Your Song

■ 作詞曲 / Bernie Taupin、Elton John ■ 演唱 / Elton John

 Key C Tempo 4/4 ♩= 120 參考彈法：

 歌曲解析

☆ 是英國著名歌手Elton John在他20歲出頭時作的歌曲，Elton John是為歌壇長青樹，之前為瑪麗蓮夢露所作的歌曲，後來也用來改編當成英國黛安娜王妃的紀念歌曲。
☆ 像這類敘事性的歌曲很適合三指法的彈奏方式。

C	F	G	Em	Am	Am/G

‖: 0 3 2 3 2 3 3 3 · 3 | 0 2 2 2 5 2 3 2 | 0 · 6 1 1 6 1 1 · 7 7 1 · |

It's a little bit funny this feeling inside I'm not one of those who can
If I was a sculp- tor but then a- gain, no Or a man who makes potions in a
I sat on the roof and kicked off the moss.Well, a few of the verses well they've
So excuse me forget- ting, but these things I do, You see I've forgot- ten if they're

 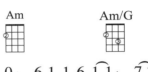

D	F	C	G	E7	Am	Am/G

0 1 3 3 1 · 3 ♭2 1 1 | 0 6 1 1 1 3 2 1 1 2 | 0 3 5 6 · 3 ♭2 1 6 6 |

easi- ly hide I don't have much money but, boy ,if I did,
travelling show I know it's not much but it's the best I can do
got me quite cross, But the sun's been quite kind while I wrote this song
green or they're blue Any-way the thing is what I really mean

C	Dm		F	G7	1.3.	G7sus4	G7

| 0 1 1 1 3 5 6 | 3 ♭2 1 2 | 0 6 1 1 1 2 — ‖ 2/4 0 — :‖

I'd buy a big house where we both could live
My gift is my song and
It's for people like you that keep it turned on
Yours are the sweetest eyes

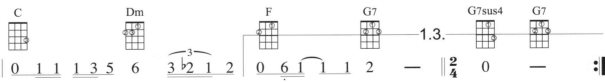

F	C	2.4.	F	C	Em7	Am

4/4 0 6 1 1 1 1 1 — ‖ 2/4 0 — ‖ 4/4 0 3 5 5 3 5 6 5 3 3 2 1

this one's for you And you can tell every- bo- dy
I've ever seen

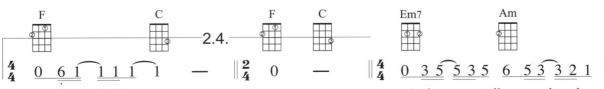

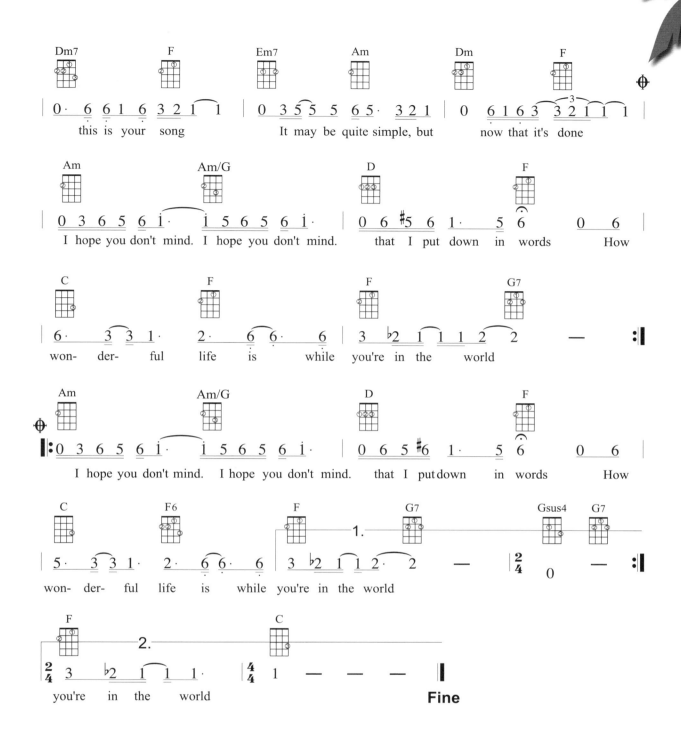

感謝 序

大家的烏克麗麗

推廣Ukulele過程中要感謝的人真的很多很多，有我以前在工研院的長官和同事們、好朋友、家人和神。特別感謝貼心的李鍾熙院長和南分院蔡新源執行長，在創業過程精神和物質上的支持鼓勵，我的工研院戰友Na Hala Ukulele樂團李順吉和陳彥全，因為你們的音樂才能和陪伴，讓我的音樂路上更寬廣。

謝謝Kevin曾國榮牧師在推廣Ukulele過程中的方向指引和教會弟兄姐妹的鼓勵。謝謝娃娃金智娟分享學習Ukulele經驗，讓我知道Ukulele可以增加親子間的平行互動、增進親子間的情感。謝謝Again蔡科俊老師的熱心幫忙讓我可以順利出書。謝謝環宇電台總經理洪家駿在創業初期提供教學場地和推廣幫助。謝謝富廣開發總經理張鎮洲對於藝文的支持，讓Ukulele有了發揮的舞台。謝謝章經綸總經理在教學上提供寶貴的建議，讓我在教學方面能有成長。謝謝凱斯雙語幼稚園王永弘主任的邀約，讓我有機會可以學習帶領幼兒學習Ukulele。謝謝智多星聶振亞先生協助協會成立和提供意見，讓我們團隊更專業。謝謝環宇電台和IC之音長期支持Ukulele活動。謝謝我的好朋友黃詔熙經常給予多方面的協助。

還有一群熱愛音樂的好朋友，熱情無比的秧隄博美館執行長鍾思仁長期推廣社區營造，將夏威夷吉他很生活化帶入大家的生活當中。行動力超強的Eric彭華威帶領著「有大有小」樂團長期南征北討，掀起了全家人一起玩Ukulele的風潮。還有一群熱情的Ukulele助教和老師們—小助教鍾岱陵協助帶領六家國小Ukulele社、很會帶小朋友的大山文教范玉琪、專業鄭吉南不定期分享Ukulele訊息、親切專業的草莓、藉由Ukulele療傷的刺客聯盟團長—陳世克、剛考上街頭藝人的小白—賴政廷、有愛心的清交大夏威夷吉他社的林志穎和王仕琪，除了義務教學外，也帶領同學們去當志工關懷弱勢團體。

還有職訓局、新竹縣文化局對於Ukulele藝文活動的支持，風狂Aloha熱情的大小朋友、繆思舞藝、香山社區大學、長億家教、大山文教、竹東喬登美語、欣欣潛能、關東橋教會、科技生活館、風箏亂亂飛、小烏麗、親子寶貝、唐威廉美語和園區等各團隊對於Ukulele活動的支持。

還有許多扮演不同角色的好朋友們一起投入Ukulele推廣，謝謝雪芳每次活動設計很有fu的海報、專業有夢想的攝影師關耀輝大哥、專業親切的主持人小花李芝瑩、和幽默風趣很能帶動氣氛的陳仁滄，讓活動更溫馨，大家就好像是肢體關係一樣彼此需要和Support著彼此。

謝謝Anuenue Ukulele、D&D Ukulele、Kala Ukulele、Koyama Ukulele、Mahalo Ukulele、台灣烏克麗麗專門店，在每次活動的贊助。

還要特別感謝我的妹妹Sissy犧牲許多假日支持我的夢想，我的父母開明支持的態度讓我可以放心去推廣，最後要感謝神讓我發現我的才能，讓我的才能可以充份發揮。

結語

恭喜您完成24堂課程的焠鍊，烏克麗麗的學習路還很長，想要成為一位真正專業的演奏者或音樂人，所要具備的能力絕不僅止於此，您需要更扎實的彈奏技巧以應付更困難的曲子；更熟練的音階以應付獨奏的編排與即興演奏；更清楚的樂理觀念以應付創作與編曲；更深厚的和弦彈奏與運用功力來創造更美麗的聲音；更深入接觸各個不同的曲風以創造自我風格，您甚至需要了解烏克麗麗的錄音與電腦編曲以製作自己或他人的作品…敬請參考麥書文化陸續出版的其他教材著作，一定可以帶領您更上一層樓。

最新圖書目錄

麥書文化

學習音樂最佳途徑
音樂人必備叢書
專業樂譜

COMPLETE CATALOGUE

民謠彈唱系列

彈指之間
Guitar Handbook
潘尚文 編著　定價380元 附影音教學 QR Code
吉他彈唱、演奏入門教本，基礎進階完全自學。精選中文流行、西洋流行等必練歌曲。理論、技術循序漸進，吉他技巧完全攻略。

吉他玩家
Guitar Player
周重凱 編著　定價400元
最經典的民謠吉他技巧大全，基礎入門、進階演奏完全自學。精彩吉他編曲、重點解析，詳盡樂理知識教學。

吉他贏家
Guitar Winner
周重凱 編著　定價400元
自學、教學最佳選擇，漸進式學習單元編排。各調範例練習，各類樂理解析，各式編曲手法完整呈現。入門、進階、Fingerstyle必備的吉他工具書。

名曲100(上)(下)
The Greatest Hits No.1 / No.2
潘尚文 編著　每本定價320元 CD
收錄自60年代至今吉他必練的經典西洋歌曲，每首歌曲均有詳細的技巧分析、歌曲中譯歌詞，另附示範演奏CD。

六弦百貨店精選3
Guitar Shop Song Collection
潘尚文、盧家宏 編著　定價360元
收錄年度華語暢銷排行榜歌曲，內容涵蓋六弦百貨歌曲精選。專業吉他TAB譜六線套譜，全新編曲，自彈自唱的最佳叢書。

六弦百貨店精選4
Guitar Shop Special Collection 4
潘尚文 編著　定價360元
精采收錄16首絕佳吉他編曲流行彈唱歌曲－獅子合唱團、盧廣仲、周杰倫、五月天……一次收藏32首獨立樂團歷年最經典歌曲－茄子蛋、逃跑計劃、草東沒有派對、老王樂隊、滅火器、麋先生……

超級星光樂譜集(1)(2)(3)
Super Star No.1.2.3
潘尚文 編著　定價380元
每冊收錄61首「超級星光大道」對戰歌曲總整理。每首歌曲均標註有吉他六線套譜、簡譜、和弦、歌詞。

I PLAY－MY SONGBOOK 音樂手冊(大字版)
I PLAY－MY SONGBOOK (Big Vision)
潘尚文 編著　定價360元
收錄102首中文經典及流行歌曲之樂譜。保有原曲風格、簡譜完整呈現，各項樂器演奏皆可。A4開本、大字清楚呈現，線圈裝訂翻閱輕鬆。

I PLAY詩歌－MY SONGBOOK
Top 100 Greatest Hymns Collection
麥書文化編輯部 編著　定價360元
收錄經典福音聖詩、敬拜讚美傳唱歌曲100首。完整前奏、間奏，好聽和弦編配，敬拜更增氣氛。內附吉他、鍵盤樂器、烏克麗麗，各調性和弦級數對照表。

就是要彈吉他
張雅惠 編著　定價240元
作者超過30年教學經驗，讓你30分鐘內就能自彈自唱！本書有別於以往的教學方式，僅需記住4種和弦按法，就可以輕鬆入門吉他的世界！

指彈好歌
Great Songs And Fingerstyle
吳進興 編著　定價400元
附各種節奏詳細解說、吉他編曲教學，是基礎進階學習者最佳教材，收錄中西流行必練歌曲、經典指彈歌曲。且附前奏影音示範、原曲仿真編曲QRCode連結。

節奏吉他完全入門24課
Complete Learn To Play Rhythm Guitar Manual
顏鴻文 編著　定價400元 附影音教學 QR Code
詳盡的音樂節奏分析、影音示範，各類型常用音樂風格吉他伴奏方式解說，活用樂理知識，伴奏更為生動！

木吉他演奏系列

指彈吉他訓練大全
Complete Fingerstyle Guitar Training
盧家宏 編著　定價460元 DVD
第一本專為Fingerstyle學習所設計的教材，從基礎到進階，涵蓋各類樂風樂曲手法、經典範例，隨書附教學示範DVD。

吉他新樂章
Finger Stlye
盧家宏 編著　定價550元 CD+VCD
18首最膾炙人口的電影主題曲改編而成的吉他獨奏曲，詳細五線譜、六線譜、和弦指型、簡譜完整對照並列之超級套譜，附贈精彩教學VCD。

吉樂狂想曲
Guitar Rhapsody
盧家宏 編著　定價550元 CD+VCD
12首日韓劇主題曲超級樂譜，五線譜、六線譜、和弦指型、簡譜全部收錄。彈奏解說、單音版曲譜，簡單易學，附CD、VCD。

古典吉他系列

樂在吉他
Joy With Classical Guitar
楊昱泓 編著　定價360元 DVD+MP3
本書專為初學者設計，學習古典吉他從零開始。詳盡的樂理、音樂符號術語解說、吉他音樂家小故事，完整收錄卡爾卡西二十五首練習曲，並附詳細解說。

古典吉他名曲大全(一)(二)(三)
Guitar Famous Collections No.1 / No.2 / No.3
楊昱泓 編著　每本定價550元 DVD+MP3
收錄多首古典吉他名曲，附曲目簡介、演奏技巧提示，由留法名師示範彈奏。五線譜、六線譜對照，無論彈民謠吉他或古典吉他，皆可體驗彈奏名曲的感受。

新編古典吉他進階教程
New Classical Guitar Advanced Tutorial
林文前 編著　定價550元 DVD+MP3
收錄古典吉他之經典進階曲目，可作為卡爾卡西的銜接教材，適合具備古典吉他基礎者學習。五線譜、六線譜對照，附影音演奏示範。

爵士鼓系列

邁向職業鼓手之路
Be A Pro Drummer Step By Step
姜永正 編著　定價500元 CD
姜永正老師精心著作，完整教學解析、譜例練習及詳細單元練習。內容包括：鼓棒練習、揮棒法、8分及16分音符基礎練習、切分拍練習…等詳細教學內容，是成為職業鼓手必備之專業書籍。

爵士鼓技法破解
Decoding The Drum Technic
丁麟 編著　定價800元 CD+VCD
爵士DVD互動式影像教學光碟，多角度同步錄譜自由切換，技法招術完全破解。完整鼓譜教學譜例，提昇視譜功力。

最適合華人學習的Swing 400招
許厥恆 編著　定價500元 DVD
從「不懂JAZZ」到「完全即興」，鉅細靡遺講解。Standand清單500首，40種手法心得，職業視譜技能…秘笈化資料，初學者保證學得會！進階者的一本爵士通。

爵士鼓完全入門24課
Complete Learn To Play Drum Sets Manual
方翊瑋 編著　定價400元
爵士鼓入門教材，教學內容由深入淺、循序漸進。掃描書中QR Code即可線上觀看教學示範。詳盡的教學內容，學習樂器完全無壓力快速上手！

電貝士系列

電貝士完全入門24課
Complete Learn To Play E.Bass Manual
范漢威 編著　定價360元 DVD+MP3
電貝士入門教材，教學內容由深入淺、循序漸進，隨書附影音教學示範DVD。

The Groove
The Groove
Stuart Hamm 編著　定價800元 教學DVD
本世紀最偉大的Bass宗師「史都翰」電貝斯教學DVD，多機數位影音、全中文字幕。收錄5首「史都翰」精采Live演奏及完整貝斯四線套譜。

放克貝士彈奏法
Funk Bass
范漢威 編著　定價360元 CD
最貼近實際音樂的練習材料，最健全的系統學習與流程方法。30組全方位完整訓練課程，超高效率提升彈奏能力與音樂認知，內附音樂學習光碟。

搖滾貝士
Rock Bass
Jacky Reznicek 編著　定價360元 CD
電貝士的各式技巧解說及各式曲風教學。CD內含超過150首關於搖滾、藍調、靈魂樂、放克、雷鬼、拉丁和爵士的練習曲和基本律動。

烏克麗麗名曲30選
30 ukulele solo collection

- 專為烏克麗麗獨奏而設計的演奏套譜
- 精心收錄30首烏克麗麗經典名曲
- 標準烏克麗麗調音編曲
- 和弦指型、四線譜、簡譜完整對照

盧家宏 編著

內附示範
演奏DVD＋MP3

30 ukulele solo collection　　　盧家宏編著

烏克麗麗名曲30選

- ·專為烏克麗麗獨奏而設計的演奏套譜
- ·精心收錄30首烏克麗麗經典名曲
- ·標準烏克麗麗調音編曲
- ·和弦指型、四線譜、簡譜完整對照

定價360元
內附示範演奏DVD＋MP3

陳建廷 著

定價360元

烏克麗麗二指法
完美編奏
Ukulele
Two-finger Style
Method

- ✪ 詳細彈奏技巧分析、樂理知識教學。
- ♩ 二指法影像教學、歌曲彈奏示範。
- ♫ 精選46首歌曲，使用二指法重新編奏演譯。
- ♪ 內附多樣化編曲練習、學習問題Q&A、常用和弦把位、移調圖表解析…等。

聯合推薦 Kimo Hussey　Daniel Ho　Roy Sakuma

內附教學DVD

烏克麗麗二指法
完美編奏

🎵 **DVD影像教學、歌曲彈奏示範。**

📖 詳細彈奏技巧分析，樂理知識教學。

🎵 精選46首歌曲，使用二指法重新編奏演譯。

內附多樣化編曲練習、學習Q&A常用和弦把位…等。

麥書國際文化事業有限公司
http://www.musicmusic.com.tw

TEL：02-23636166・02-23659859

樂享音樂趣♪

憑本書**劃撥單**購買任一書籍

可享 **9** 折優惠

並贈送 **音樂飾品** 1件
（數量有限，送完為止）

※折扣後金額滿1000元即免運費。
※庫書優惠價恕不配合此9折優惠。

郵政劃撥存款收據 注意事項

一、本收據請詳加核對並妥為保管，以便日後查考。

二、如欲查詢存款入帳詳情時，請檢附本收據及已填安之查詢函向各連線郵局辦理。

請寄款人注意

一、帳號、戶名及寄款人姓名通訊處各欄請詳細填明，以免誤寄；抵付票據之存款，務請於交換前一天存入。

二、每筆存款至少須在新台幣十五元以上，且限填至元位為止。

三、倘金額塗改時請更換存款單重新填寫。

四、本存款單請勿黏貼或附寄任何文件。

五、本存款金額業經電腦登帳後，不得申請駁回。

六、本存款單備供電腦影像處理，請以正楷工整書寫並請勿折疊。帳戶如需自印存款單，各欄文字及規格必須與本單完全相符；如有不符，各局應婉請寄款人更換郵局印製之存款單填寫，以利處理。

七、本存款單帳號及金額欄請以阿拉伯數字書寫。

八、帳戶本人在「付款局」所在直轄市或縣（市）以外之行政區域存款，需由帳戶內扣收手續費。

交易代號：0501、0502現金存款　0503票據存款　2212劃撥票據託收

本聯由儲匯處存查　保管五年

編著	陳建廷
美術設計	陳智祥、陳盈甄
封面設計	陳智祥
電腦製譜	郭佩儒
譜面輸出	郭佩儒
文字校對	吳怡慧
錄音混音	麥書 （Vision Quest Media Studio）
編曲演奏	陳建廷
影像處理	林育民

出版發行	麥書國際文化事業有限公司
	Vision Quest Publishing International Co., Ltd.
地址	10647 台北市羅斯福路三段325號4F-2
	4F.-2, No.325, Sec. 3, Roosevelt Rd.,
	Da'an Dist., Taipei City 106, Taiwan (R.O.C.)
電話	886-2-23636166 · 886-2-23659859
傳真	886-2-23627353
郵政劃撥	17694713
戶名	麥書國際文化事業有限公司

http://www.musicmusic.com.tw
E-mail：vision.quest@msa.hinet.net

中華民國108年2月五版